U0154104

世間多絕色

陶瓷・生肖・珠寶・雜項藝術・繪畫・書法・人物及其他

◉郭良蕙 著

藝術家 出版社

世間多絕色

陶瓷・生肖・珠寶・雜項藝術・繪畫・書法・人物及其他

◉郭良蕙 著

藝術家出版社

出版前言

繼「郭良蕙看文物」和「青花青」問世後，博得不少掌聲，辛苦中自有慰藉。遍觀文物市場，興衰起落，無法預計，像數年前進入低潮的白瓷，如今又行情看漲；過去稀為貴的史前彩陶，卻大量出土，本以為斷絕來源以後，便供不應求，不料數量越來越多；磁州窯也一樣。台灣的股票漲漲跌跌，也曾大崩盤，預測不易，報紙上常常形容多少專家都摔破幾副眼鏡（走眼之意）。文物市場上，自己也難免摔掉眼鏡，所幸戴的眼鏡片由塑膠製成，摔則摔，還不曾摔破。就因為自己寫稿，常有人來「求教」，難就難在如何一指迷津了。藝術是一回事，商品是一回事，市場是一回事，有時三合一，有時三分離，如同股票的業績和漲跌不完全成正比一樣，經常不按牌理出牌。

時至今日，藝術功能之感人肺腑，遠不及金錢之感人來得快速，來得有效。因此大家所研究的不是藝術本身的價值，而是行情走勢。除了少數見梁學院派和物癡例外。其實這世界也並非今天方才是個功名利祿的世界，早在孟子見梁惠王時代，便談到利，一個君王談利也無可厚非，作君王的希望國富民強，自不在話下。而現代的老百姓可不那麼愚蠢被動了，不需要等待高高在上者為自身謀利，每一個人，即使三尺之童（已非五尺之童）也明白為利所趨。利，原和孟子大談的仁義背道而馳，只因為仁義距離得太遠，已經不知仁義為何物，頂多知道台北有忠孝、仁愛、信義、和平四條幹道，此一切為錢途著眼的目前現狀，求利要比求仁義容易得多，因房地產最值錢罷了。

往人多的地方擠，乃群衆心理，流行就緊抓住這種心理。這幾年對外開放，出國簡單，歐美消息頻頻藉各種管道傳播而來。國畫跟隨西畫而逐漸躍上，陶瓷在國際市場上也連連報捷（接著又跌入谷底，乏人問津），發現藝術品是致富之道，於是紛紛四處搜寶。有的家中傳留之物，認爲正是高價而沽的好時刻。我常收到陌生者的來信和電話，對一片眞摯「請教」，即使再忙，也不便拒之門外。這倒是小事，茲事體大者，別人捧著「傳家之寶」娓娓道來，當年如何價值一幢樓房，甚至半條街，問我的意見，我能說什麼？不論說什麼，都是一種傷害（譬如我同意半條街，而對方的夢想永遠不能實現，這豈不也是傷害，更是傷害）。我奇怪自己怎麼不硬下心腸，婉言拒見，雖然這也是傷害，但傷害得不及沒有答案或結果深。也許我應該準備一些「美麗的謊言」，最近國外統計，說謊是人類一大成就，因爲所有的動物都不會說謊，惟獨人類有此特長，平均每人一週說謊十三次。從事藝術的人，性格多耿直，視說謊爲苦事，但一般經商、政治、外交，不都在玩謊言的遊戲？自己又何必爲求「眞」而深深自苦？

想當年，我在衝刺的年齡，以無畏精神，勇往直前，行動迅速，什麼都快半拍，使很多人都看不順眼，於是我被誣，被批，被判，遭受多少不白之冤。多年以後，我又被肯定成另一種形象，而我確實也在成長，在檢討，在自律，漸漸，不再打頭陣，由快半拍而變成慢半拍。我深信退一步則寬，至少不會再像過去那樣把自己擠進夾道裡，任人鞭笞。

長期以來，慢半拍的節奏，由先知先覺的敏銳，一變而爲後知後覺的遲鈍。我想遲鈍一點也好，這世上受磨難的不都是聰明人以及自以爲聰明的人嗎？

糊塗難得，還是「難得糊塗」吧！

目錄

壹

陶 瓷

選美和審美

住在大都市如紐約，常覺得很自由，人多，各忙各的，各過各的，誰也不理會誰，誰也不關心誰；天大的事，也變得毫不重要。一句話，都沒什麼不得了！

才不過三幾年，臺北已向紐約看齊。上月底，位在忠孝東路和敦化南路口的一家銀行開幕，擠在道賀的人群裡，越發感到繁鬧中的乏味。難怪很多文人和畫家常諷刺酒會，參加酒會確實是最無聊的事，熟朋友原來就常見面，陌生人仍然是陌生人；而主人忙得團團轉，和A握手時，卻向B點頭答謝，而笑臉招呼的是C，眼睛已在望D。酒會的時間好像格外漫長，使你留也不是，走也不是。這只因文人和畫家的觸覺敏銳，才感慨多端，也就快樂不起來。但一般人士則如魚得水，自由自在，隨時能化陌生為熟悉（雖然轉身便忘記），酒會所備的精緻點心吃個夠，早到遲退，捧場到底。幸而這是大多數，才發揮錦上添花的功效，一直保持熱熱鬧鬧的氣氛。

文人和畫家，單獨作業，因此不大合群。既要保持個人風格，不願勉強隨俗，長時期孤僻成性，盡量避免公共場合，倘若非參加不可也會應卯即悄然離去。

臺北，雖然扔不了傳統式缺乏公德心造成的髒亂習性，但要求休假和度週末卻猛然追隨洋人的腳步（洋人該工作的日子拼命工作，片刻不放鬆，國人行嗎？

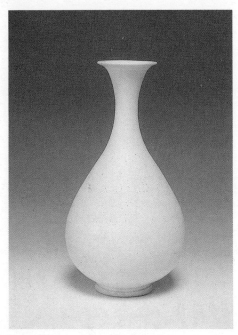

定窯玉壺春　宋代　高29.5cm

），也像洋人一樣，禮拜五已經準備度週末了。退出酒會，悄立街口，只見燈光耀眼，萬頭鑽動，萬丈紅塵，令人目眩；古人說「車水馬龍」已不足形容，因為車擠車，擠不動，水不流而龍不騰。以前總覺得香港九龍的旺角人潮氾濫，名副其實的「旺」；今天臺北東區的心臟地帶竟旺過旺角，這種情形過去再也想不到。尤其一家宣傳為亞洲最大的百貨公司新近開幕，人山人海，說是水洩不通絕不為過。附近的地攤，原來和警察捉迷藏，你追我逃，你捉我躲，而現在已經明目張膽，好像完全合法，以地氈式一個接連一個，越晚越盛。只看地攤夜市的興旺，全世界恐怕沒有一處比得上該處。

迅速發展的繁囂，形成洶湧波濤，吞捲去所有事項，以往視為天大的新聞，如今已不再重要，每個人都只注意自身，其他，事不關己，沒有什麼值得驚奇的。

選美，沉寂了若千年，最近又在積極進行．蘇南成氏倒很有不顧興論的魄力，治臺南時，選拔鳳凰小姐，治高雄時，又選拔港都小姐。十年前，臺視和利台公司曾經選拔過三屆「最佳服裝」，也等於選美。連續擔任了三屆評審委員，責任感使肩膀沉重，負荷多少人的歡樂和失落，但求公平公正，才能心地坦然。當年休閒活動和物質享受遠非今天可比，倒還能算是大眾矚目的重要消息。儘管已多年未曾舉行選美活動，但電視經常播出這類洋節目。洋人每年舉辦的選美，不止世界小姐一項，尤其美國，像美麗才女、美麗夫人，甚至美麗祖母等，名堂甚多。除「美」以外，還標榜「健」，健美小姐，健美先生。展示勻挺的身材和肌肉，不同凡響到處高唱自由民主的現刻，有好幾個機構爭相舉辦選美頭銜，不論動機如何，既然社會開放到視選美為正常，就多家舉辦也未嘗不可，反正世界小姐、環球小姐、亞洲小姐等，都可以派送前往，讓那些天生麗質難自棄的佳人，有的是機會脫穎而出，說不定會在國際上佔得一席，使全球皆知Ｒ‧Ｏ‧Ｃ‧不但外匯多，美女也多。

自然還有些保守派反對拋頭露面，不高雅，不尊重。但是君不見滿街年輕男女擁擁抱抱，目空一切，以前認為「三貼」就了不得，現在當衆「全貼」，也都見怪不怪了。倘若見怪而怪，則是你老朽不跟進也。

欣賞美麗的人物，乃與生俱來的本能。欣賞美麗的景物，不僅憑感官本能，並且需要後天修養。至於進一步欣賞美麗的藝術品，則更需要培養興趣，提升造詣。

很多人飼養貓狗，都當成家人一般看待，因為天長日久，產生感情，把動物人格化，而動物確實也有感情，其感情甚至比人類還深厚濃重。

細觀世界，不止動物，即使靜物，一切也都具有生命。盛衰、興亡，呈現在每一種物體的狀態。

也許你要問，你們收藏的器物，瓶即瓶，罐即罐，

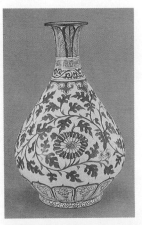

又有什麼生命？非也，器物在製作時，即是孕育階段。出窯，即生命誕生。然後一年年，若遭破損，即殘廢。若被妥加保存，即長壽。

器物不但有生命，而且其造型正像人體一般，還可以劃分性別和美醜，乃至智愚。

釉裡紅玉壺春　早明　高31.5cm　（左圖）
青花梅瓶　早明　高28.5cm　（下圖）

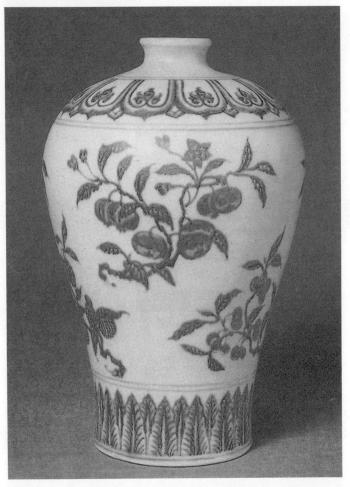

以瓶爲例，我一向視玉壺春視爲女性，視梅瓶爲男性。

之前，我曾寫過〈平安壬戌年〉，其中舉過不少玉壺春和梅瓶的例證，但那時還沒有聯想到性別之分之後，集閱覽經驗，才漸有感悟。

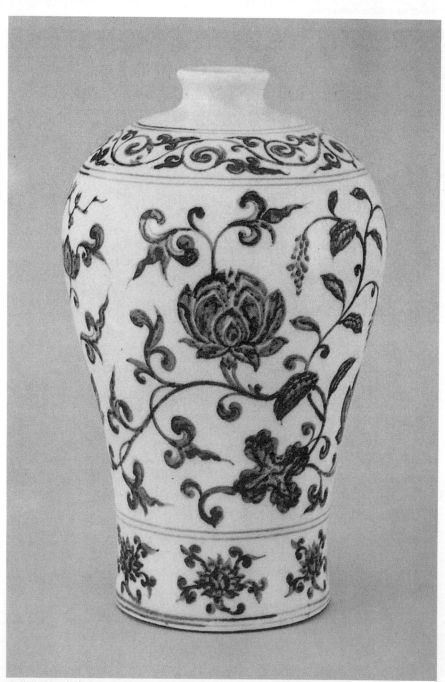

青花梅瓶　永樂窯

所謂玉壺春者，口撇、腰細、體豐。所謂梅瓶，口突、肩寬、體壯。

觀男女體型，女柔、男剛。玉壺春，正適合柔，線條剛強。

以選美的標準，且把玉壺春作一比較。世界最美的玉壺春，產自宋代定窰，如世界小姐，曲線柔和，端莊，腰肢纖細，不高不低，恰如其份勾出豐體的弧度，一分也不能增減。尤其白胎體格，敷以透明白釉，大有玉潔冰清之感。像這種系列的玉壺春，今夏倫敦拍賣就出現一件，柔和，晶瑩有之，惜腰肢嫌長，而弧度起點稍低，便覺遜色。若選美，應屬季軍而已。

論市場價格，元代及早明的青花或釉裡紅高過宋代一色釉甚多。但元代玉壺春的造型，如發育未全，臀部窄狹，不夠豐潤。早明釉裡紅玉壺春，腰嫌短、身嫌肥，雖有千萬港幣身價，但造型上也相差一籌。

到了清代，玉壺春的腰身太粗，變成胖婦型。像宋代白釉玉壺春，宋代黑釉鐵繪玉壺春，前者婀娜，後者健美，只因粗糙，如田間姑娘，雖具天然風韻，卻缺乏高貴氣質，選美時可入複賽，但無法取得決賽權。

再看梅瓶，突口宛若武士的頭顱（武士很少有大頭寶寶，像運動健將的頭顱和體積比重，較常為小一樣，大頭對運動有負擔，阻礙風力）。寬而平的肩部，顯得雄糾糾氣昂昂。梅瓶，正是最標準的美男。

梅瓶的肩部線條不宜太下垂，下垂則像斯文讀書人，缺少英雄氣概。但肩部若過份高聳寬闊，又像穿著美國橄欖球衣，不夠協調自然。

晚明青花梅瓶，太細瘦，如同營養不良的青少年。數年前，這類青花梅瓶大量出現在港澳，傳聞來自南方的廣西等地。一種說法，掘墓而出，據說每個墓中都有一對青花梅瓶。另一種說法，得自小縣份的倉庫。甚至有商家談起過，憑經手太多的經驗，可以辨認一對中亦有公母之分。一因說法太玄，二因眼前無實物作證，只當作耳邊風，未曾注意。這類青花梅瓶多數畫龍寫鳳，以及飛馬等，均係民窰。那時因過剩而感覺多餘，但市場消化迅速，今天在市面上想看到一件，已不容易。

玉壺春和梅瓶，命名因由不詳，但甚有巧合意義。玉，已給人高貴的印象，玉壺再加上春，絕妙優雅。梅瓶的梅，代表氣節，能耐冰忍雪，大丈夫氣魄也。玉壺春和梅瓶，瓶中典範，流傳最廣，製造最多。像比比皆是男男女女一樣，但若以選美條件為準，能登上后座，登上帝座的，並不常見。

人類，神的傑作。藝術品，人類的傑作。正值相競舉辦選美的熱潮中，且先欣賞徵兆人體的器物，最樂。

（一九八七‧十二）

官窯觀

談起台灣四十年來文物市場滄桑史，前二十年，在台北中華路鐵道兩旁的攤位盛況，我不曾領敎過。那時住在南部，雖也常到台北來，也去中華路，但只限於鐵道兩旁違章建築的飯館，四川菜、江浙菜、北方菜，遠近馳名。木屋簡陋，四處通風，而且火車經過時，巨響轟隆，山搖地動；但是各種菜肴旣可口，又價廉，可以大吃小會鈔。不像目前飯館裝修豪華，消費額高昂，變成小吃大會鈔。

年輕，不但好吃，而且隨遇而安，面對髒亂的環境視若無睹，頗能自得其樂。那時的台北，看電影好像是惟一的娛樂，可憐天才詩人楊喚，經過中華路的平交道，被火車輾斃，時年二十餘，據說就爲了到西門町趕一場電影。除去電影，便聽收音機，中廣的音樂節目和小說連播都有大量聽衆。熬到一九六二年前後，才有黑白電視可看。一直禁舞，只有總統府左側的中國之友社除外，還是會員制，平常人不得進入。那時全台北市也沒有幾家咖啡館，喝咖啡是奢侈的享受。年輕人好動，卻沒有游泳、爬山、郊遊這些休閒活

青釉雙聯瓶　淸雍正窯　高12.9cm

動。那時還用不上「休閒」二字，就因為目前生活緊張，壓力太大才需要找時間調劑身心，而那時「休」談「閒」暇，你若不甘貧困，你就得奮力開闢一條道路，克難，正是最流行的口號。恐怕今天過分浪費的社會，也要喊出一種口號「克奢」了。

古玩，給人的形象總是有閒階級的愛好。玩古玩就等於不務正業。而聲色犬馬每個項目，在今天都極其輝煌，在追逐物質的現社會，已由非正業轉為大眾羨慕的正業。

筆耕之始，專心一志只想努力突破處境，其他無暇顧及，更別說古玩。因此中華路的攤位時代，全然茫無所知。以後鐵路兩旁違章建築一一拆除，建蓋了一長排鋼骨水泥的三層樓廈，雖然被隔成一間間鴿子籠，但是外觀整齊劃一，為台北建築帶來新貌。有的飯館隨之遷移過來，古玩店也在中華商場成了氣候。而我仍然茫茫無所知。如此轉眼二十年，直到我企圖在辛苦且機械的筆耕之餘，為自己尋找一點消遣，才跨進古玩天地。

最近有位隔行如隔山的朋友，指著一件漢綠釉發問：「你怎麼知道這是漢朝的？」題目太大，不但無從解說，就算解說，對方一時也難以接受。我想了想，只有找個對他熟知的例子作比較：「就像你一直開車，常換車，車型微小改變，你都會注意到，一看就能指出哪年出廠。」

將車和漢綠釉放在一起，朋友思索著點點頭，非全懂，但也若有所悟。

一開始，我在迷茫中，並沒有問過別人這類問題，老實說我還混沌得連問題都不會問。有人說，嬰兒初生時，真正「有眼無珠」，瞳孔不能看清任何事物。面對古玩而真假若莫辨，也等於有眼無珠。有一次我對坊間一件粉彩花卉大瓶甚感興趣。店主說是乾隆官窯，又翻轉瓶底，讓我看「大清乾隆年製」的釉下青花篆字款。我對款書毫無心得，對造型、底足和畫意等也無研究，不能斷定年代，雖然店主說是真正官窯，但不足令我全信。我雖然沒有認識贗品的功力，卻也不願購得一件贗品。如同人已站在岸邊，很需要有人指導如何下水而不沉沒，旁邊就有一家古玩店，我和店主比較熟悉，何不請他幫忙長長眼？那位店主倒很客氣，立即陪同我前往觀看，口中卻一再喃喃說「我也不懂」，我以為他在謙虛。那位店主略略把瓶看了看，連聲說「很好，很不錯」之類讚詞，態度並不十分誠懇和肯定。離開那家店，我問他究竟對不對，是不是乾隆官窯，他仍然說他不懂，我想他真的不懂到結論，我有點失望，認為他在推托。事後再仔細一想，也許彼此是近鄰，又是同行，他不便評議，也就釋然了。粉彩大瓶既不能確定真假，便置之腦後。

差不多同時，有位河南老鄉拿了一件乾隆六字款青花纏枝番蓮雙耳瓶，到坊間出售，大家都不能確定年代夠不夠乾隆，有人說道光仿，有人說光緒仿，而我

連投票權也沒有，只覺得瓶肩的雙獸啣環俗氣。我既無興趣，再沒有注意瓶的下落。

日復一日，年復一年，方才悟解，以當時的水準，不論商家或藏家，都無研究辨認的道路可循，進修無門，摸摸索索，行若牛步，進展緩慢，誤把眞當假，假當眞，才造成吃虧上當，引起一致的道聽塗說，人云亦云：古玩都是騙人的。多少眞器物也就跟著蒙上不白之冤。

很多人相信命運和運氣，運，帶有行走之意，表示不會停留靜止，而一直在變化轉動，就像月圓月缺，運也有其起落的韻律。週律大小不同，重疊再現的期限也長短不同。古陶器，包括史前彩陶，漢綠釉，唐三彩等，多年來由稀少罕見，進而大量出土，使市場飽和到望之卻步。輪到冷凍已久的清官窯，又逐漸掀起熱潮，五年前，古玩市場陷於一片黯淡低沈，國際拍賣有時連印在封面的重要清官窯都無人接手，一般官窯更慘遭封殺命運，大家對不完整有缺欠之物更不屑一顧，心理狀態感染最快，個個都在觀望，任其跌到谷底，也不爲所動。

很多事，只要肯堅持，能容忍，終會撥雲見日。如同大地熬過嚴冬，轉眼間草木萌芽，一片菁蔥。清官窯渡過慘淡歲月，又冒出頭來，恢復昂貴身價。只要你翻閱年來的拍賣目錄，便知道器物的炙手程度。

市場調查，正是洋人重視的課題，西洋人偏好高古陶瓷，東方人則偏好清官窯。早先倫敦的拍賣目錄中

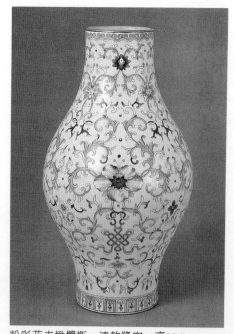

五彩花卉六角菱口觚式瓶　清康熙窯
高31.7cm

粉彩花卉橄欖瓶　清乾隆窯　高26.5cm

，如有清代粉彩，便在說明文字來一句：中國人品味 CHINESE TASTE。近年來，更作明顯劃分，清官窯幾乎全集中在香港行銷。

熟能生巧，官窯看多了，自然會有交通，器物和你一見面，便自動打招呼，嗨！我是康熙五彩，我是雍正一色釉，我是乾隆粉彩。你不必拿到手中，不必看款，就一目瞭然。過去，大家見少識淺，只承認一兩

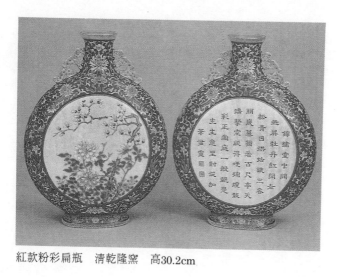

紅款粉彩扁瓶　清乾隆窯　高30.2cm

種標準款，凡不符合，都認為可疑，甚至嚴加否定。好像小學生練習楷書，遇見行書和草書，就說筆劃不對是錯字一樣。常聽到有人百般懊惱，某件官窯曾經到自己手中，只因款書不標準而放棄，以致被別人得去，納入收藏，印在書上，並且贏到公認。尤其兩年前，學院派的故宮博物院舉辦康雍乾名瓷特展，部分乾隆紅款，書法粗草，甚至筆劃有誤。有的並非正統的雙山雙水，而是單山雙水、單山單水，卻都被肯定承認，為清官窯歷史加上新註，使流傳在民間的類似器物盡釋前嫌，榮列席位。以往，款不正，言不順，雖然造型對，底足對，畫意對，但也被判為道光仿，就因為道光官窯的上品，製作細密，不亞於乾隆。

清官窯尺度放寬，皆大歡喜。愛好清官窯的人，你有，我也有。你有一級官窯，如同你有牛津或哈佛文憑，我有名不經傳的私立學院文憑，反正一樣都有學位。在市場上，雖然你我的官窯相差數倍，甚而數十倍，但你的是非賣品，我的也是非賣品，也就談不到價位高低了。

清官窯，正當時令，也許還有幾年看好，卻不知何時會颳起一陣風，颳得運道轉向。至於轉到什麼方向，誰也不能預測。置身於一切快速的世界，說變就變，變得使你你不相信，但又不能不相信。

這世界無奇不有，而生活忙碌繁雜，不由得對一切淡然視之，事事都不足為奇了。

（一九八九·六）

綠瓶緣

色彩中，有不少突出者，嬌艷、濃烈、高貴、深沈；卻沒有一種顏色像綠一樣，能代表春天。

「春風吹綠江南岸」，這一綠，景色盡在眼底，既不能吹紅，也不能吹黃或吹紫。春天具備很多顏色，但只有綠，綠得最靈活，最溫暖，最有希望。

中國造字的學問眞大，物以類聚，氣味相投。綠和緣如此接近，綠像緣一樣，人生缺少不得，沒有緣，乏味；沒有綠，蒼白。錢財之重要，自古皆然，像大家向錢（前）看的錢字，造字之始便對此字列於特殊地位，你可曾注意過「錢」和「賤」爲伍，和「殘」也爲伍，當心因錢而貶賤了人格，更當心因錢而變得殘忍。

沒有光，便沒有色彩，黎明和傍晚，所有的色彩都浸爲灰暗，正如幼童和衰老者一樣，對色彩的感覺尚未和不再強烈。我已記不起童年有什麼特殊愛好的顏色，印象鮮明的，單瓣及複瓣的石榴花的火紅，相國寺跑江湖的大蟒蛇的青白，大姐的摩登抖蓬的孔雀藍色。在閉塞的開封城裡，小學生都穿著土土的制服，沒有顏色打扮，只在美術課堂上，鍾愛我的老師非常欣賞我用彩筆塗出的繪畫，譽我有難得的天才。日後證實天才不加努力，等於零蛋。當畫家的命運被我自己親手扼殺了，卻加倍辛苦換得個作家之名（寫作生涯比繪畫更孤獨而且枯燥），在人生得失之間，難以衡量輕重。

對色彩的偏愛和捨取，開始在十幾歲階段，抗戰物質艱辛，綾羅綢緞都是遙遠的名詞，眼前所見全是粗布，那時最俏皮的衣料是深藍底帶小白花的布料。我的叛逆的中學時代，都裹在灰、黑裡渡過的。跳進大學門檻，眼界放寬，原來世界上有太多色彩可以挑選。一個來自天津的同學對我說，天津有位女郎專穿綠色，大家都捨其姓名而叫她綠衣女。這段描述爲我編織出飄飄逸逸的綠色身影，美得像一幅圖畫，自己也就不覺偏愛起綠色來。

紅和綠，對比強烈，紅男綠女、紅燈綠酒，甚至形容妖怪爲紅眉綠眼。不知從何時起交通規則有紅燈綠燈，紅燈止步，綠燈通行，在紅燈路口上，眼巴巴等

綠釉瓜型瓶　清雍正

綠釉瓜型瓶底字樣

待綠燈，真覺得綠燈的綠晶瑩之極。

我國郵局選用綠色標誌，郵務先生俗稱綠衣人，傳遞信件，深深受人歡迎。尤其戀愛中的男女，更盼望情書到手，綠衣人不啻大恩人，每天望穿秋水。不過現社會一切都以電訊作業，等信太費時費力，一通電話，愛恨分明，傻瓜才伏案寫情書。綠衣人在繁忙的社會中，已不再像以往那樣被重視。

綠，呈現生機，嚴冬過後，發現枝頭萌芽，那種新嫩，生意盎然，好像光明就在眼前，悲觀的也會改爲樂觀。盛夏的濃蔭，清涼舒適，陣風吹來，綠影移動，帶有韻律和節奏。我很少鄉居，相信農田的綠，更能給人喜悅感。

綠，既然可愛，人間一切用物，綠都成爲不可缺少的色彩。在科技上，綠不及紅黑等容易調配，因此史前陶器，只見黑繪、紅繪，甚至黃繪和紫繪，卻未見綠繪。直到漢代製造綠釉器物，綠色才大放光芒。就因爲近幾年漢綠釉不斷出土，多得幾乎令人望之卻步。但是客觀而論，漢綠釉自有其藝術價值，有的製作略嫌粗糙，但絕不俗氣，擺一件作裝飾，美感勝過明清官窯。正如擺一個青青葱葱的盆景，並不亞於嬌嬌

艷艷的瓶花一樣。

漢代以後，綠更是生活中的重要色彩，觀敦煌壁畫及五代繪畫，各種服飾，都由綠色發揮醒目功能。唐三彩器物中，一色釉綠彩，別具風格。

宋、元、明，綠釉式微，不解何故，只有說是物盛必衰，氣數已盡。器皿發展中，取而代之的有青花，釉裡紅，寶石藍，黃釉，甜白，豆彩，五彩，粉彩，聲勢浩大。只有綠釉沉寂無聞。捱過漫長歲月，綠釉又在清代重新崛起。清官窯中的康熙綠釉，稀有且精美，製造有限，留傳更少。記得十多年前一支小小的康熙綠釉瓶便拍賣出原來估價的數倍，該瓶尚無款書，否則更加受寵。

清代大量燒製紅、黃、藍、白等一色釉。黃，由皇帝及宮中使用。據說白釉乃祭天，紅釉乃祭祖，藍釉祭魂。洋人並不介意，如同洋人最欣賞高古冥器一樣；而國人收藏，則只接納紅釉（俗稱祭紅），而迴避藍釉（祭藍），這自然捨取於吉祥和不祥的迷信觀念。綠釉，仍然燒製，但數量極少。因此清官窯中，以綠釉最難求，去歲香港拍賣，一對康熙綠釉盤，成為萬紅叢中一點綠，衆人對之虎視眈眈，可惜臨時宣佈退出，也許已在場外交易。

數年前，在國外訪一位友人，只因共同愛好，才有緣結識，而且一見如故。當下被邀到他的華邸一睹其收藏。一個人若商而優則藏，一開始便能高價購真品，格調自然不同，否則邁步時縮手縮腳，以低價換取

綠釉樓閣　漢代（西元前206年～西元約220年）　高86.5cm

綠釉男俑　唐代　高46.9cm

一些低水準之物，甚至後仿品；儘管日後發現錯誤，或者不再喜愛，但總不能打碎摔破，至多堆在角落，最好有人接手。那位友人邀請我欣賞，名曰鑑定，實則如果能推出一兩件自己無意再留之物，便更理想。

那位友人致力收藏達十餘年，物件可眞不少，以明淸爲主，但頗多後仿。我略略觀看一番，其中確實也有中上乘淸官窯，惟獨他把一件綠釉瓜型瓶取出時，令我眼睛一亮，上下呈梭狀而中圍鼓出的瓜型瓶共十六瓣，半薄胎，通身均勻綠釉，底部滿釉，貼有「雍正」舊紙標籤，刻款四字「雍正年製」。似曾相識，卻從未看到過。將綠釉瓶拿在手中，一如當年拿著我的「金碗緣」中的雍正金釉碗，但當年懵懂無知，而今已被人擁上師座，略具幾分經驗和信心。喜愛和佔有經常連在一起，這是人類的貪婪的本能，我禁不住探問是否肯割愛，得到的是否定答覆。

接著友人又取出兩件官窯，十分精緻的粉彩。我雖然也禮貌誇讚，卻仍然懸念已被他收走的綠瓶。談話中我一再指往綠瓶，他仍然搖頭，不願出讓，甚至他推薦另外幾件器物，但都引不起我的興趣。

綠瓶的形影一直留在記憶中，有時勸解自己，君子不奪人之美，何況即使有一天說服那位友人開價，價位也不會低，與其望洋興嘆，倒不如望梅止渴，對綠瓶作純欣賞。

以後每次和那位友人會面，觀看他的收藏，談說一些市場見聞，欣賞綠瓶也是必行之事。面對綠瓶，既

不能稱讚（越稱讚越被他珍視），也不能貶損（非做人之道），只好默默注視一陣，再依依望著它消失在眼前。

年復一年，那位友人終於認爲一色釉太單調，適巧又遇見喜愛的靑花和豆彩，尤其豆彩正是大熱門，我順勢向他舊話重提，再三商讓，綠瓶終於轉到我手裡。

凡事忍耐、等待，抱定鍥而不捨的精神。自然更重要的是緣份。十餘年前金碗緣，十餘年後綠瓶緣，同爲雍正一色釉，同樣稀有。

將綠瓶據爲己有的喜悅不及金碗多，人生境界畢竟跟隨歲月而有所不同，如今已看淡不少，也許平靜的綠釉比輝煌的金釉含蓄、深沈、穩定，就像走上草原，步入林間。

這世界的快速變化把很多事都否定了，但有一個字還沒有被否定，那便是緣。且把題目稱爲綠瓶緣。

（一九八九・七）

光緒揚眉記

人類很會裝飾自己，手鍊、手環，從頭到腳，自古便佩戴飾物，不分地域，不分種族。文化發達如埃及和希臘等國，早已選用貴重珠寶，原始而落後如印地安人和非洲人，串起獸骨獸牙，也認為無比美麗。相對的，飾物越多，越增加負擔，只看帝王帝后頭上的冠冕，若戴在常人頭上，不壓得發昏才怪。另一種負擔，即治安，全世界都有問題。一次在美國西岸美景如畫而犯罪率低的西雅圖，問計程車司機，該城是否安全，不料得到的仍然是負面回答，司機先生說不論何地何時都要小心為妙。舊金山下午六時開始便滿街空蕩，風吹廢紙飛揚，真是令人慄然生畏；洛杉磯市內，坐在車內還得把車門鎖住，以防突發事件；紐約自然更充滿恐怖。歐洲也不平靜。中國大陸的北京，夜晚一片昏暗陰森，氣氛使人不寧。比較轉危為安的倒要算香港了，十餘年前香港的治安虎色變，犯罪累累，而近年好像比任何都市穩安和祥。反過來近幾年恐怖擴張在台北卻有增無減，大家指責社會過於繁榮，才誘民入罪；或者歸咎教育（家庭及學校）失敗？於是青蛙戒就此銷聲匿跡，個個收藏起來。如果你

造成年輕人為非作歹。儘管台北市珠寶金店多如雨後春筍，櫥窗令人眼花撩亂，但是佩戴在身總要拿出一份勇氣。危險哪！不論個人或者外人都會警惕。

正如香水已非女性專利一樣，男性戴飾物也流行起來。東方倒未見男性戴耳環，不過突然刮來一陣手鍊風，幾乎人手一支寬而粗的 K 金手鍊，流行和感冒一般傳染得奇快，好像不戴就不夠拉風氣派。

兩年前曾掀起一陣浪潮，幾乎每個女性都戴一支翠玉青蛙戒指。據說青蛙代表財富，從日本興起傳來。青蛙乃蟾蜍同類，蟾即劉海所戲之金蟾也。之後又在翠玉青蛙口上加鑲小鑽一粒，鑽即賺諧音（但按京腔發音大不同，鑽齒音，賺舌音）。更有講究，白天青蛙的頭向外，表示出去賺，晚間蛙頭向內，表示已賺回來。倘若戴不正確，也不能達成願望。舊雕翠玉蟾蜍和青蛙不多，市面大批新工，有的工粗而簡陋，但銷路萬分興旺。

時至去歲，遇見蛇年，都說蛇吞蛙，誰敢犯沖犯忌

問年輕女孩可有藝術品收藏，大約每人都會回答有支青蛙戒指，不論品質高低。市場總有理由出新花招，青蛙收斂，又興起金錢豹飾物，豹戒、豹別針，設計來自復古式溫莎公爵夫人的著名飾物。據說金錢豹可以剋蛇，而且豹乃抱，金錢豹即抱金錢也，真正現代迷信大全。不過金錢豹身上的班點要用多量碎鑽及紅綠寶鑲製，工本較高，銷量不如翠玉青蛙多多。也有人造假珠寶金錢豹飾物，明眼人一望即知。常見人佩戴假珠寶，尤其國外，一般婦女流行戴人造首飾，甚至購買假珠寶，我便把假別針棄之。今歲，中央日報舉行的新春作者聯誼會義賣字畫創作，我曾寫一篇自己的思句繳卷，內容乃「比佩戴珠寶更爲出色：年輕佩戴青春。中年佩戴能力。老年佩戴德行」雖然每天不斷書寫，但已久不練字，接連寫幾幅，總有不滿之處，這才對有的畫家作畫數張雷同略加瞭解。相信負責的畫家必定毀掉餘稿，只留一張才是。尤其不久前辭世的李可染氏，所繪暮韻圖、五牛圖等，太多重複，眞畫重複，更容易給仿冒者下手機會。

青春，供人欣賞；能力，令人羨慕；德行使人尊敬。珠寶點綴外在，德行發揮內在。德行的價值自然超過珠寶，但如果只注重德行而物質全拋，等於苦修僧了，也不必二分法。不過年長者寧可空無一物，也絕不能佩戴假珠寶。珠寶使用適當，增加高貴，不當則增加俗氣，何況假珠寶，破壞風度，反而顯出遲暮的

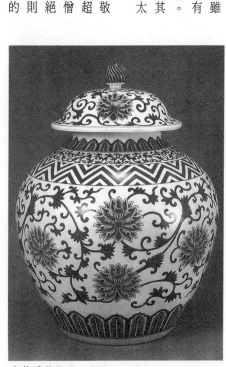

青花番蓮蓋罐　光緒窯　高52.5cm

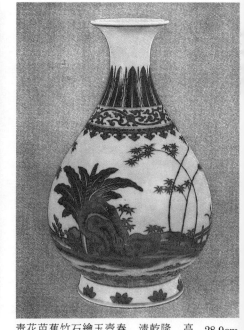

青花芭蕉竹石繪玉壺春　清乾隆　高　28.9cm

慘不忍睹。

最近見一位女友腕上戴條手鍊，由一個個二十K金制錢串連起來，制錢鑄字「光緒通寶」，精緻而顯目。女友的古董手鍊得自歐洲拍賣。我問她不擔心治安，她卻瀟灑地搖搖手鍊說，不能因噎廢食呀！

光緒，清代倒數第二皇帝，在位三十三年（一八七五至一九○八），如同衰老多病者，雖然一再掙扎，也回天乏術了。按照自然推理，並非迷信，在日出日落、四季更換中，一切都有定數，清代喘延到光緒，氣數將盡，宮庭紛爭，外患內憂，夠光緒受的。光緒繼承同治大業，由慈禧太后垂簾聽政，光緒得慈禧恩，也失慈禧寵。大凡人生奮鬥，總有一個目標，這個目標可能是偶像，也可能是對敵。光緒和慈禧恩怨積累，相持不下，直到光緒駕崩，慈禧才肯嚥氣，好像終於贏了這盤棋。其實天地悠悠，眾生芸芸，前有古人，後有來者，個體微不足道，何必爭一時甚至一線一點之短長？光緒成為過去了，留下「大清光緒年製」。慈禧成為過去了，留下「永慶長春」的「大雅齋」，其他的悲歡離合也已經和時代脫節，不再有人談起，至多拍部影片，演幾幕電視劇而已。

清代風氣封閉，慈禧的一生究竟如何，片段記載有之，很多都是稗官野史小說故事而已。從慈禧晚年在頤和園和太監李蓮英等人拍的照片，只能看出一個不苟言笑的老貴婦，平庸無奇，絲毫不覺是手操數億萬人口命運的女獨裁者。慈禧是否擅繪畫，不得而知，國際市場偶見慈禧屬名的設色花卉軸，傳聞他人代筆，售價低廉，乏人競爭。即使真係慈禧畫作，若無精彩之處，也不可能因其權威而提陞其藝術地位，尤其在已成為歷史以後。

慈禧的「大雅齋」瓷，粉彩花卉，松綠地，尚且精緻。經常出現於市面，只因年代太近，不受重視。這兩年清官窯看好，「大雅齋」跟進，連一向不為人道的光緒器物也節節上揚。

時光易過，距離光緒已上百年，自有理由受到重視。一般來說，光緒官窯一逕沿襲貫有制度，創意全無，而且品質低，造型差，只以青花玉壺春為例，清乾隆年代較之光緒的體型優美甚多。不過今天若見一支光緒玉壺春，也是高價相競的目標了。

和國運衰退轉變有關，對光緒成品自不能有過高要求。但光緒並非缺乏精美物件，有的乍看近似早清或中清官窯，胎薄釉膩，畫意細緻，色彩艷麗，夠稱上乘之作。價位自然也成正比。

就因為走運，光緒官窯從各方大量推出。以前不屑一顧的，此刻也多人憐惜。月前一位友人在香港市面購得一支「大清光緒年製」六字青花款大碗，碗內青花，碗外粉彩帶描金，全美如新。那位資深友人絕少下手光緒，卻也受時尚影響，不覺為之吸引，認為光緒既已起價，有漲無跌，再過年把，還怕不直線上升，因此那位友人付出幾年前可以換取乾隆官窯的價款，將光緒據為己有。

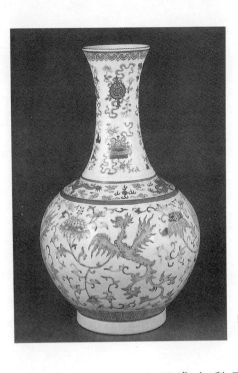

粉彩鳳凰瓶　光緒窯
高38.7cm

碗被攜回下榻酒店，正逢兩位同好等待作東接風，問他盒中何物，乃得意展出。那兩位同好眼望光緒粉彩描金碗時，沒有一句讚詞，反倒神態遲疑，一位慢慢接到手中，估估重量，看看底足，搖了搖頭。那位友人以為兩人對他看上光緒而不以為然，不由得解釋：光緒雖然年代晚，但是這支大碗夠「眞、精、新」三條件。不料兩人並沒有被他說服，其中一個仍然搖頭，另一個終於開口吐出二字：「假的。」那位友人聞之愕然，最初以為和他開玩笑，及至聽見這種外粉彩內青花的光緒官窯仿製品已出現一打之多，全部大陸新仿，唬住不少內行。他才半信半疑把碗拿在手裡重新打量，正因為購買時他並沒有仔細觀看才掉以輕心，再也想不到連光緒都在仿冒。

清三代官窯歷年都有仿製，因稀有名貴而仿製。而光緒仿冒出籠，乃因市場躍騰，身價與過去不同，仿者才趁機興波作浪，讓高段數人士也跌破眼鏡。

光緒這位悲劇皇帝，上台期間燒造的官窯散落在各地，數量最多。過去並非全無仿製，只因價格低廉，不為藏家所喜，與其仿光緒，不如仿清三代，可圖厚利。時代在改變，昔日，民風淳樸時，看到財帛，至多怨命認命罷了，不像今天，隨時可以把心一橫，四處搶劫偷竊。同樣，供求熱絡之下。光緒仿製竟也源源而出，不得不像留意治安一樣留意。仿冒瓷器和字畫者，不像偽造鈔票，不受法律嚴厲約束，而在罔顧道德的今天，更談不上良心譴責，倘若不慎遇上贗品，傾訴無門，只有自認段數不夠，大意粗心。再鄉愿一點，嘆聲破財免災也罷。

在這多變的社會，雖不能如佩戴「光緒通寶」的女友所說勿因噎廢食，以免失去大好樂趣，但也要處處當心自保，在各方面也就化險為夷，平安無恙了。

（一九九〇・六）

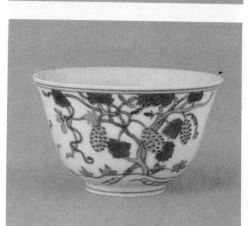

鬥彩葡萄盃　明成化窯　（上下圖）

國寶精神科

文人多數是「夜貓族」，深夜工作，早晨卻消耗在睡眠中。自古稱道的上午（尚武）精神，吾輩則變成下午精神。旅行期間例外，但是回到臺北就相持不久

，故態復萌。朋友知道我的生活習慣，午前從不找我，而午後準能把我找到。

周明理就是這樣把我找到的。剛過午，第一個電話

26

就是他。

周明理一向客氣多禮，人又斯文，話聲總是帶笑，除了對他的公司員工。

「郭老師最近忙不忙？」

「忙得很。」我隨口回答，然後等周明理接話。根據經驗，倘若無事他絕不會打電話給我。周明理的事業心比誰都重，這幾年臺北文物市場相當蓬勃，其中以周明理發展最快，五層樓的「藝術之宮」知名度極高。年輕，會鑽營，又有魄力和狠勁。

「給你報告好消息，老師，有寶等著去看哪！」

「啊？」我不大熱心。周明理以前約過我兩次，替他長眼，都是乘興去而敗興返；事前他總說得天花亂墜，什麼大收藏家的稀世物，所看見的不過是些不值一提的小物件。

「老師有沒有空？要靠你的眼力啦！有人要我去看貨，聽說不得了；歷代陶器瓷器，都是名件。什麼時候有空去看看？」

我心裡一片平靜，感覺像買多了彩票，沒有中過獎一樣，已不為所動。

「改天吧！」

「可是別人在催，今天行不行？」

「不行，」我想到手邊待寫的文稿，而且周明理每次不約則已，要約就緊緊逼人。我索性說：「後天好了，後天下午。」

周明理見我心意已堅，也就不再勸說。

只是半小時之後，又打來電話，一開口連連對不起，十萬火急：

「真麻煩！老先生明天要去南部，就今天晚上有空，已經說好八點鐘，老師看怎麼辦？」

我一聽老先生，心有點涼，我記起以前「看骨董去了」的經驗了，因此我頗低調：

「哪個老先生？說不定我去看過了。」

「絕對沒有！他原來開大工廠，在大陸就收藏，現在退休了，想找可靠的人保管，真是千載難逢的好機會。」

雖然如此，我的熱度仍舊不高，我說：

「你先自己去一趟看看再說吧！」

「我去也等於白去，你知道我對瓷器外行，全靠老師指導了，聽說都是國寶級，錯過了實在可惜，老師非幫我這個忙不可！我八點鐘去接你。」

周明理之所以能衝能闖，就在他的鍥而不捨。我想反正逃脫不掉，當年，今晚就今晚！也許真有寶藏，在臺北某個角落，當年，一個年輕人帶著祖產，從大陸撤退到臺灣，經過許多歲月，年事日長，暗懷無人接手的憂慮；像我常說的，所有收藏家都是暫時保管者一樣，人到某一個階段，看法不同，「捨」比「得」還要費心。

周明理來接我時，滿臉笑容：

「郭老師，這趟如果發掘到寶藏，我一定大請客。」

樂觀使我打起精神。

我淡淡笑了笑，有關此君，我清楚不過。有一次請

我小吃，還說忘帶鈔票，由我付賬。雖然請過我兩次，正式宴席，有其他目的，都把我列到「忝陪末座」。我一向不爭席次，只覺得這人太現實。朋友常勸我知識就是財富，鑑定要收費，我也認為理當如此，只是文人總把人情和道義放在金錢前面，而且沒有誰欣賞你這種態度，反倒被人當作弱點一再利用，因此文人在工商社會顯得疲軟乏力。

路上，周明理已開始陶醉：

「我看還是打暗語比較好。」

「眞，就不必打暗語，眞就是眞。如果眞，我說『眞的』，如果不眞，仿造，我說『好』『不錯』，你要記住啊！」

「對了，我們先研究一下，眞或者不眞，是不是當時就明說？」

「希望這批東西都是眞的，就有戲可唱了！」

「我當然會記住，好、不錯，就是假的，這樣說不傷人。」周明理笑著猛點頭：「放心，我有數了。」

車在信義路一棟大廈前停下，已退休的大工廠主人居住的樓房確實很有氣派。進門處，已有人在等待，中青年，從相貌和衣裝一時無法得知經營的行業，但聽周明理和他交談，像是中間介紹人。走進電梯，無暇多思量，已在三樓停住。

按鈴，確實出現一位清癯的老先生，短短灰髮，戴著眼鏡。周明理只顧笑著招呼，匆忙中介紹時我也沒有在意，因為我的目光已直向裡面望去，裡面並非家居佈置，而日光燈照射得灰白慘慘，和博物館的陳列室沒有兩樣，都是玻璃櫃，櫃內一格一格，排出的器物也顯得白慘慘。

我納悶，因為情形和我的想像不同。不過已沒有時間多加疑惑，老先生已帶領著往裡面走。首當其衝的玻璃櫃，上註喬周時代。

老先生既把櫃門打開，我不得不伸手取了一件，造型很差，紋飾也不對，份量又輕輕的，看上去像銅器，卻是陶製物。舊仿，幾十年總有了，現代人已不再仿這類怪胎。從大陸帶出來，可能沒錯，卻不是傳家寶。

「好！好。」我含糊過去。

「不錯。」周明理看看我也跟著點頭。

再看，漢綠釉人物，晉瓷罐，唐三彩多件，鈞窯，眞難得。

另一座玻璃櫥，也是喬周陶器，竟然有白陶，工技粗劣，交待不清。

「好，不錯。」

「好。」周明理還在笑。

「不錯。」

「好，不錯……」我感到喉嘴發乾，語氣機械刻板，明知贗品，還得取到手中，頻頻敷衍。

難道一件眞的都沒有嗎？我一直認為事情都像拋出一道弧線，或遠或近，遲早都會回來。只有骨董方向，一旦執迷不悟，便錯下去，再也歸不了正隊。

「不錯，好。」我暗暗後悔不該答應周明理，又弄

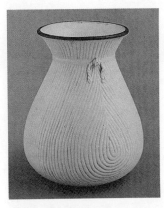

定窯魚簍罐　宋代　高16.7cm

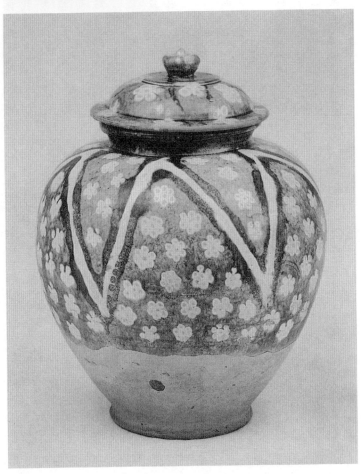

三彩綠釉梅花蓋罐
唐代　總高26.8cm

得徒勞無功，更苦惱的是眼前就下不了臺階。

老先生竟然還有國寶級的元青花大瓶。大明成化年製的豆彩小杯。著名的乾隆九桃瓶。這些都是新仿，我更迷惑他是不知而犯，還是明知故犯了。

「好，不錯。」我幾乎失笑。

同時我設法示意趕快結束這場怪劇，幸而周明理夠機警，終於找個時機，和中青年介紹人悄悄談了兩句，才對老先生言謝，並且說另外有事，不能多留，以後再聯絡等等。

「這些東西都是在外邊想看也看不到的，連博物館都不一定能看到。」

我像傻瓜一樣，除了「好！不錯！」以外，一句話也沒有說。

老先生表面很坦然，但是對我們匆匆告辭深深遺憾，最後還把握機會說：

「這是我一輩子的心血，除了大陸上帶來的祖傳，還有的是名人收藏，一部分是王曉籟先生的，」老先生的眼鏡框往鼻樑下掉，目光緊掃我和周明理，語氣堅硬：「王曉籟，上海聞人，知道嗎？」

「是，是。」周明理心不在焉。我仍舊木木然。

「你們一定不知道，太年輕了，不知道名滿天下的上海聞人！」

在老先生的未逢知音感嘆中，我記憶起王氏的公子訪。」

「當然！當然！」周明理陪笑：「改天一定再來拜之一，多少年前，在嘉義。自然那時從不曾談過家藏的事。而且由老先生滿室贗品爲證，我已不可能相信他所說的典故。所幸他不認識我，今晚他把注意力全部放在心目中的大買主周明理身上了，我不過是個小小謀士而已。也許在他的老眼裡，我和周明理年齡相去不遠，都是足可敎訓的後生晚輩。

老先生繼續發表宏論，不外乎鼓勵，吹噓，目的仍然要抓住周明理這條大魚，而周明理像條泥鰍，滑溜溜的，休想抓得住。

好容易走出大廈，夜空下，我長喘了口氣，雖然已擺脫發窘的退卻場面，但我並沒有感到輕鬆。這許多年，一直在文物道路上，努力分辨眞假，而就在臺北一地，便有不少人，固守一己的信念，衛護冒牌物件，認定舉世皆不通，獨我爲寶。

周明理不斷向我道歉，我全沒有聽進去。我只在思索：富足的社會，是否應該興建一家「國寶精神科」？但誰又肯拋開一味敷衍「好，不錯」而改爲「假，仿製」，擔任開導工作？且等待具有雄心膽識者，一一揭發開杜鵑窩，使這類人士重見天日，甘願接受治療吧！

（一九九一‧一）

一色釉的金釉

生活的流動性大，便有諸多藉口任事情拖延下去，由大化小，由小化無。友情維繫也如此。總覺得欠太多朋友，像「金碗緣」的原主人Ｄ，應該回電話、回信和見面的，卻一拖再拖，變得「債（友債）多不知愁」了。

從金碗歸屬之後，Ｄ也曾像嫁女兒一般，關懷備至，一再問起金碗如何，我回稱：「還在呀！」以後他便很少再問，只輾轉聽別的友人對我說：「Ｄ說金碗歸了你，最放心，如果在另外人手裡，早就換主了。」

就因為「金碗緣」的金碗，很多朋友都想找支金碗來結緣，但時隔十數年，無論在市面或拍賣場所，都難得一見。自然，就因為金碗，我也常將注意力放在金釉器物上，而先後僅見過九公分口徑的小金碗兩支，一支金碗存疑後加。既有大金碗，也就避免和人爭奪小金碗。

金釉器物，屬一色釉，又稱單色釉。清代官窯中的一色釉相當高雅，但一般流行動向偏重在鬥彩和粉彩

茶葉末釉石榴尊　清雍正　高16.7cm

，大家不嫌粉彩的俗麗而競相擁有之。這種情形出自幾種心理，一、流行就是美。二、人家有，我也要有。三、熱門即增值。一家國際拍賣公司說，有關文物藝術品，我們希望多些收藏家，少些投資家。開店的商家也在訴苦：現在的人並不是爲了喜歡，第一件事考慮買到手以後，會收多少利。

　儘管如此，四面八方仍然有雪亮的眼睛，拍賣中常見因稀門而貴和因美而貴促成高價。去年，一支乾隆年代藍釉渣斗，無款，但造型優雅，撇口大翻，身腰細柔，雖係國人禁忌的藍（傳藍色乃祭忌使用），竟也超出估價數倍之多。自己當時有心介入之物，被別人高價估去，並無失望感覺，反而認爲是吾道不孤也。舉凡愛，不論愛物還是愛人，心胸狹窄是煩惱痛苦的泉源。

爲「金」而動「戈」者，「錢」也。古今中外，因佔有而反目成仇者到處皆是，尤其國際場所，看得更明白，朋友、兄弟，甚至父子和夫妻，都可能爲一時相爭而自此陌路，誰也不理會誰。錢，真如同水火一般，缺少不了，但又不能擁有太多，以免禍水，或惹火上身。

至於金，據郭氏測字學，顯而易見的，「金」和「全」相近，「全」乃「人」「王」組合，王上之人，可見「全」之可貴，而求全又談何簡單？若能得以全，此人則高過帝王了。人王左右加上兩撇，表示王有恆寶即金。不過金，可以成「全」，也可以破「全」，學問則深矣。

　古代，尙未流通紙幣，先用貝、金等等作爲財富及交易。金，「今」諧音，現金即現今，實際不過。

　我國不產鑽石，名貴寶石亦少（上好紅寶和藍寶產於緬甸、錫蘭等地，綠寶則以哥倫比亞質高），翡翠也來自雲南邊境的緬甸。因此最珍貴品便是金。古老民族如埃及、印度等，都嗜愛金，尤其國人即使貧窮人家，也會夢想一、二金飾。歷代相傳，大家都重視金，國家發行鈔票又何嘗不以國庫金量爲基數來取信百姓。戰亂之際，金更是最可靠的貨幣，當年房地交易，也以若干兩、若干條黃金計價，直到房地高漲而黃金沒落。一女友，未雨綢繆，將積蓄一英兩換爲金條，最昂貴時，曾以八百餘美金購一英兩黃金（而今僅三百餘美金一英兩）。稱謂萬一戰亂，黃金立刻發揮效力。但她卻忽略了臺灣非中國大陸，萬一戰爭爆發，無處可逃，何況新武器推出，不可能再有抗戰八年之久。而中國大陸面積廣闊，倒可以腰纏黃金四下避難；只是在共產制度下，涓滴歸公，最初自動捐獻，以後被動奉獻，誰也不敢私自藏有。近幾年，大陸對外開放，黃金又可以自由買賣，尤其回鄉探親人士，誰不帶些金飾贈送親友。而今天的黃金，雖然仍是貴重之物，但其價格，不但不漲，反而下滑。十餘年前那位女友所存的黃金，只賸下三分之一價格，相反的當時若要置房地產，則十倍二十倍不止。難怪那位女友談金即嘆：下錯一步棋！我倒勉慰她，有，若不用

仿官八方瓶　道光窯　高33.2cm

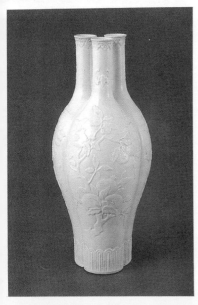

白釉三多三聯瓶　軟隆窯　高25.5cm

金釉盤底款（下圖）

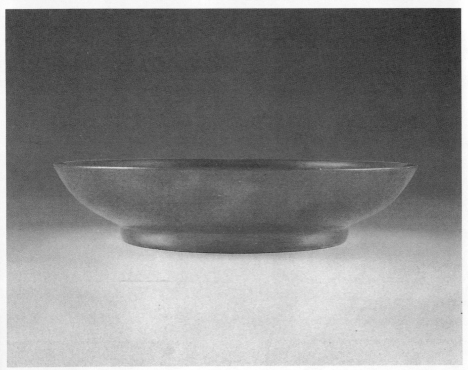

金釉盤　清雍正　徑15.8cm

，等於從無，只要天下太平，人人有福，不必再另計較跌價和漲價。女友聽了，倒也釋然。最近，元月十五日中東一宣戰，又有人看好黃金，我問那位女友，她搖搖頭，不再對黃金感興趣。感興趣的反而是「金碗緣」的金碗，這次該我搖頭了。

從我和金碗結緣開始，那位女友便對我說，很想找同樣一支。這也是我各處注意金釉器物的原因之一。怎奈何尋找無著，市場上，這幾年清官窯價高空前，各種都大量出現，或青花、或粉彩、或鬥彩；一色釉中，豆青、天青、仿哥、仿汝、仿官、祭紅、白釉、綠釉、珊瑚紅、茶葉末，屢見不鮮。惟獨金釉，兩支小金碗除外，尚有一對「大清乾隆年製」金釉雕花仿古銅器帶蓋瓶，一九七八年香港拍出，去歲再度出現，好像是同一對。事先我徵詢過那位女友，而未被她接受，評語是：俗氣。但是有人終其一生也分不出這條界線。

金釉器物之所以稀少，就因製作困難。首先，金釉係純金磨粉製成，而金，早先遠比今天稀有貴重得多，耗費大成本，雖帝王之家，也要考慮。其次不易控制金釉的均勻度，低溫燒造過程，易起變化，經常脫落，故無法普遍使用。金釉既價高且難造，倒不如由匠師繪畫其他釉類來得簡單。

這也就為何金釉器皿自清雍正之後，乾隆偶有之，再往後便中止。至於多一些器物上附帶部分描金而已。

也許你要問，後來也有金釉，連新瓷器上也有萬壽無疆金字等，不錯，但此金非那金，此金乃金色化學原料組合而成。

多年來，金釉物未曾顯見。絕跡，並不代表絕無，也許被物主收藏在某個角落，不願公開，只要耐心等待，總有機會相遇。

年前，深深以為踏破鐵鞋無處覓的情況下，突見一件口徑十五・八公分的金釉盤，底款六字三排，楷書「大清雍正年製」，和金碗出自同一手筆。相信同一批燒製而出，實屬雍正宮庭內一套金釉餐具。以晚清光緒的餐具例，全套大小約百件，但不知雍正金釉共有若干件，又留存若干件。可能不止三數而已。

清官窯大走其運，市面上常見仿製品，由晚清到現代，越現代越仿得逼真，不論造型或款式，但是現過明眼人。經驗即師資，像我家的女管家，雖不甚識字，但是去菜場魚攤，立刻辨別出魚的新鮮度，魚目亮光，魚鱗硬度，魚肚色澤，一望即知，絕非我這遠庖廚者所及。

勤，不但補拙，而且勤能達到努力目標。雖然物靠緣份，有緣千里會，但是你若一味居在斗室，不信有何物自動飛來。國內也好，國外也好，經常四處走動，可能性大增，豈止金碗緣、金盤緣，說不定有金瓶緣在前面等待呢！

（一九九一・三）

35

胖姑娘・瘦姑娘

人與人結識、人與物結緣，常有一段故事。

日前，一位年輕朋友十萬火急找到我，說要我看國寶，約定時間又帶來另一位年輕人；至於他們心目中的國寶得到的是個失望答覆，且撇開不談，我猜想兩人必然已交往多年，可能是舊日同窗。不料回稱相識在火車上。陌生旅客也許暫時談笑歡洽，到站後各奔前程，雖留地址或交換名片，也彼此兩茫茫（忙忙），不再通消息；能繼續結為友好的，少之又少。兩人離去後，我不覺記起十數年前在舊金山認識M君的經過。

那年，也是六月，直飛舊金山，從亞熱帶一轉而為寒涼，不肯多加衣裳，因為就喜愛那種沁人涼意。和李艾琛教授沿市內著名的沙特街漫步而上，傾斜的坡道一直走過一千號，當時B&B伯特富拍賣公司還沒有遷移，前後有幾家古董店賴以展開業務，波斯地氈專售，西洋家具店，日本店等，偶而也有一些中國器物。在日本店裡見到一對薄胎粉彩蒜頭大瓶，「同治

年製」，一流紅款，完整而精細，卻十分俗氣，要價雖然便宜，也不感興趣。這就是因熱中藝術而堵塞住通往財富管道的性格在作梗。在晚清宮窯當令的今天，那對同治粉彩瓶價漲十倍不止，而店東一再推薦，卻不起作用。李教授用日語和店東交談，拉近彼此的距離，才使店東自動聯絡一位華人M君。

在街角滿佈長春藤的咖啡館坐候一陣，M君便應約而至。身材不高，目光炯亮，也許和愛好文物有關，M君年事已長，卻帶有童心稚氣，駕一輛老爺車，但滿是威風。當下便前往他的日落區住所。

M也同樣的舉凡藝術都喜愛，室內不少中國陶磁器物，牆上掛滿西畫，壁爐上還有一幅特嘉的舞者素描，八成是眞的。那時我連中國藝術品都顧不了，對西畫更無暇研究，絕不曾想到十餘年之後我竟也在巴黎逐鹿十九世紀的油畫了。

李教授和M君談妥一件唐代加彩陶馬，瘦筋筋的，沒有什麼美感，但他認為唐陶馬在倫敦有市場。然後

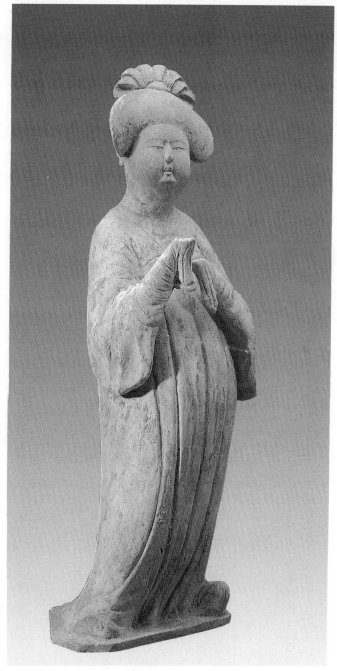

加彩特大陶女俑　唐代　高63cm

和M君又交換一尊殘破的三彩萬年壺，用他那件我曾在〈從金玫瑰談起〉一文中人敍述過香港老常以十八世紀仿「大明宣德年製」的青花花果碗。俗語「貨換貨，兩頭樂」，各抱希望，皆大歡喜。

而我，面對許許多多物件，最感興趣的惟有那件高大的唐三彩女俑。唐女俑，只在書本和國外博物館看

到過，從未曾如此接近，那件由綠黃二釉製作的女俑，站立在玻璃罩裡，氣派非凡，盤髻、寬服、雙手抄袖、長裙掩腳；胖臉已非少女型，卻有一分貴婦儀容。

M一見遇到知音，索性將女俑移至檯面上，供我細作觀賞。靠近以後，興奮中摻進一些疑問，如體太重

，彩釉開片缺少層次，而且面部模糊、表情呆木。李
教授向我解說後，坦誠表白自己見：「不夠開門。」M
一聽自然大表不悅，立刻找出很多理由反駁，最重要
之點乃女俑出身名門，由洛城影區著名大收藏家那裡
重金而得。M甚至強調國寶級唐女俑數量極稀，市場
幾乎絕跡，已被他列爲非賣品，像洋人常用的「不等
錢用」來拒絕別人。保護自己。

然而女俑的形像以
及那些疑問卻始終存留在我記憶裡，揮之不去。
唐女俑又被他小心地移回原位。

每次到舊金山，總會在M家一聚，李艾琛教授過世
後，仍然如此。每次我都對那件高大的唐女俑注視一

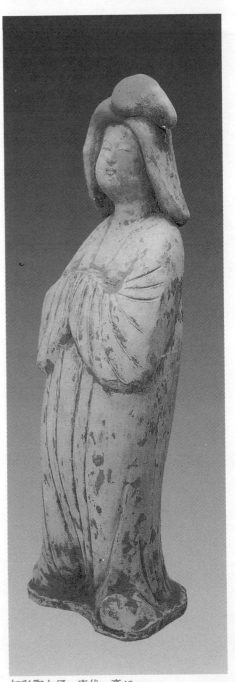

加彩陶女俑　唐代　高49cm

陣，問號也一直不得解答。

最近幾年，各種文物不斷出土，時常在海外見到唐
女俑，有釉或無釉，肥胖或削瘦，珍雖珍，貴雖貴，
但不再是稀世之奇了。

唐女俑既常顯現，便有名稱代之，曰胖姑娘。
衆人皆知中原一帶高文化，卻少知閩粵一帶語言有
的很典雅。直到今天港人尙呼「小姐」爲「姑娘」。
唐女俑肥胖者居多，因此曰胖姑娘。

市場，由大衆造成，人一多，便隨波逐流，應俗跟
進，成爲一股氣候和風潮。姑娘旣胖，便越胖越好，
越胖市場價位越高。

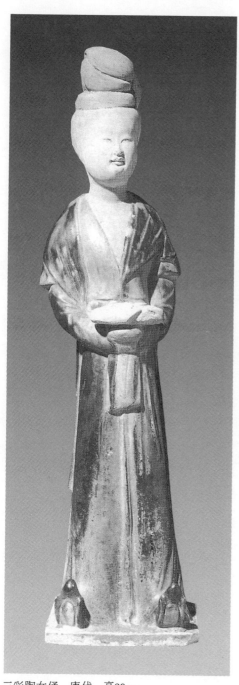

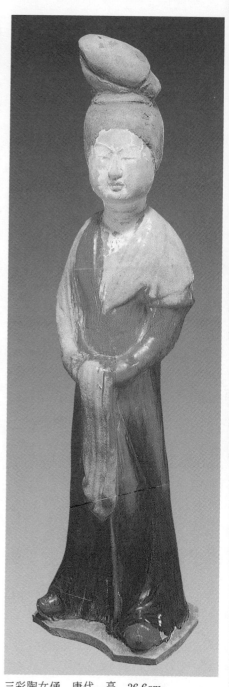

三彩陶女俑　唐代　高39cm　　　　　　三彩陶女俑　唐代　高　36.6cm

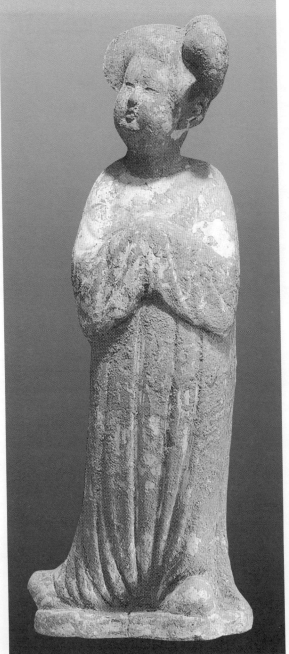

加彩陶女俑　唐代　高39.5cm

汽球吹到極限，必會爆炸，人若攀至高位，便易跌落。幾年來，胖姑娘在國際拍賣走紅，紅到瘋狂地步，前春紐約一件肥嘟嘟的胖姑娘，超出估價達幾倍，竟以四十萬美元成交。熱浪急退，接下來一陣寒流，胖姑娘忽然受到冷落，都被封殺出局。市場變得比季節還快，由熱到涼，說不出個道理，專家眼鏡一一跌破，使人不能不相信時機和運氣了。

最早，胖姑娘都落戶在日本各美術館及收藏人士手中。三彩（即帶釉）女俑，體肥者遠不及加彩（即顏料）胖姑娘多。這類胖姑娘以白粉打底，再以部位加上紅綠黃黑諸色。眉目畫工細巧，紅頰朱唇，生動美妙。經過千年土封塵埋，重見天日，彩色極易剝落，搬運時更易斷裂破損，只有靠修整來彌補了。

和清宮窯最忌修整相反，唐代陶器完整無缺幾乎不可能，像馬匹和駱駝易斷腿，而俑則易斷頸。

八六年，倫敦佳士得冬季拍賣中，有一件帶杏黃釉和綠釉的高髻女俑，手執物品，披肩搭背，雲履上翹，淡有限。

眉細目，櫻唇如弓，亭亭玉立，相當出色。圖文註明頸部修理。十俑九補，當下我並沒有注意，只是無意中聽到旁邊兩位港客在閒談女俑的來龍去脈，不覺爲之神往。

原來這件女俑，是件無頭女俑，由香港一位商家低價取得。如果是唐代石雕，缺頭少足，只爲欣賞其體態線條和衣褶，也還有藝術價值。而女俑陶塑，遠不如石雕技藝刻意求工，少掉頭顱，等於廢物一般。但那位商家卻不這樣想，也許古董行部分靠賭運成分，他認爲女俑的頭必定在運送時脫落分開，不妨等等機

會，有朝一日頭歸原身也說不定。

這種判斷完全正確，不久在嚤囉街地攤上，竟找到一個女俑頭，且購之一試，果然和身體湊在一起，天衣無縫。像這種和中獎一般難得的巧合，畢竟和中獎一般，總會有人高高而中。

失而復得，分而復合，幸運的徵兆，巧妙的事也就連續發生。八六年市場尚在低迴狀態中，很多拍賣的高檔器物都被打入冷宮，而此三彩女俑竟超出估價一倍，由人迎之而去，也是奇蹟。

女俑的可愛，絕不在身肥體胖，而在其圓潤的面部

加彩陶女俑　唐代　高35cm

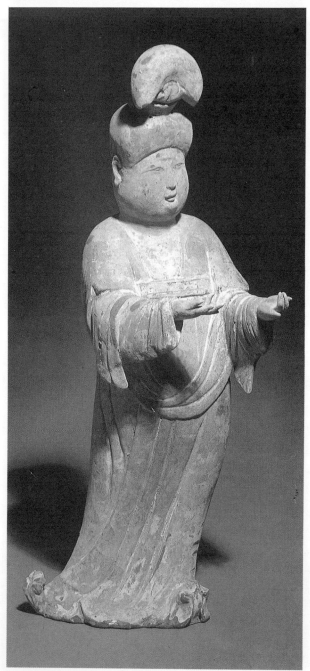

加彩陶女俑　唐代　高44.5cm

，充滿柔情，笑容可掬，當時的無名藝術家在塑造過程中注入眞正的生命，多少個神情都宛若欲語無言。絕不像普通塑像，匠氣十足，呆滯刻板。更不像普通泥娃娃，千篇一律，沒有區別。胖姑良在當時也大批製，卻個個髮式不同，面貌相異，儀態萬千，這也就是爲何有人不惜一擲斗金的原因所在了。

胖姑娘是各大博物館不可或缺的中國藝術品。而國內收藏家，對古代明器的禁忌雖然漸漸改觀，但至多

在家中擺件唐代陶馬等作裝飾；倘若陳設一件胖姑娘、瘦姑娘也行，只怕目前還行不通。今春又到舊金山Ｍ家中看了多件唐女俑，眞僞分明。今春又到舊金山Ｍ家中，多變的市場已迫使他放棄經營中國器物，彼此只談西洋油畫。而那件綠黃釉的唐女俑還高高靜立在室內一角，我又默然望了幾眼，更覺面目呆板木訥。我不禁暗暗同情Ｍ君，因爲他一直堅持己見，不肯承認那是件老仿，民國初年的仿製品。

（一九九一・六）

42

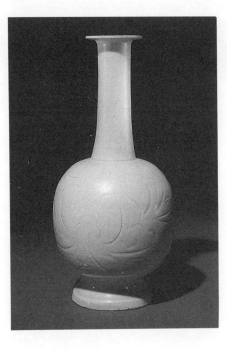

定窯刻花長頸瓶
宋代　高25cm
倫敦佳士得拍賣

名牌與名瓷

並非突發事件，而是漸次進展，各國各地愛使用名牌的情況，越來越熱烈；甚至已到名則可，不管如何名法，不名則休談。

追溯緣由，愛名並非始自近期，古人早就說過，三代以下無不好名者。

名，包括人名，物名。人各有名，人也為各物命名。人既有名，就愛出名。雖然「人怕出名、豬怕肥」，像豬肥被宰一樣，人出了名也會帶來災害。但是出名仍然非常光彩：也就一一立定志向非出名不可了，若有人甘願平凡，把名看淡，這人必能自得其樂，滿足輕鬆。名的擔子萬般沉重，可知道多少成名的人有苦難言？

按郭氏測字學，「夕」「口」為名，即眾人掛在口上，談說誇獎，卻也是瞬息之事，江山代有才人出，一世一世相互交替，由輝煌而褪色，消失；留名千古，又有幾人？帝王夠威風吧？請問諸君，能記得住歷代幾個帝王的名字？

名利，常接連一起，好像不可分。中國造字的利，

43

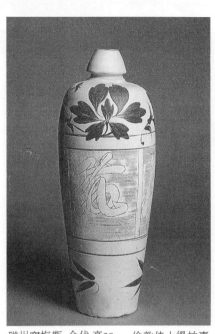

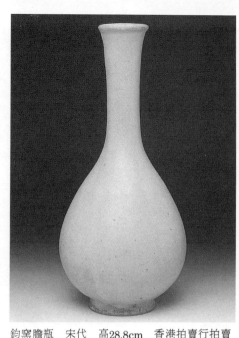

磁州窯梅瓶　金代　高38cm　倫敦佳士得拍賣　　鈞窯膽瓶　宋代　高28.8cm　香港拍賣行拍賣

禾旁，禾糧便是利的來源，稻麥或其他莊稼，都要用刀收割。如此，爭奪利益，便會不擇手段。

人既愛出名，由人製造的產品自然也要出名，於是各種名牌相繼推出。早先，也有名牌，如老胡開文筆墨，王麻子剪刀，虎標萬金油等，都叮叮噹噹，但只限於部份區域，不像今天，交通便捷，一切已國際化，各國各地原已馳名的名牌，一波又一波新產品，更緊迫不捨，爲的是使牌名變成名牌。

轉眼之間，到處都是名牌，而且名牌何其多，如果你不跟進，不能朗朗上口，就表示你土，你落後。

有名有利者，使用名牌，理所當然，否則就會遭人批評，不懂得生活享受。而無名無利者，也設法使用名牌。名牌昂貴，使用假名牌，滿足虛榮心理，這也就是假名牌的來歷。假名牌和假煙、假酒、假鈔票不同，假名牌一向並不以眞號召，假名牌以低廉價格銷售給你，由你來冒充名牌，在人前炫耀。

不過最近因國際抗議，仿風漸弱，但根據供求現象，只怕很難根除。

風氣傳遞之速，不亞於傷風感冒，中國大陸也逐步向名牌看齊，譬如前幾年，有輛汽車就好，現在已考究名牌車。香港的名車連連失竊，原來都運往大陸了。其他用物，像化妝品，衣著等，無不一一跟進。

名，衆望所歸，文物收藏，自然也要有名，以瓷器爲例，清代官窯之興起，和名大有關聯。宋代五大名窯中，汝、官、哥，一向難求；定、鈞

數量較多。二十年前，一件定窯或鈞窯的價格，遠超過清代官窯；而近年，即使高品質且稀有的定、鈞，也比不過清官窯。一九八六年，倫敦佳士得拍出的定窯瓶罕見特殊，價格卻低於清官窯瓶。尤其今天，寧可取一件清官窯碗而捨一件定窯瓶。當下的價值觀，實令人納悶。

鈞窯的命運更差，即使帶紅斑紫斑的窯變器，都不再引人振奮；造型優美而且特殊絕少的鈞窯瓶也缺乏知音，其價格不如一件乾隆青花賞瓶。而十年前若看到前者，必然驚為天人，十件青花賞瓶也換不來一件鈞窯瓶。

宋代五大名窯外的另一大名窯——磁州，風格超脫，廣被世人重視，但也受清官窯的逼迫黯然失色；連不勝顯赫的剔花（日文搔落，洋文SCRAFFIATO），幾乎也被等閒待之，惟有幾年前一件帶有「風花雪月」刻字的磁州窯梅瓶（亦由倫敦佳士得拍出），高出

青花賞瓶　清乾隆　高38cm　香港佳士得拍賣

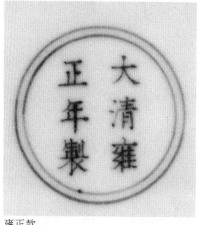

康熙款

雍正款

乾隆款

預估的數倍，其價格仍然趕不上一件清官窯瓶。

不按牌理出牌的世界，往往讓專家跌破眼鏡。有人說台灣的眼鏡店特多，而且眼科醫院生意興隆，因為專家不但跌破眼鏡，還跌傷眼睛，需要醫治。

一窩蜂的群眾心理，使收藏也不例外。喜愛藝術的越來越少，喜愛金錢的越來越多，價格是人為的，熱可炙手的清代官窯，已熱過明代官窯。

這種情形，有人以高古瓷器嫌粗糙，不及清官窯精緻為由，也許有部份道理。文明的步調改變家居格調，新樓廈住的新富新貴，到處金碧輝煌，可能樣樣具備，只是缺少書、缺少書房。清官的細緻部份，果真配合，清官窯的俗氣匠氣部份，也更能配合。

此刻出人頭地的是帶款官窯，若是無款官窯，則難被接納，不論是六字款或四字款，篆字或楷書。像使用名牌一樣，就為了名牌有標誌，名牌若無標誌，還算什麼名牌？

使用假名牌的人，自己清楚，但擁有假名瓷的人，經常自己蒙蔽不清；所幸大家都在努力研究，辨識力增強，要想魚目混珠已不容易。

以往預測不到現今，現今也難以預測來日。說不定有一天高古名瓷將調轉回頭，一變為大熱門，誰又能料定？

有志者不妨趁低接手，且待明朝。

（一九九三‧五）

瓷器的魚

最近報載，十幾年前紅得發紫的影星，今天十幾歲的人已不知其名，看了諸多感慨；上台、下台，揭幕、落幕，有時不惜一切，包括健康、性命等爭來奪去，然後不得不主動或被動放棄；懂得安排生活的，還算好，否則處境堪憐，一萬個悔不當初也沒有用了。

若干年前，就有這種感覺，住在香港旅邸，有一位曾經紅遍了天的影星女友打電話來。逢我外出，接線生的留言紙條上把她的芳名完全寫錯，當時我就不勝感慨；彼一時，此一時，群眾熱情，卻也無情，心儀傾慕的對象且夕間就拋出記憶，比陌生人還陌生。

暫短換取的名，和利一樣空。尤其時下，人不顧一切拼打，得到的物質，失去了其他，終日勞碌，擁有各種名牌以及銀行存款，卻沒有享受到其樂趣，因為包袱太沉，肩膀的負擔太重。一時滿意，可能；一直滿足，則難，多少人在公共場合大模大樣，但背後隱藏的煩惱和憂慮卻只有自己知道。

戰國時代「食有魚，出有車」，便是理想生活了，當時的社會貧窮困乏，能溫飽已大不易，面帶菜色，

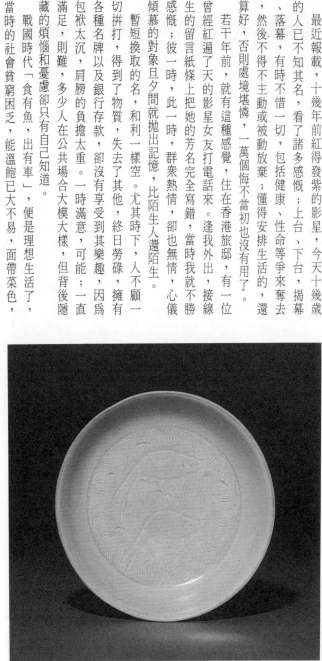

定窯雙魚盤　宋代　徑12cm　香港佳士得拍賣

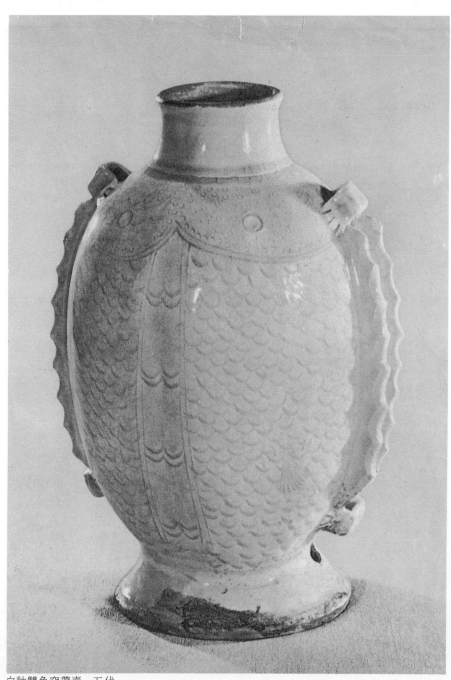

白釉雙魚穿帶壺　五代

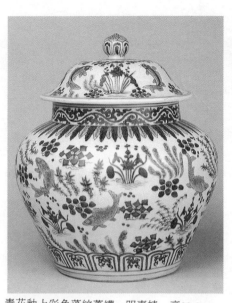

青花釉上彩魚藻紋蓋罐　明嘉靖　高39.8cm
香港佳士得拍賣

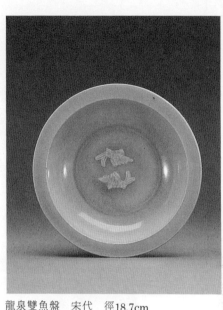

龍泉雙魚盤　宋代　徑18.7cm

三月不知肉味，常事；想吃魚，談何簡單？就算我幼年在開封，學校每學期填寫表格，有一項「家庭狀況」，填的是「尚可」或「小康」，我家飯桌上都見不到魚，可知民間一般景況了。

飲食中，最高檔次應該是「山珍海味」，所謂海味，自然和魚有關。普通的美味佳餚「雞鴨魚肉」，在今天看起來，只有油膩之感，青菜高過肉價，一個不可思議卻又理所當然的時代。

沒有餘，怎能食有魚，因此魚餘不分，永遠為一體，這就是我國文字和言語上奧妙之處。

魚既如此象徵富貴，魚出現於最接近生活的陶瓷器物，最自然不過。

國人自古以成雙結對來顯示和祥吉慶，雙魚在五代的白釉壺，便顯露姿態。宋代定窯的魚紋器物、刻製、印製，都十分珍貴。

畫風豪放的磁州窯，留下了線條明快的魚紋繪圖。一九八七年香港拍出的雙魚枕，便給人活躍如生的深刻印象。

歷史悠久的楚文化，長沙窯壺，也可以見到別具一格的雙魚圖。

龍泉雙魚盤外銷到南洋的數量龐大，證明民間普遍在使用。其雙魚盤，非刻非畫，都是模製，形體凸顯，層次分明，再加以半透明厚釉，如同魚游水底。龍泉釉最佳乃梅子青色，青得含有新春之意，土灰土黃則差。

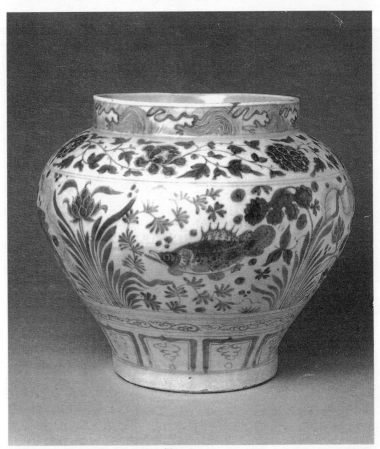

青花魚藻紋罐　元代　倫敦佳士得拍賣

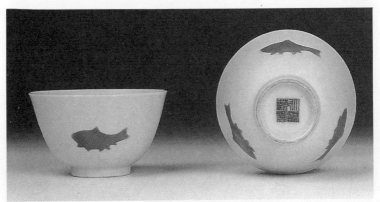

釉裡紅三魚紋杯　清乾隆　徑8.7cm　香港佳士得拍賣

受日人寵愛的KINUTA龍泉雙耳瓶，其名貴地位早先可抵過幾件清官窰。清官窰提升而高古物下滑的九〇年代，拍賣有一件龍泉雙魚耳瓶，雙魚造型可人，惟開片太多，邊被土咬，估價甚低，有心一試，而在旁有人說「太粗了」，乃打消原意。

人在猶豫時，往往受影響於旁觀者一言半語，無形中造成自己的捨取，並非明智的捨取。

東征西討而飄洋過海的元代，馳名的青花器物中常以魚作爲題材。元青花少傳世，多出土，瓷器易碎，難找完整無缺者，即使殘破修補，國際價位也很可觀，無他，稀爲貴也。

明代瓷器，沿襲青花和釉裡紅外，又創出彩繪。明代的魚，首推宣德釉裡紅高腳杯，一筆而成的魚，乃可圈可點的抽象畫。該種類型一直沿用於清代官窰，康、雍、乾先後出產同樣的三魚器物。

曾有一度，台灣仿製的釉裡紅三魚和三多，雍正六字款官窰，常被市場誤認爲眞品，害人不淺。不過倘使細心察看，自會識破畫腳，若以放大鏡對準釉裡紅部分，更是慘不忍睹。

明代流行的彩繪魚，計五彩、紅綠彩、紅彩等，尤以紅彩，延至清代仍在燒製。

明嘉靖和萬曆官窰，不乏有魚器物，像曾於七九年在倫敦創出天價的五彩魚罈以及曾在八五年紐約拍出同樣且帶蓋的暫得樓主收藏之五彩魚罈，皆稀世之物。九二年香港所拍的明嘉靖魚罈由青花及紅彩組合也。

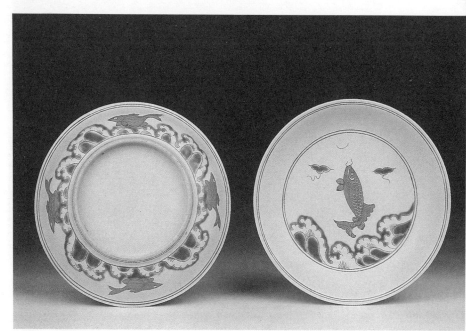

紅綠彩魚紋盤　明代　徑18cm　香港佳士得拍賣

51

是一絕。

因雜項當道而帶動了鼻煙壺熱，有魚的自然不被放過，磁製魚、套料魚、內畫魚、大走其運。

收藏方向不停在轉變，往時捨此，此時顧彼，大部分出於喜新厭舊心理。很多令人望而屏息的美麗之物，傾盡所能而據爲己有以後，天長日久便不再感覺新鮮。

對物如此，對人又何嘗不如此，有位女友向我訴苦婚姻不幸，當初，他設法認識她時，緊張得言語打結，舉止顫抖，好不容易追她到手，婚後事業漸入佳境，他竟然又另結新歡。

世上有多少今非昔比的故事，感情的、物質的、別人的、自己的，訴說不盡。

有魚，有餘，固然人人所喜，但就因爲人人致力營造下，財富過量，然後又被過量的財富驅使，而變成奴役，不能不算是人類的悲劇了。

有魚（餘）之樂，樂不過知足。

如何知足，則比有魚更加困難了。

（一九九四・四）

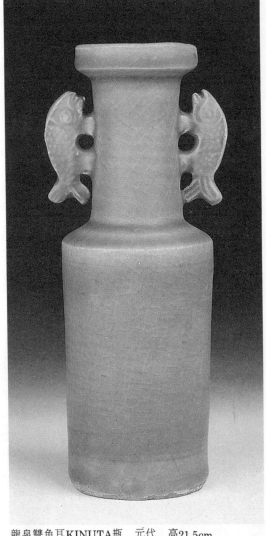

龍泉雙魚耳KINUTA瓶　元代　高21.5cm

漫談銅胎琺瑯

生活在塑膠滿天下，如果你還年輕，你就不會知道「搪瓷」，自然也沒有使用過搪瓷碗、搪瓷盆等。如果你已到知道搪瓷的年齡，並且曾經使用過，尤其搪瓷新面盆，那還是很光彩的事。

很久不逛街購買日用品，未知市面尚有搪瓷與否。一九八一年，李艾琛教授患病住台北，曾添置過一個藍邊深底搪瓷白臉盆，頓然記憶起抗戰時期作學生，幾乎人人都有舊搪瓷臉盆（也許還有其他質料的，但已記不得了）；物質艱苦，無法汰舊換新，每天端來端去的臉盆，碰碰摔摔，弄得坑坑疤疤，露出裡面黑黑的鐵銅之類金屬胎，日久生鏽爛洞，漏水不停，用棉花團堵之，功效不大。倘若誰使用一個新搪瓷盆，不羨煞人才怪。

幼年曾用過搪瓷碗，同樣心理，搪瓷既有牢固之胎，摔不怕破，也就不夠小心，因此總帶有殘缺。跟隨歲月增長，眼界開闊，搪瓷上不了檯盤，成套的精緻細瓷、銀器乃至金器，燦燦發光。搪瓷也就越離越遠。一年年鋁製和塑膠製成品廣加推展，搪瓷已

完全被人淡忘。

選擇寫作爲職業，而實際的愛好很多，日後將喜愛繪畫的意念注入室內設計上，每遷換一處居所，便涉及裝修工作，這也是爲何我家老二孫大程當初會攻讀建築，多年來由我全力鼓勵的結果；不過上帝對他的鼓勵更大，竟能使他甘願放棄屬世的一切物質享受，全心全意在各地傳播福音。

五〇年代的台灣，日式房屋還停留在「磨石子」時

銅胎琺瑯彩西洋人物雙耳瓶
清乾隆　高32.7　香港佳士得拍賣

代，一般盥洗所用均爲磨石子水槽，即純水泥摻細碎石子以模板製成形狀，陰乾後用機器磨光。再進一步，使用白水泥，或白水泥加顏料而成黃水泥、紅水泥，便被視爲豪華悅目了。久之，污垢難以清除，加上國人傳統上忽略清潔工作，克難時期，能將就則將就吧。

考究者，使用搪瓷浴具，光亮純白，容易清理；但若不小心，破壞了搪瓷組織，部分崩裂，露骨脫胎，就像疤痕一般不再美觀。

六〇年代，興起公寓樓房，一批批建造，開始重視浴衛設備，不惜工本由國外運入；國內生產也大有進步，解決了製作技術的難題，搪瓷也就由家庭生活中退位。

卻沒有想到，文物藝術的一角，始終存在搪瓷之類項目，雖然一直遭受冷落，但其重要地位卻不曾改變。

搪瓷只是個俗稱，按照正統，名曰銅胎琺瑯，洋文Enamel，宮廷製作則稱Imperial Enamel。

文玩，儘管是古老行業，在台灣也頗具歷史，已遭拆建的台北中華商場之忠棟，也曾風光了若干年；而近十年間，才摸索出一條路，已劃分出眞僞的主流陶瓷之路，只是在「各領風騷」的時尚轉動中，就像僻靜山林又被開發成繁鬧的新社區一樣，各種塵封已久的雜項，一一登場亮相。惟獨銅胎琺瑯，尚未聽聞津津樂道。

御製銅胎琺瑯彩花卉碗　清康熙
徑15.6cm　紐約蘇富比拍賣

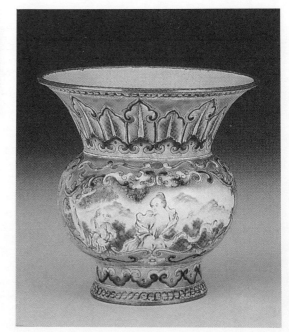

銅胎畫琺瑯西洋人物渣斗　清乾隆
高9.2cm　香港佳士得拍賣

銅胎琺瑯的前輩族類掐絲琺瑯，即景泰藍，各地市場不乏其器物。而銅胎琺瑯卻不常遇見。

八〇年代，倫敦拍賣難得出現過一件有修補的銅胎琺瑯彩繪西洋人物雙耳瓶，當時李艾琛教授說此類器物稀有而名貴，特別提醒我多加注意。

我國的掐絲琺瑯（景泰藍）起自元明，甚至更早遠，而銅胎琺瑯成品卻始於明清，根據記載，清初即在內廷設廠燒造，當時和西歐交往頻頻，像「古月軒」

銅胎琺瑯彩花鳥八方硯盒　清乾隆　高10.8cm
香港佳士得拍賣

官窯彩瓷一樣，畫面常選西洋人物爲主題。

接著，在紐約第三大道一家老店，看到一對十八世紀「彩華堂製」四字款的紫地花卉中有「吉祥如意」盤，既是銅胎琺瑯，也就把握住時機。

去歲在紐約，經過第三大道，雖非周末，而那老店卻鐵門深鎖。記得那年，老店東正忍受腰痛折磨，曾好心建議大陸出產的「白藥」，李教授卻大不贊同，認爲不可介紹別人服用成藥，以免失誤。

最近數年，紐約奇寒，很少前往。大陸開放，所有文物都集散於香港，不必再捨近求遠。也許那個早該退休的老店東已經退休，而他擁有的一些「非賣品」，也不知流向何處。

老店旁開設的餐所，還在營業中，隔窗相望，裡面仍然坐滿了人；一時之間，難免暗暗感慨，面對一切，也就越發看淡，看開。

風向旋轉，在國人眼中尚未定位的銅胎琺瑯，已在國際拍賣中陸續推出，屬於官窯的「康熙御製」「乾隆年製」等，均列入精美細緻的官窯瓷器等級。

過去，西方拍賣時有「東方人品味」，即指東方人興趣濃厚之物。而今天資訊發達，交通便捷，連西方各種速食都在東方地區大量搶灘登陸，品味混合，已無東與西的分別。

由此，不論人物或花鳥等，彩繪的官窯銅胎琺瑯已經解凍，正步向和官窯彩瓷同樣重要的收藏價值。

（一九九四·五）

生肖

嬌黃綠彩雙龍戲珠渣斗　明正德窯

愛龍民族

龍年，緊緊追逐兔年而來臨。

兔，溫馴的小動物，但是動若狡兔，也並不簡單。

丁卯，民國七十六年，一九八七，不論你幸運與否，終於如矢飛過。

龍，十二生肖最權威者，惟可比喻的乃虎。虎，山林之王。龍，雲中之王，但虎眞正存在，龍則是神話虛構也。

西洋古代有恐龍，也不過是笨笨的爬蟲類，巨大而已。不像中國傳說之中的龍，既可騰雲駕霧，又可翻江倒海，在民間故事的聲望和權威無限大。所謂「神龍見首不見尾」，可知其體型之巨，變化之多。不過相信誰也沒有「神龍見首」的經驗，至多出現在武俠小說或繪畫中而已。

既然虎長山林，龍長雲空，因此勢不兩立，「龍爭虎鬥必有一傷」的說法也來由已久。好像廣東菜中就一項「龍虎鬥」，指貓肉和蛇肉而言。貓，人類良友，旣盡陪伴，也盡捉拿耗子的職責，將貓宰殺而食，殘忍。蛇，形狀可怖，望之可懼，烹貓與蛇，這道名

榮，不知如何下嚥？但是你也別認爲大逆不道，在全世界都力求保護罕有動物的今天，臺灣卻常有飼養老虎，專爲屠宰謀利。「虎死留皮」，虎皮華麗，作裝飾倒也罷了，但虎的每一項都被人利用得渣滓不剩，如虎骨泡酒，虎肉燒炖，虎眼，虎內臟補身，虎牙和虎爪避邪，可憐山林之王，落到平陽被犬輩欺凌，由此可見我同胞的智慧有多高，我們國家有多文明！幸而龍只是一種傳說，若眞有龍，還怕不同樣被逮住飼養而後大大謀利？

十二生肖中，只有龍是假想，而這種假想竟能自古到今，維持數千年，對龍的形象之深刻從未消減。即使科學倡達，已知打雷閃電並非由神龍舞弄，卻仍能崇拜有加。近年來更聽說龍年生龍，連家庭計劃也不顧，盡量生個龍子，龍女也好。倒未統計龍年生的子女是否均成大器？只可憐天下父母心，自甘負起責任，正如聖經所指：勞其筋骨和接受生育痛苦罷了。

歷代帝王認命爲龍，「眞龍天子」。直到大淸宣統「末代皇帝」，君主才告一段落。

民間既見不到龍，常以蛇爲龍代表。文化發源地的中原，天乾氣燥，蛇類較少，因而成爲稀有動物。若像南方甚至熱帶的森林沼澤中，到處都是有毒和無毒蟒蛇，大約也不會以蛇來代表龍了。

幼年居住地開封，臨近泛濫成災的黃河岸，鄉民致力防禦，也難勝過自然，只有求神求仙，偶而在黃河岸邊發現一條小蛇（也許不同於普通蛇），便視爲大

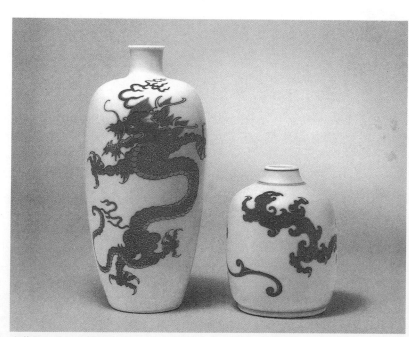

青花雙龍尊　清康熙　高24.7cm

小口瓶　青花雙螭　清雍正　高14cm

（音代）王爺，即黃河的龍王，立刻高築神臺，叩拜供奉，連唱三天大戲，香火鼎盛之極，然後再放回河裡，相信如此便能治水，不會淹沒田莊。幼年常聽這種消息，卻不知靈驗否，如今回想，只覺鄉民忠厚愚蠢得令人同情而已。

悠久的歲月以及天災人禍，將歷代建築一一毀滅，服裝也難以考據，只有明清宮殿還屹立存在，明清服裝和用物也多存留。帝王祭器、衣著、配飾用物等，多以龍為標誌。明代之龍，生動活潑，清代之龍嚴肅猙獰。之前各代，諸帝王也和龍相關相聯，撇開正史，且談民間傳說中苦守寒窯十八年的相府千金王寶釧，曾因路見落魄的薛平貴在道旁小寐，有一小蛇穿往其七孔，寶釧肯定此人乃眞龍天子也。拋繡球時，就拋給薛平貴，封為皇后。以後薛氏征西稱帝，衣錦榮歸，苦盡甘來。

王寶釧大登殿，是地方戲的重要節目，幼時常陪母親去相國寺看河南梆。母親過世於一九七一年元月十六日，也算大陸文化大革命末期，精神和物質雙重壓力下的犧牲者。一生受苦的母親，在重男輕女時代，接連生育六個女兒，成人者三，我為老么。原本在我後面，母親千祈萬禱，得一龍子，無奈未滿月便夭折，母親經此打擊，曾經痛不欲生。慚愧的是母親在世之時，我未盡過一分孝道，如今孝子（孝順兒子）無已，也算一種因果循環。

還記得兒時聽母親談說的很多故事，無非教人向善，而作惡則神鬼皆知的道理。有的印象深刻，至今難忘。龍年，正可以在此舉一個有關龍的傳說。

母親說，這是事實。

北方鄉間，夏天正在田間耕種，忽然雷雨大作，十幾個農人都躲進附近一間空屋裡。而雷雨一直不停，火球圍繞著屋打轉，看樣子今天龍要抓人了。大家七嘴八舌，誰也不願意受別人的拖累，最後決定每人用鋤挑著自己的草帽伸到屋外，看誰的草帽被龍抓走，誰就出去。於是眾人用鋤把草帽挑出，果然，其中一人的草帽被抓走，眾人立刻把此人推到外面。此人孑然正準備被抓走，只聽見身後轟隆巨響，空屋被擊中，裡面的人無一倖免，全被雷殛斃。原來龍也公正，那個因草帽被抓走而被趕出的人，是村中孝子，龍遲遲不動手，就為了不願傷害無辜。

母親把故事敘述得娓娓動聽，那時我還不懂懸疑手法，更不知日後的會走向寫作道路，而且也常在作品中運用意外且合理的結局。

過去，老一輩人經常以「天打雷劈」作嚴重咒語，自然誰也不明瞭雷電的起因，都以為神龍抓人，犯罪作惡，惡有惡報。人類以此作約束行為的教條，雖然近乎愚昧，但生活卻單純祥和得多，不像目前個個自作聰明，胡作非為，形成混亂得可怕的社會。

尊龍為神，既權威又公正，像母親所說的故事，龍連一個人也不肯誤殺，才更顯其精神。中國歷代君主專政，君既為龍，自然也效法龍的權威和正公。不幸

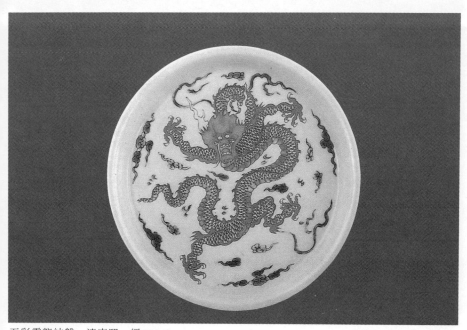

五彩雲龍紋盤　清康熙　徑10.9cm

歷史上出現一些昏君，暴君，使百姓陷於水深火熱中。

大陸門戶開放，一致嚮往物質文明已不在話下。在國外，更聽到不少一手資料傳聞，如當年赫魯雪夫訪毛，雙方談到核子武器，毛毫不在意地說：大陸有十億人口，死掉兩三億不算什麼，赫魯雪夫爲之竦然。就在這段時間，我父死於獄中，之後我母也在乏人照料下病故，也許這都是控制人口的方法之一吧！

歷史上秦始皇焚書坑儒，奴役百姓，建造萬里長城，留下馳名世界的景物。倒不知毛最初以「人多好辦事」鼓勵生育，然後又改變爲「獨生」的節育計劃，將爲後世留下什麼？

在國外，別人也常因遊行鬧事的新聞報導而關懷臺灣，我卻道：放心吧！富足的社會，必然穩定。

龍，這無中生有的形象，種種神話也隨科學成爲過去，但是生活中必須有點幻想，就讓龍的飛騰躍舞帶入戊辰年，人人都能掌握住自己的好機遇，願你龍年發奮圖強，無往不利。

（一九八八・二）

迎接蛇年

齊白石畫蛇　水墨

「草地」，台語鄉下之意，眞夠詩情！青青草地，漫漫無際，這種境界以倫敦四處爲最。起初我對倫敦郊野的印象，車行一兩小時，還是平坦草原，見不到農作物，不禁爲之擔憂，不耕種吃什麼（中國人總是首先想到吃，連我這一直被認爲新思潮人物也有這種傳統舊觀念）。大不列顛過去有的是殖民地奉獻物，因此英國本土到處都是飼馬群遊樂的大草原。而且草地常靑，即使嚴多也不枯黃，怪事。台灣可沒有那麼多草地，有一小塊地也不會忘記耕耘收成，誰肯空空作草原，除了高爾夫球場外。且不論草地多寡，鄉下的綠總比城市多，不過台灣的「草地人」已和城市人沒有什麼分別，空間有限，從「草地」到城市短短路程，可不像中國大陸北方，鄉下就是鄉下，離城市遠得要走一兩天。大陸北方的鄉下黃土層層，可沒有什麼靑綠觀賞，夏季也不例外。現代人注意營養，每天要吃靑菜，綠色靑菜，而北方的靑菜少之又少，冬天更見不到靑綠，只有大白菜。另外有種常見的菜就是面帶「菜」色。我出生之地算是大城市，作過北宋之

都的開封，但是以今天的標準，當年的開封也和鄉下差不多，陳舊且落後，那時全開封沒有幾輛轎車，自然也沒有公共汽車，交通工具是洋車（即東洋車，黃包車），三輪車是以後的事。在台北，小學生相當獨立，自己搭公共汽車，有時還要轉車，我覺得很稀奇。其實我兒時也常獨自逛相國寺，現在想想，並不覺神奇，而且我上學都搭十一號汽車——步行。我家長輩、我呼之「大爺爺」的郭子通氏，在開封任省立女子師範校長，因此我和二姐都進入女師附屬小學。女師附小在午朝門以北，離我家木廠街甚遠，而每天往返都走來走去。就在我家街口不遠便是省立三小，經過時我總想如果在三小唸書就好了！三小是有名的學校，這並不表示女師附小次等，而是我的功課平平。尤甚數學一門把我打入冷宮，我從不敢抱轉學奢望。三年級時，二姐進入省女中，賸下我獨自往返學校。那時只聽見「拍花的」——即拐騙兒童者，不像現今到處有綁票恐怖。回想看，我的童年是個在城市過鄉下生活的平凡童年，而且寂寞。寂寞是一種感受，因人而異，多思考的人才常思考到寂寞，我相信今天作父母的拚命賺錢，像歐美一樣寵孩子，給兒女大把鈔票換取飲食和歡樂，卻沒有給他們應有的教養，且看台北市最繁榮的忠孝東路四段統領百貨附近，青少年活動地帶，之亂，之髒，滿地垃圾，望之對這一代的缺乏公德而覺寒心。只舉夏威夷一地，

我親眼看見三歲的稚童也會蹣跚地將廢物扔進垃圾箱裡。而這些被寵慣了的孩子，食美服華，卻仍然大喊寂寞。直到今天，歲月編織過多的事跡（自己的加上別人的），已填滿思想，不但不再寂寞，而且能享受寂寞，真實幸運不過。

氣候乾燥的北方，少見蛇，不過我曾見到過巨大白

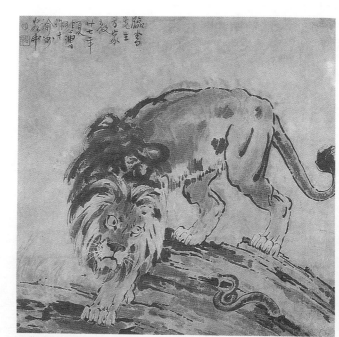

徐悲鴻　獅和蛇

蟒蛇，在相國寺跑江湖的表演時，兩個壯漢抬出一條大白蟒，班主用「南蠻子」口音介紹大白蟒來自南方深山，那時我只覺新奇，不覺懼怕，而且自己離得很遠，站在團團圍成一圈的人群裡，幼小到還沒有銅板贊助表演者拿盤收費的資格。相國寺是我人生啓蒙之地，比學校課堂還重要。

看到蛇，另一次在木廠街住宅的過道中（曾在「沙城故事」一作談起過），家中養貓，貓常抬起前爪而立，不斷抓剟過道的牆磚縫隙。暑假的一天，過道上突然爬出一條蛇，被來訪的父執用棍子猛打一氣。此後，我每走過道，都心驚膽顫，並且用力跺腳，好把蛇嚇跑。打蛇，抓蛇，都會引起我的老祖母不悅，因爲她生肖蛇，認爲蛇就代表她的命運。

生肖排列在辰龍之後的巳蛇，北方俗稱爲「長蟲」，屬蛇則稱爲屬「小龍」。小龍也好，長蟲也好，蛇在動物裡不受人類歡迎（當然，人類歡迎的動物很少）。蛇不會唱叫，無噪音，無聲息，給人陰森之感，是個偷襲者。尤其毒蛇，更對人類百般傷害，因此具有惡意的形容詞，蛇都跑不開，諸如杯弓蛇影，蛇蝎美人，虎頭蛇尾，虛與委蛇，人心不足蛇吞象，地頭蛇等，可見人對蛇的觀感。

古埃及蛇形石雕

蛇在西洋也是邪惡角色，聖經記載，人類鼻祖失去樂園便是蛇陷害的。蛇雖然身穿彩衣，很多種蛇具有美麗圖案，但是就因爲由蛇穿著，實在無法令人欣賞。人類也夠狠的，把蛇皮用來作飾物，如皮包皮鞋等，但蛇皮失去生命，便大爲減色，倒不如小牛皮，羊皮，麂皮，甚至帶毛皮件（可怕的人類！說動物殘害人類，倒不如說人類殘害動物）。

美女作蛇舞，頗爲動人，但如果眞正的蛇在扭動，不令你汗毛豎立才怪。

潮溼地帶，是蛇的大本營，記得四川的田野，便大量繁殖蛇類，當你走過田埂時，前面嗖的一聲，便有蛇躍過，最初不免一怔而駐腳，時間久了，互不干擾，相安無事。動物襲擊多半出自被動的自衛，不像人類主動。人類不但侵犯動物，而且侵犯異族異種，乃至同族同種，連自己家人在內，並不稀奇，大陸的文化大革命便是顯著的例證。

多年前旅行馬來西亞，曾遊檳城蛇廟。事先所聞廟內滿處是蛇，不堪想像；走進廟，但見所有的蛇都作昏昏欲睡狀，有人說長期被香火燻暈了頭，都像蠶寶

寶一樣，沒有恐怖感。

早先，聽說廣東食貓烹蛇，為之錯愕。生活在台灣，看多了蛇，蛇店內外堆擠的蛇，像蔬花一樣扭曲在一起，遠遠看也覺反胃。多年前，一度眼內常有紅絲（中國相法稱紅絲貫睛，主煩惱，果然，那時正值著作「心鎖」蒙冤），有人介紹吃三蛇膽，即三條毒蛇的膽，乃前往西門町一家蛇店，胖老闆娘現取三個小

台灣山胞蛇形木雕

小的蛇膽，並且給我一杯高梁酒，讓我吞下去；酒喝完畢，蛇膽還吞不下去，老闆娘頗不以為然，大聲向我示範，好像遇見毫無領悟力的笨桶一樣。三個毒蛇膽終於被我吞下，卻不見奏效，別人說你要常吃才行呀！聽了就怕，不敢再去出洋相了，蛇膽醫眼就此放棄。

一個曾經發生的真實笑話：農耕隊到非洲，開墾田

64

相信「己巳」定是平易的一年。國人原就喜愛和平，蛇年，大至國家，美蘇不再間諜對間諜；海峽兩岸更進一步協調節奏；小至個人，感情，家庭，工作都有適當解決。化戾氣為祥和的蛇年，正待大家共同積極來迎接。

（一九八九・一）

們說我們野蠻，其實你們比我們還野蠻！

向以歷史文化稱道的國人，有些行為確不被洋人瞭解，也許我們民族發源太久，太早，以致天下無不可食之物，如果真的有龍，只怕也會嚐嚐看。

就因為蛇在北方稀寥，而且其貌可憎，被選作藝術品物的主題者絕少。畫家誰也沒有興趣畫蛇，近代畫中，見過白石老人畫蛇，徐悲鴻氏也畫過蛇，丑角而已，並非什麼英雄好漢。大陸南方蛇多，像川、雲、桂、湘等地，鑄製的古銅器，曾見飾有雙蛇者，瓷器和玉器，多飾龍，虺，飾蛇則少之又少，確實難以將蛇的猙獰化為美妙。

台灣山胞居所，高山峻嶺，正適於群蛇出沒，自然環境影響下，山地同胞常在日用器物上顯示蛇的圖案，像門楹，木柱，瓢罐等，都以蛇作裝飾或信仰標誌。古埃及的藝術品，有蛇雕刻，由匠人精心塑造，還不醜惡。

歐洲人士倒有佩戴蛇戒或蛇鐲的，我曾在倫敦的古董展示會上購得一支以蛇身一圈圈環繞成的戒指，蛇頭以紅寶鑲作雙目，相當別緻，不過那畢竟是條蛇，總覺怪怪的，從未佩戴過。珠寶拍賣時也有寬大蛇飾金鐲，很有氣派，卻不具美感。

象徵千變萬化的龍年即將告別，俗稱為小龍的蛇年隨之登場。蛇，詭譎陰險一面如同時局世事，高深莫測；不過蛇有冬眠習性，蛇年自有其平靜和順的階段

台灣山胞蛇形木雕

釉裡紅玉壺春　早明　高31.5cm

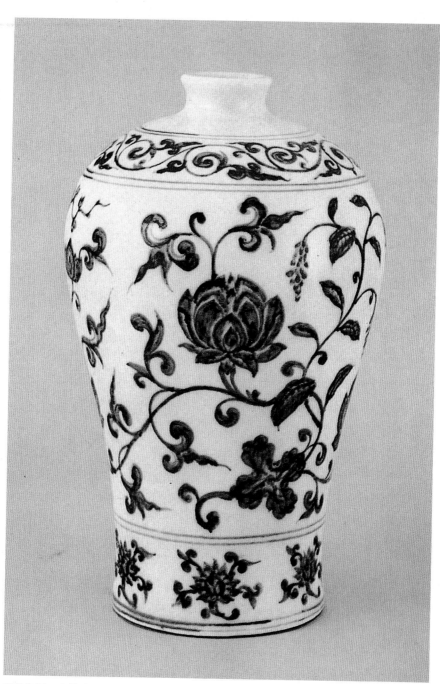

青花梅瓶　永樂窯

粉彩花卉橄欖瓶　清乾隆窯　高26.5cm

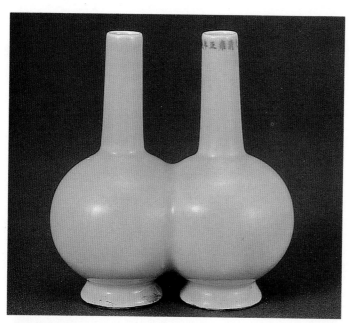

青釉雙聯瓶
清雍正窯　高12.9cm
（左圖）

（下圖）
紅款粉彩扁瓶
清乾隆窯　高30.2cm

綠釉瓜型瓶　清雍正

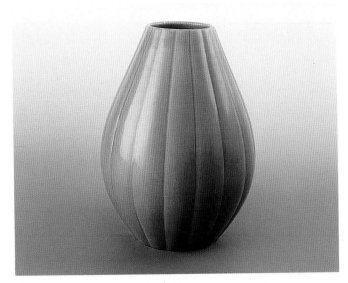

綠釉瓜型瓶底字樣

青花番蓮蓋罐　光緒窯　高52.5cm

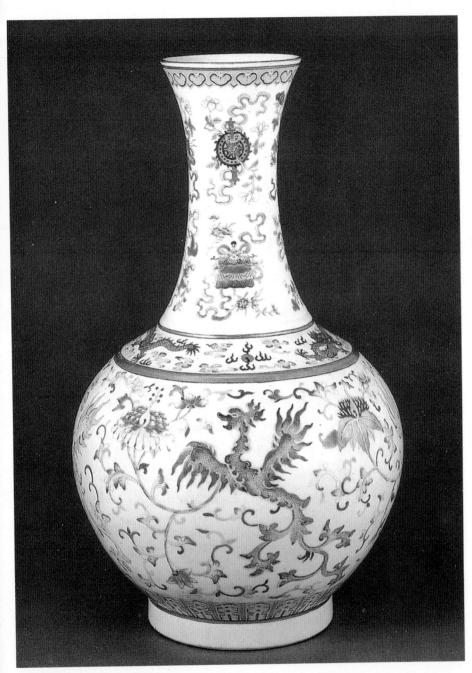

粉彩鳳凰瓶　光緒窯　高38.7cm

定窯魚簍罐　宋代　高16.7cm

金釉盤底款

金釉盤　清雍正　徑15.8cm

白釉三多三聯瓶　軟隆窯　高25.5cm

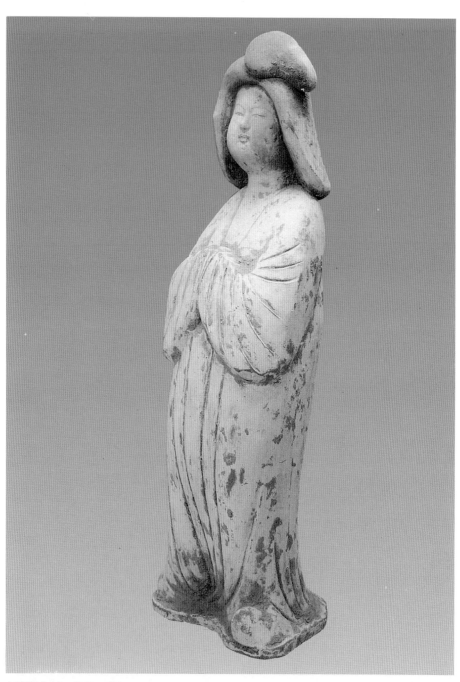

加彩陶女俑　唐代　高49cm

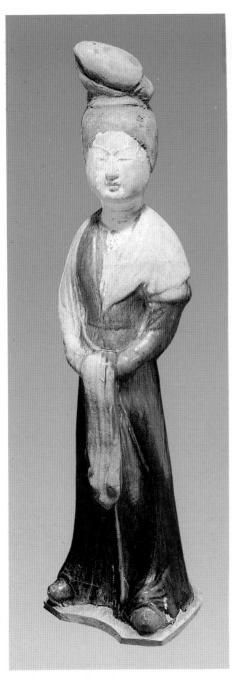

三彩陶女俑　唐代　高　36.6cm　　　　　加彩陶女俑　唐代　高39.5cm

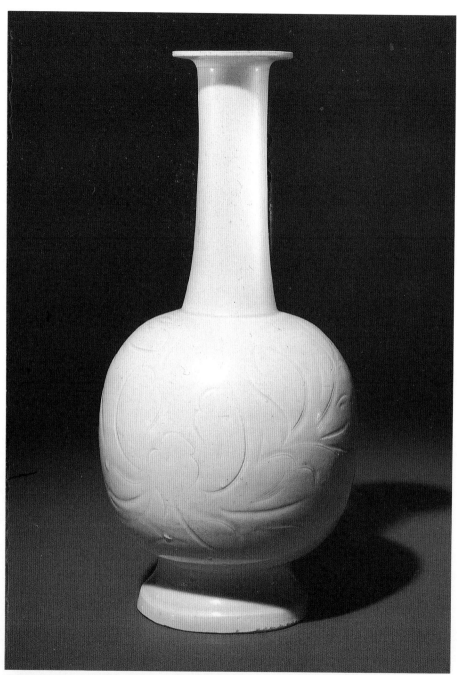

定窯刻花長頸瓶　宋代　高25cm　倫敦佳士得拍賣

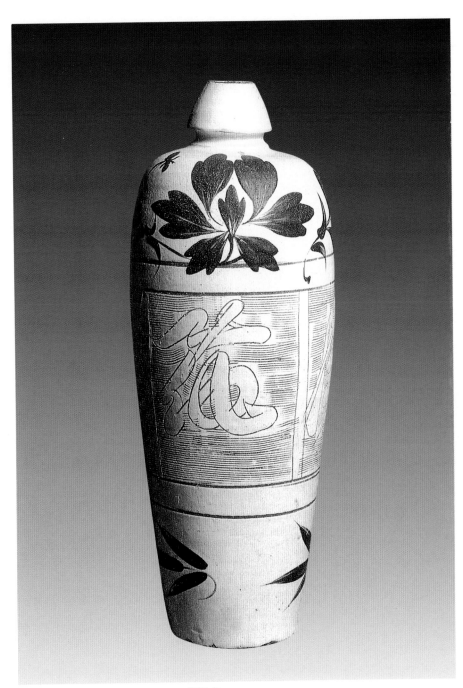

磁州窯梅瓶 金代 高38cm 倫敦佳士得拍賣

龍泉雙魚盤　宋代　徑18.7cm

釉裡紅三魚紋杯　清乾隆　徑8.7cm　香港佳士得拍賣

青花釉上彩魚藻紋蓋罐　明嘉靖　高39.8cm　香港佳士得拍賣

銅胎琺瑯彩
清乾隆　高32.7
西洋人物雙耳瓶
香港佳士得拍賣

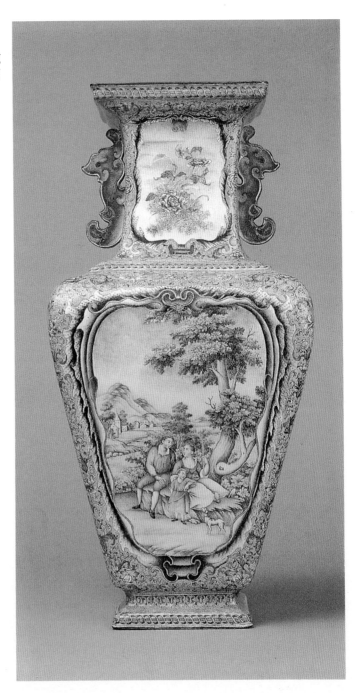

御製銅胎琺瑯彩花卉碗　清康熙　徑15.6cm　紐約蘇富比拍賣

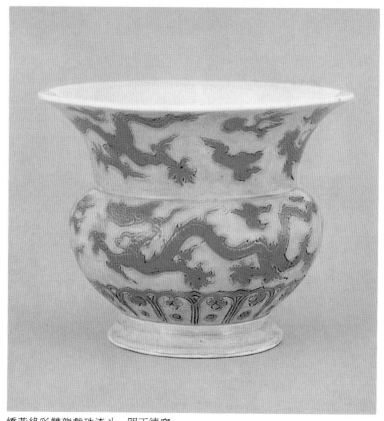

嬌黃綠彩雙龍戲珠渣斗　明正德窯

青花雙龍尊　清康熙　高24.7cm　　　　小口瓶　青花雙螭　清雍正　高14cm

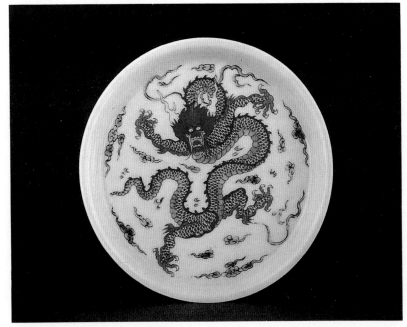

五彩雲龍紋盤　清康熙　徑10.9cm

唐三彩騎馬女俑　高39.2cm，長38.7cm

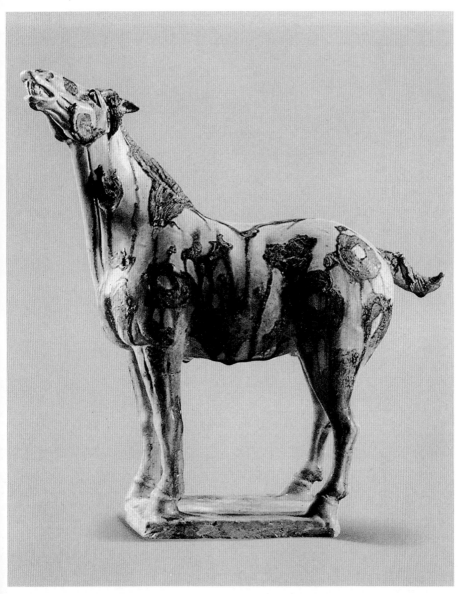

三彩馬　唐代　高28cm

白玉羊頭瓜瓣杯

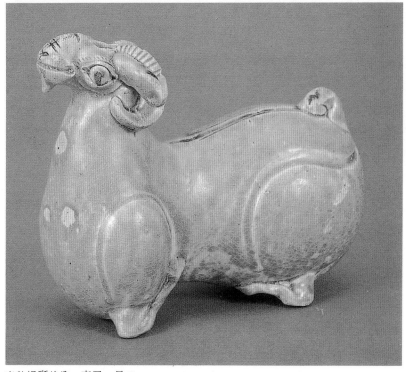

青釉褐斑羊尊　東晉　長15cm

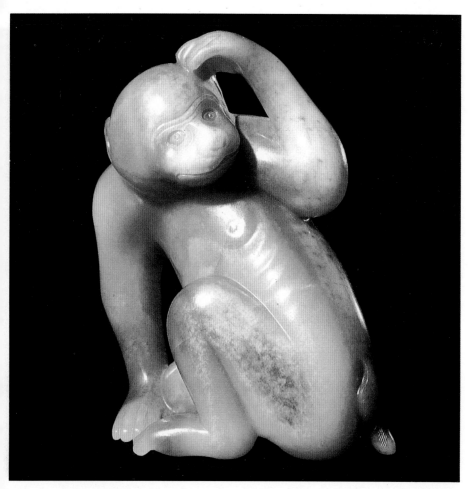

玉雕猴　晚明　高10.5cm

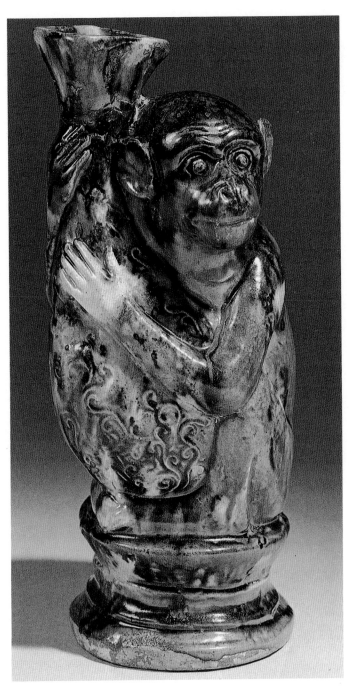

三彩猴形酒具　唐代
高25.5cm

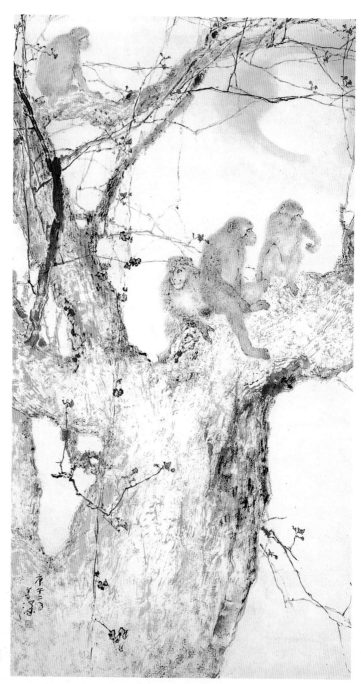

楊善深　猿猴圖
178.3×96.5cm

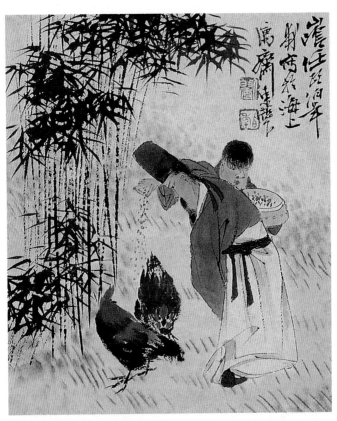

任伯年　飼雞圖
20.3×16.8cm

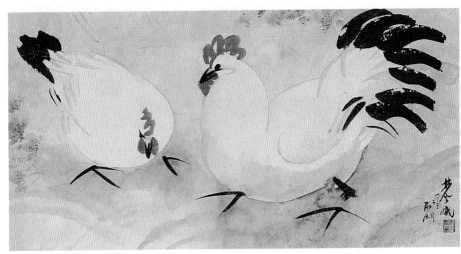

林風眠　雙雞　41×81.5cm

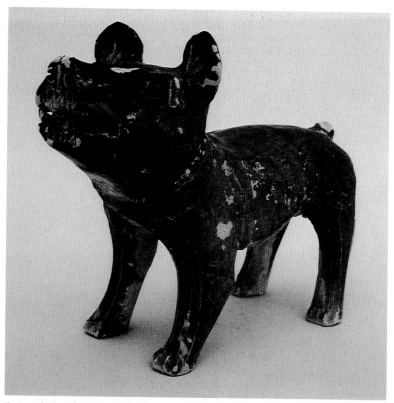

陶犬　東漢　高20cm，長25cm

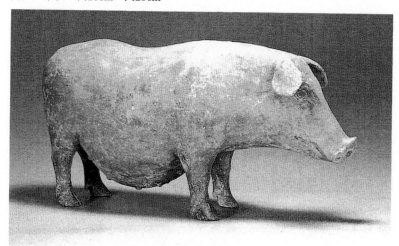

加彩陶豬　六朝　高18cm

翡翠馬鞍對戒（上圖）

翡翠瓜蟲瓶　高25cm

翡翠戒子

扭繩紋翠鐲

出土琉璃鐲　漢代　徑7cm

蓮藕紋飾翠鐲

翡翠嬰孩對鐲

金色珍珠戒指

奇形珍珠鑲金兔掛飾

切面心形紅寶　香港拍賣行

小粒紅寶　倫敦佳士得拍賣

馬到成功

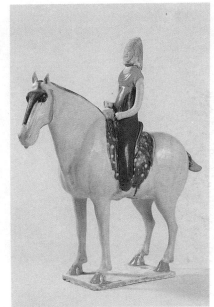

唐三彩騎馬女俑　高39.2cm，長38.7cm

蛇年，蜿蜒而去，馬蹄噠噠奔來。

你見過蛇行嗎？一九八九就形同已蛇一樣，不可能平平直直，總是蜿蜿蜒蜒，彎彎曲曲，起起伏伏。

也許有人說，我住在冰島，和蛇無關，如果再加上那位朋友是洋人，更不理會中國的十二生肖了，國人有國人一套生存之道，地理環境造成傳統觀念，一代

代把經驗累積起來，作爲後人的範本。後人願不願意借鏡，那是另一回事。很多問題你不去注意也就罷了，你若注意，才會發現都在那裡。不過迎吉避凶，人人樂意，除了些天不怕地不怕，或是爲理想奮鬥的年輕人，把生命當作原是租來的而輕易拋掉，不就早有「生命誠可貴，愛情價更高，若爲自由故，兩者皆可拋」嗎？眞夠慷慨激昂的！年輕，誰都曾踏過靑春腳步；挫折使人灰心，失敗使人後退，看穿看透了，便會覺得什麼都不及生存重要，於是世人在各種方式下活著，屈辱的，容忍的，悲苦的，殘忍的，欺詐的，險惡的。其中自然也有堂皇的，正直的，負責的，不過不多；因此世界才會這麼亂，而且越來越亂。其實這干世界什麼事，都是人爲的。世界二字也是人類命名的，如果人類絕跡，還會有世界存在嗎？

話說太遠，且轉回頭看生肖。蛇，不是美感生物，如果比喻，也只有用陰險詭異等文字（這和肖蛇人士性格無關，請勿誤會）。因此蛇年如蛇行，起伏多變。雖然日出日落，哪年不多事？但多事多得不同，就

黃玉臥馬　明清　長8.6cm

紅蘭寶馬蹄鐵形袖扣

以中國這龐大民族的近年災變來說，一九六五年，文化大革命初始；一九七七年，天安門學運之末；一九八九年，再度天安門事件，都是預料不到的悲劇。以往不論，只論八九年香港和台灣也不平靜，九七問題使香港激盪不寧，台灣的選舉及治安都常在滋事。蛇年終盡，輪到馬年登場了。

馬，應算吉祥動物。馬乃人類忠實伙伴，並且甘被臣服。古代，交通不便，名馬千里駒，日行千里；普通馬匹，雖不快捷，卻也任怨任勞，為人代步或運輸。像洋人之愛馬者，國人並非沒有，唐代即流行打馬球，可想而知馬匹乃主人愛駒。時代進步，交通工具逐漸由車輛和空航取代，用馬拉車及運貨幾乎絕跡。只有在中國大陸還常見牲口拉車，牲口，包括馬、騾、驢等。兒時的記憶深刻，我對騾和驢特別感到新奇，而且深深同情其命運，只要可能，我總舉起相機攝取鏡頭。比起動物的忍辱負重，人類要幸運多了。動物的忍辱負重，乃人類造成，而一旦人類用同樣手段駕馭人類，那才叫慘痛。

不過人也有自願作牛馬的，像京戲蘇三起解中，蘇三跪在街頭，求人到南京傳話王三公子，來生當作犬馬報還。另外國人有語「兒孫自有兒孫福，莫為兒孫作馬牛」，可見為兒孫作馬牛者極其普遍，否則不會有此警語。作馬作牛，自甘自願，無話可說。

馬，聰明，矯健，外型優美。除了馬臉太長。人如評論他人無自知之明，便來一句「馬不知臉長」。人

飼馬匹作娛樂活動，像英人最熱愛的賽馬，使統治領土香港也進入馬熱情況，每當賽馬，交通阻塞，車輛難尋，香港賽馬區「跑馬地」HAPPY VALLEY，直譯乃快活谷，可見英佬賽馬是極大的享受。而國人早已有「聲色犬馬」四字，由此可知馬在衆人心目中地位。

馬的品種和其他動物一樣，也和人類一樣，各有不同。馬有高大、矮小、粗壯、細瘦等，有的短而光亮，宛若絲緞；有的長而彎鬈，難以整理。毛長毛短，和氣候有關。

西洋油畫中，畫馬曾是風尚，馬之英姿，表露盡致。國畫，歷代都有畫馬能手，十八世紀的清宮，有位義籍敎士郎世寧，以中國設色水墨繪出各種名駒名犬，神態靈活逼眞。觀之不免推想，郎氏時代是否已有簡陋相機，該不會先攝影，再繪畫，否則難收如此效果。推想只是推想而已，畢竟在相機發明之前，所有繪畫全由畫家自行發揮，仍然可以完成栩栩人物景物。

倒是相機的出現，影響畫家由寫實走向印象，抽象，讓你相機能拍攝出來的實況，我偏偏來個面目全非的虛幻。藝術求新，但也復古，近年，具象又逐漸抬頭。人生原就是個大循環，來來去去，興興衰衰，人與事莫不如此，歷史會重演，舊戲新登台。

近代人畫馬，自以徐悲鴻氏稱著，十二月間的紐約拍賣，有幅徐氏之迎面而來的奔馬，運墨淡雅，灑脫自如，係民國三十四年作品，馬年有馬，好掌握本年

靑白玉「馬上封侯」雕刻　晚明　長12.5cm

栗釉陶馬　唐代
高50.5cm

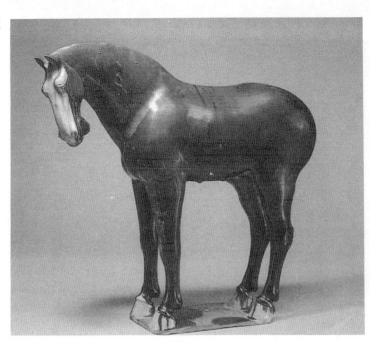

機運，因此不少人相競爭奪之。

秦代殉葬的兵馬俑之馬，高大壯觀不說，一向聞名的唐馬更是絕品。唐代陶馬，有加彩者，有燒釉者，燒釉者有三彩釉色，有單釉色，如白色，米色，栗色甚至綠色等，馬鞍豪華，或全無配件的自然美，姿態亦各有不同。十二月在倫敦拍賣的三彩馬，事先曾在香港預展，展罷運送之間竟遭竊盜，不久即破案，造成一件各方關注的大新聞。國際間名物名件竊案甚多，不過遲早都會破案，除非將贓物嚴密藏蔽，永不曝光，那又失去竊盜的目的。竊盜最重要一點乃不露痕跡，而名物名件本身就是痕跡，早留下圖片作爲線索，豈有不破案的道理？

犬，人類忠友；馬，人類忠僕；牛，人類忠奴（除了印度視牛爲聖）。而人類統治全地生靈，並且殘忍地吸其髓，食其肉。國人吃香肉甚流行，也有吃馬肉的，牛更不必說。歷代都有統治者被指爲暴君，實則對生靈而言，所有的人類，包括你我，都是暴君。但是作一個不殺生的素食者又談何容易，不是宗教力量，便是健康威脅，至少是養生有道。所幸，不曾食用馬肉，對馬，總算交待得過去。

以郭氏測字學來看，馬，在造字上，屬象形，很容易將馬字畫成一匹馬，自然要用誇張手法。馬加女，即媽，可見母親之辛苦，和馬相同。俚語「馬馬虎虎」，郭氏卻測不出來由，馬和虎均生猛動物，放在一起竟變成勉強湊合之意。可能由諧

音而成，最初是蔴蔴糊糊，或模模糊糊，前者用蔴補物也，後者不夠清晰也，日久成爲馬虎虎，此係會意姑言，不足取範。

我國古玉雕，常見馬佩件。也有馬背上坐一猴，多半明清時代產物，象徵「馬上封侯」，爲官迷所愛，以期高陞彩頭。民主時代，尤其經商賺錢第一，封不封侯都無所謂了；只是金錢和權勢難分難解，至少也要弄個爲民喉舌的民意代表作作，算是封侯吧？因此玉馬佩件仍然很受歡迎。

有一人士姓馬名連捷，乃我二姊良琛中學同窗，久失聯絡，曾托友人各方詢問馬氏所在，尙未得結果，盼海內外有人知此君者。馬年尋馬氏，連連捷報也。

馬在西洋，倍加寵愛，同時代表幸運，像馬蹄鐵，用來作男女飾物，別針，袖扣等莫不選之，可帶來好運。十二月間紐約的珠寶拍賣中，便有馬蹄鐵設計，珠寶拍賣，規模龐大，厚厚的目錄，頁頁大放光彩，令人不覺而受吸引，更認爲「男人愛女人，女人愛珠寶」天經地義了。十二月紐約的中國藝術品及字畫拍賣同時展開，不能不顧此失彼。而紐約寒冷到零下八度，使我這亞熱帶的生物難以承受，只有提早回到美國西岸，連原計劃的倫敦之行也暫緩了。

此刻，坐在加州煦陽下，思想起冰雪的紐約，寒風「刺」骨，絕非誇張。翻看目錄，找出兩匹駿馬，獻給讀者朋友，共同迎接行大運的馬年。馬，奔波勞碌

，卻深得讚賞，且大有收穫。盼望朋友們也一樣。

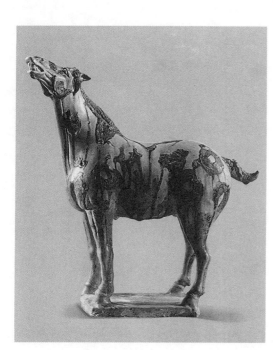

三彩馬　唐代　高28cm

（一九九〇‧一）

青釉褐斑羊尊　東晉　長15cm

吉祥和祥渡羊年

羊，溫馴的動物。

羊，善良柔和，給人美感。

因此中國造字，「善」和「美」，都以羊為首。

羊，步入羊的性格，應該一片安寧。奔放的馬年，正將由羊年代替。兩岸和平共存，中東戰爭也可化干戈為玉帛（寫此稿時尚未到元月十五分曉日），否則殃及全球。

十二年生肖輪轉（子鼠、丑牛、寅虎、卯兔、辰龍、巳蛇、午馬、未羊、申猴、酉雞、戌狗、亥豬），回顧十三年前，一九七九，卡特和中共建交後，台灣在低沈情緒中，奮力自強，由黑暗現出曙光，形成日後好景。再推十二年，一九六七，香港大暴動後，移民熱，紛紛遷往加拿大和美國，尤其香港居民，很多人狡兔二窟，雖辦移民，仍然回返香港，中西合璧的生活環境，才是中國人最適合居住的地方。至於中國大陸一九六七年正進行文化大革命，受難者也像羊肉泡饃、涮羊肉、蔥爆羊肉、紅燒羊肉一樣，陷入水深火熱中。

說起來，人性最殘忍，以物盡其用為理由，不但「羊毛出在羊身上」，更將其肉分而食之。回教民族有著名的全羊餐。有人還把魚和羊烹在一起，以合乎「鮮」字來歷。

動物中，野牛、野馬、馬豬，都兇猛難馴。鬥牛、賽馬、甚至鬥雞，都會為人帶來財氣和傲氣。只有羊，無從野起，也無從鬥起。羊中異類，羚羊，跑速最快，也不過是自衛本能，躲避獅豹等猛獸攻擊而已。

羊，註定被人剝削、宰割。

和生肖命運相近，羊年降生者，先天就弱了一環，尤其女性，世世代代相傳，也有迷信部分，認定「十羊九不全」，總有遺憾缺欠。實際上人生原來就無完美一說，也許肖羊之不如意所佔的比例較之更大吧？

母親屬羊，自幼便聽她感嘆自己的生肖。母親也確係苦命，和羊隻一樣，一生都在奉獻犧牲，一九七一年元月十六日病逝北京，臨終前，一直默然望著窗外的枯枝，一句話也不說。有什麼可說呢？父親早已冤死獄中，大姐打進牛棚，二姐也是被鬥對象，兄長南貶福建，最小的女兒（作者本人）不知下落，母親受折磨的心可想而知，熬到最後，油盡燈枯，到今天已整整二十年，連骨灰也沒有留，只有黯然追思。母親是溫馴的羊，容貌和性格像羊一般美和善，活著就在認命，沒有掙扎，只有忍受，正是千千萬萬受苦受難者的寫照。

也許你會發問，屬羊的人真註定命運不幸？答，今

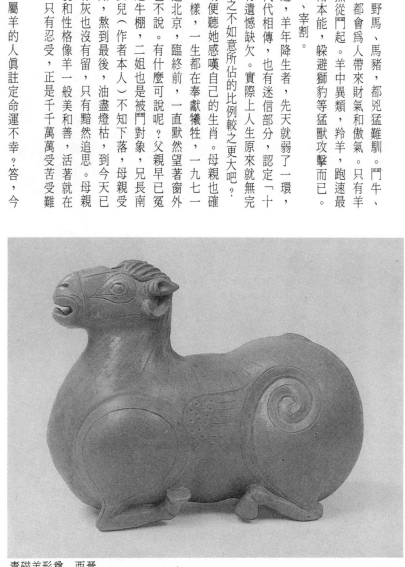

青磁羊形尊　西晉

陶母子羊
東漢

天和昔往的標準已經大為不同，昔往國人對「無後為大」看作罪不可赦，肖羊而缺乏子嗣豈能坦然？而今天實行「家庭計畫」，反倒認為生兒沒啥，生女才是母親的貼身小背心，懂得體恤，知道顧家。尤其亂世，因環境而換姓改名，對原有姓氏的堅持意志，早已變遷。何況近年來「慎終追遠」觀念淡薄已極，多少祖墳已被鏟平，長者的骨灰四處飛散，留下子嗣亦無香火承替，不再重視無後為大了。至於婚姻不滿，豈止屬羊，現社會離婚率越來越高，「單親」已被接受，將來婚姻制度能否保留還成問題，諸多不幸也發生在羊身上，其他生肖皆無法避免。生肖如同血型一樣，僅可作一二憑證而已。龍年龍子，羊年羊女，都已無關緊要，事在人為，男女平等的時代，惟有自強才能立足。

羊的形體之美，古代早被重視。國之重器，發揮最高藝術的商周銅尊，以羊為飾。一件國際馳譽的雙羊尊，紋飾極為繁複細緻，由倫敦大英博物館長期展示。另一件四羊方尊，一九八○至八一年由中國大陸運往美國作聲勢浩大的「中國古代青銅器展覽」，並印行專刊。為饗看官，在此照例將書本剪之，以收眾樂之效。

古代鎏金器物，也頗多羊形。

古代玉器，亦有羊形雕刻，以明清「三羊開泰」為祥物。陶瓷，羊的造型更多，作為酒具等。唐代陶器十二生肖，自然包括未羊，十二生肖除頭部外，都以

104

白玉羊頭瓜瓣杯

人體穿著人的衣裝，站立一排，偶而在國際拍賣中出現，洋人喜愛之，十分搶手。玉雕的十二生肖，市場也有，白玉或黃玉雕刻，小小一粒，專供把玩，多清代及現代新工。倘若年時久遠，便會缺少一二。

國內西北部或西南的遊牧民族，依靠羊群生活。把牧羊當成日常工作，動人的歌曲也就由此產生，像流行的「在那遙遠的地方」，便描畫美麗女孩和羊群，最後有段「我願做一隻小羊，躺在她身旁，我願她拿著那細細的皮鞭，不斷輕輕地打在我身上」。這首青海民歌當年曾被名聲樂家蔡紹序教授唱絕。那時的一

位大學女同窗，有男友姓楊，即自稱小羊，甘願挨受溫柔的皮鞭，而那位女同窗天真任性，皮鞭打下去經常並不溫柔，但一物降一物，男友也甘之如飴。像許許多多兩岸的悲劇一樣，隔離四十年，往事如煙，彼此真正成為「在那遙遠的地方」了，女同窗早已放下皮鞭，進入耶穌基督的羊欄，心情平和，有所寄托，如聖經約翰福音十章十一節：「我是好牧人，我認識我的羊，我的羊也認識我。」有一次女同窗和我談起隔岸男友的消息，我問她要不要回去見面？她卻幽幽問我：「見又如何？」我也就無言了。

另一位肖羊的女友，美麗多姿，結婚於財大業大的豪華門第，相夫有術，生活和睦，惜多年不育，後育千金一人，女友為此鬱鬱寡歡，而望子心切。將女兒裝扮成男孩養育，女兒也以男孩自居。幾次我都勸說女兒心理重要，以免誤其前途，女友卻並不在意。我不禁自忖：這和肖羊有關嗎？

近在舊金山，得知作家三毛事件，實在可惜，人有無權力結束自己的生命，始終是各方爭論的話題。其他不談，只談三毛降生於一九四二年，癸未，肖羊也。巧合？納悶。

正因為羊的美和善，和畫家結下不解緣，像三羊開泰題材，一直不斷在繪畫上顯現。近代畫家更能應景，早已製出各種姿態的羊群，以迎羊年來臨。

辛未，願你好好把握，欣然渡過。

（一九九一‧二）

談猴看猴

家裡有排行第三的孩子，都稱爲猴三。老大多穩健，老二多爭強，老三多頑皮，謂之猴三。

以猴比喻，並非恭維。若威風如虎，溫馴如羊，倒也順耳。但是拿猴作例，則常常聽人說「精得像猴一樣」，眞正猴精猴精。有時聽說「這人猴頭猴腦」，便可以想像其形其態，一副猴相；猴的眼睛靈活，動作敏捷，但畢竟不大能上檯盤，因此才有「沐猴而冠」語句。

人類和猿猴的淵源很深，此非指人乃猿猴進化而來，至少達爾文的進化論早已被推翻。倘若在某些方面的知識淺薄，就不免人云亦云；過去自己也認爲人類總有幾千萬年歷史，這種如天圓地方之類的古老推測，已由許多專家先後推翻，再想想，也對，如果人類眞的有幾千萬年歷史，而所查有據的歷史不過十萬年左右，以人類進步之速、之大，以前那幾千萬年都在做什麼？爲何停留不動，對文化歷史繳白卷？過去也輕信地球老得已有億萬年，而科學證明地球還很年輕，不過兩萬年而已。如果你有興趣深究，可閱讀孫大

玉雕猴　晚明　高10.5cm

程博士著作「創造論對進化論」，該書作者自然也參考數十部國外著作完成，並非發明新理論。儘管國人在經濟上創造奇蹟，但人文道德等不進則退，貧乏落後得十分可憐。

雖然很多動物都是人類的大敵，可是在人類掌握中的動物為數更多，連狡黠如猴，笨重如象和熊，莫不被人類殘害欺凌。連最忠實的朋友，狗，也受人喝來叱去，甚至用來吃香肉。近見報載，重酬尋找一隻牧羊犬，圖片十分可愛，失主必然焦急痛心萬狀，不惜出資刊登昂貴的頭版重要地位的廣告。但願失而復得，絕不可落於冬令進補之手。國人不常常自詡為最文明的民族嗎？但有時行為比野蠻民族還要野蠻，僅美食一項，如烹之，實在扼腕。據說不少名犬被捕而後

我國藝術文化展示猴者，不如其他動物來得早而且豐富，商周時代，在銅器玉器上便出現三犧太牢，用來祭天。上古時代，人敬畏天，惟一的真神，逢到祭祀之日，便在曠野向空膜拜感恩。之後佛教自印度傳入，道敎又興起，將人歸劃入天干地支，以十二生肖為代表，千餘年來，個人的命運也就由此決定，其中猴頭、熊掌等，便殘忍不堪。

然而在信靠上天的古代，生命單純快樂得多，表現在藝術上的飛禽走獸，抽象和具象，都明朗、深刻，富有創意，且具震撼力，即美得動人心弦，讚嘆不已。在多種動物中，猴進入人類的生活，必然絕早。猴

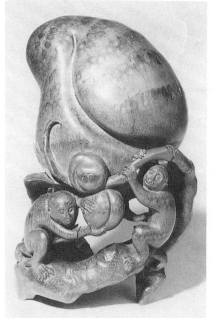

竹雕猴桃獻壽　清代　高23cm

食瓜果，與人類爭端不大，猴又善模仿，善模仿人；猴即使萬般狡黠，也狡黠不過人類。而人類對猴如同對狗一樣，作為玩伴，訓練技巧，供馬戲團耍樂消遣。

馬戲團是洋名，國人稱江湖賣藝。漢代以上更早，便有此行業。細觀〈清明上河圖〉，即可尋見江湖走繩索等，猴在演藝節目中擔任不少角色。幼年，我常在相國寺看雜耍，猴總是基本演員。看猴表演並不覺稀奇，其動作和人相似；幾乎可把猴視為人類，像早年的人猿泰山影片內的猴族黑猩猩，舉手投足，莫不傚效人類，甚為有趣。

世界各地的動物園裡，都有猿猴。不少公園內，也闢出猿猴天地。記得新加坡公園，早先便飼養大批猴子，看猴成為遊公園的主要景觀；公園門外衆多小販

107

出售一包包花生，專爲餵猴準備。手持一包花生，群猴即聚集而至，這時才瞭解猴的社會和人的社會一樣複雜，一個統帥般的老猴搖擺走來，毫不客氣，一把便將那包花生抓過去，就地啪啪剝食，只見牠剝一個扔一個，原來小販黑心，花生都乾乾癟癟，沒有內容，好容易找到可食者，便迅速入口。其他群猴眼巴巴靜守四處，無一敢接近，直到老猴將花生剝盡，紙一

拋，搖擺而去，群猴才急急湊過來，查看地上有無剩餘物資。此情此景已距今三十年，之間我又數度遊新加坡，卻不曾再去公園，也不曾詢問別人，也許公園早已不是群猴的居所，但那一幕強與弱，卻記憶深刻，而且感慨良多。

猿猴出現於藝術品上，據我所見最早者，乃唐代三彩帶藍彩的猿猴酒具，唐代三彩酒具，多由胡人抱持扮

高奇峰〈七世封侯〉，畫面長16cmc，繪於民國三年。

楊善深　猿猴圖　178.3×96.5cm

演，而一九八三年紐約佳士得拍賣的猿猴酒具，係歷年所僅見，即使在唐三彩大量出土而貶損價格的今天，若再有一尊造型極其逼真的猴形酒具，仍會轟動市場。

猴，到了明代，大行運道，皆因世人熱中功名，一

派官迷，都希望立竿見影，馬上封侯。猴侯諧音，於是圖求吉利徵兆的玉雕先後出籠，把馬和猴雕刻在一起，或站，或坐，或臥，作為「馬上封侯」之喻。重科舉的清代，也有許多馬和猴的玉雕，白玉居多。到了民國，作官仍然是不少人的夢想，但民主的官，即

老百姓的公僕。尤其現今大喊自由民主，作官的被當衆羞辱，也得忍氣吞聲，陪笑臉甚至道歉，侯，可不是好擔當的啊！

中國文字，各有巧妙，將猴音爲侯，頗有道理，身爲侯，必須和猴一樣見機行事，處處以王爲首，否則王可以貶之爲侯，也可以貶之爲庶民，甚而下場更悲慘。萬人之上，一人之下，伴君如伴虎，並不輕鬆。

侯，猴。王的諧音：亡，更耐人尋味，可見作王之危機重重，處境接近亡命邊緣，古今皆然，不勝枚舉。即使再民主的今日，大多數國家已廢除君主帝王，但作爲一國之領袖人物，也同樣周身都有護衛，禦防暗算，杯弓蛇影，擔驚受怕，遠不及一般平民逍遙自在。

猴既象徵侯，猴的造形因多量供求需要而在工藝上大展其技，玉雕不乏栩栩如活者。更有竹雕、木雕，頗受收藏者所喜愛。

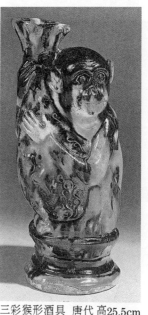

三彩猴形酒具 唐代 高25.5cm

猿猴入畫，宋元即有，近代尤多。一九八七年底，接到一封來自澳洲讀友的書信，內附「七世封侯」圖片，由嶺南高奇峰氏繪製，大小老幼七猴圍坐，神情生動，信中問我可有出路，我即回函請他直接和香港佳士得聯絡，之後果由佳士得高價拍出。最近數年香港大捧嶺南派畫家，以奇峰爲最，臺灣也立刻跟進，大捧當地畫家作品，本土化第一，至於其他如藝術層面都在次要了。

除此，國際市場不時有繪猴圖。猴愛吃桃，桃象徵壽，猴和桃成爲雕刻及繪畫中備受歡迎的題目，齊白石氏的白猴壽桃，溥心畬氏的山猿圖，陳文希氏的猿猴圖，謝之光氏的猿猴圖，都先後凸顯在拍賣目錄中。

至於張大千氏，因出生時其太夫人曾夢猿猴，故名爰（猿音）。大千多畫山水人物，卻少見畫猴。只有在王新衡氏家中觀賞過他所繪的猿猴圖。王家和吾家雖然鄰近，但我常在國外，很少會晤，惜王氏已於前年作古。曾有一度，三張一王─張大千氏，張群氏，張學良氏及王新衡氏，經常聚會，四人相當投契，各報紙也樂道花絮。年復一年，二張一王接連遠去，而今惟獨張學良將軍一直沿張少帥的風雲顯赫作風，只怕他會最先告別人間。如今的張將軍，早早看透一切，並且成爲虔誠的基督徒，了無他念，一心愛主，比世上任何富貴權勢、公卿王侯更有價值。由此，更可以判斷，人生的得失。

（一九九二·二）

聞雞起舞

齊白石　雄雞圖　96.5×33.5cm

十餘年前，收集古玉的風氣遠不如今天熱烈；友人佩掛一件小白玉羊，羊、祥，好運道。不久，又見他佩掛的白玉羊上添加一個小物件，黃玉雞；隨時示之同好，頗爲得意，「雞羊」、「吉祥」是也。雞和吉雞然同音，但將雞和吉聯在一起，卻是既往未曾料及的事，因爲雞族的命運很悲慘，任人割宰，無一倖免，何吉之有？

談到動物，尤其家畜，總難免爲我人類感到愧疚。人類飼養牠們，除了奴役以外，還要食其肉，用其骨和髮膚，連其下一代也包括在內。人烹魚，更喜魚子

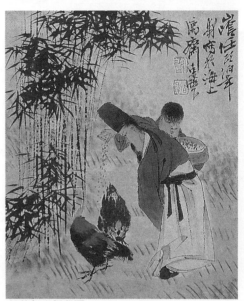

任伯年　飼雞圖　20.3×16.8cm

；炖雞，更嗜雞蛋。雞毛，可作雞毛撣（現今已少見），可作雞毛毽子；今天，毽子已是歷史名詞，大約只有古畫上才能看到了。而我的童年時代，踢毽子仍然是流行運動，將公雞尾部油亮的黑羽毛，插在用布（考究則用絨）包縫制錢，再豎上翎管內，像怒放的大花朵一般；翎管若鬆，再用白絨毛作點綴，白絨毛可染成五顏六色，更增加毽子的美觀。踢毽子需要戶外空間，既可表演，又可競賽。而生活在現今都市的孩童，只能蝸居室內，看電視，打電動玩具，滿腦子科幻，星際大戰，不知是幸還是不幸。

養雞，就爲了宰而食之，千古不變，最自然不過。

不知爲何行文至此，卻有不忍之感。記得有一次電視報導，電宰豬隻的鏡頭，群豬爭先恐後擠向電動屠宰門，當下深深感嘆豬隻之無知愚昧以及人類的殘忍無情，竟然接連數日不忍食肉。話說回來，人類又何嘗不同樣無知愚昧？製造大量武器毀滅族類，甚至製造大量問題，步向毀人和自毀的道路。

貧困時代，雞乃珍貴佳肴。今天雞價已低廉到不上檯盤地步。用餐之際，很多人會搖頭說「又是雞腿！」表示厭膩和無奈。此種景況又何嘗是當年所能料及？

雞的營養價值一向被肯定，雞的藝術價值卻一向未受重視，自古以來，在雕刻、針織、繪畫上，取材不

石魯　雄雞圖　67×67.5cm

多。古代以雞作主題，遠不及鷹雀等飛禽。雖然雞也長有雙翅，但世世代代被人飼養，翅膀已退化無力，負荷不了沈重的身軀。如果雞飛，必因爭鬥而引起的風波，故有「雞飛狗跳牆」之說，比喻被逼到角落而必須反抗，卻未收功效。某些地域，針對這點大作文章，興起鬥雞行業。人類互鬥還不夠刺激，設法鬥牛、鬥雞、鬥蟋蟀、鬥其他一切。一次，在馬尼拉看以賭爲主的鬥雞，場面熱鬧，卻很殘酷，有的雞主在雞腿部綁有利刃，不幾回合便鬥得鮮血滿地，奄奄一息。觀衆鼓掌，呼叫，惟恐天下不亂的性格表露無遺。

人常以雞族爲例，認爲男性比女性美麗。公雞頭頂紅冠，尾展長羽，姿態雄偉。近代畫家，有時也將雞

徐悲鴻　四雞（吉）圖　137×67cm

丁衍庸　母雞雛雞圖　67×33.2cm

族取材筆下，齊白石氏更將公雞、雞、雛雞選之入畫。公雞報曉，在更深漏盡的古代，使人受益良多。尤以西晉末祖逖，因憂心憂國而「聞雞起舞」，發憤圖強。直到今日，仍能用來振發士氣。雖然都市已不再聞雞啼了，且已用各種鐘錶代替「雞鳴早看天」，其準確性和精密度也遠勝過雞啼。

但對公雞來說，報曉是一種與生俱來的責任。最感慨的一次是，農曆年前幾晚，夜半頻頻傳來沈悶的雞啼聲，顯然被關在後廊裡，不得揚眉吐氣高展清脆嗓音，更可想而知高樓的近鄰用來過年，一兩日內便付之刀俎，而即將受斬的公雞卻仍然力盡報曉天職。思之黯然，更加夜長人不寐了。

公雞曾經大大出鋒頭，那是七〇年代在中國大陸的故事，據說北京忽然流傳一股風氣，注射雞血，可以養身保健，於是不分男女老幼，各抱一隻公雞，到醫院抽出雞血，注入人體。這樣一來，公雞身價自然攀

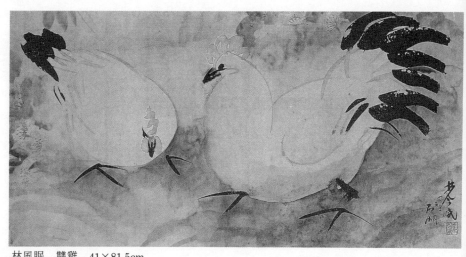

林風眠　雙雞　41×81.5cm

升。雞血和人血混合，不論功效究竟如何？所幸沒有傳出大問題，而今天回想，簡直不可思議，猶如五十年代的臺灣流行過吃洋蟲，也許還有人記得此事，用中藥餵養米粒大的黑亮硬殼小蟲，直接入口吞食，據說大補，此風盛行甚久，但既毫無科學憑證，也就逐漸淘汰了。

流行帶動一切，不論衣食住行，每個時期都會抓狂一陣，然後煙消雲散，談也不再談，因為大家又忙著追趕新潮流，變變幻幻，永不止休。

雞族鋒頭，以雞血石為最，昌化產石，中有紅色，其紅如血，命名雞血石，作印章用，上品十分名貴。近年由於各方開採，新石陸續而出。有一段時期，出現不少偽件，初時多人遭騙，只見又大又方的印石，鮮紅奪目，自然如獲至寶。某次，友人拿一對又大又紅的雞血印章讓我過目，取在手中便不由得說：「怎麼不涼？」此乃破綻的第一步。因為經過打磨的石材，觸之冰涼，而人工所製絕無此感，即使普通大理石，分辨天然或是人工，用觸覺也勝過視覺。

今年的春節，來臨特早。這正是一個好徵兆，大家都聞雞起舞，努力振作，一展鴻圖。不但為自己，更為他人，像雄雞報曉一樣，個個負起應盡的責任。

如此，則社會安定，人間和平。

（一九九三・一）

115

「狗」運亨通

陶吠犬　東漢

中國大陸開放前後，最令人稱奇的消息是不許養狗。那時大陸已無狗可言，試想無狗的世界是何等的世界？

大陸不許養狗，可能藉各種理由，未曾深究，只感到狗是人類最接近的動物之一，狗的忠實常常勝過任何親友。

就因為狗與人接近，在文字言語上，不免用狗作話題，農村鄉人常針對孩童運用「狗頭狗腦」來表示其憨態可愛。

孟嘗君食客三千中的「雞鳴狗盜」之徒，也並非貶詞。

狗之對人類，多以效命為目的，像「犬馬之勞」，被喻為報答之意。嚴寒的阿拉斯加，就由狗拉車，中外打獵捕獸，都由狗追蹤。

在軍事上，訓練警犬，更能破獲敵人蹤跡。緝私檢毒，警犬的嗅覺可發揮最高功效。

國外，盲人常用狗作耳目，帶領道路，毫無偏差，比人還要可靠。現今的人，好逸惡勞，總設法偷懶，

更巴不得時時休假；不守信約，說謊欺騙，陋習重重。狗的智力不低，但在這些方面較人差之遠矣，不會汪汪貪求一己之利。

歐美人士對狗的寵愛勝過對人（也許對人太失望，才寄情於忠犬），只看狗美容院、醫療院等就知；超級市場的狗食品也在不停調整口味。

國人也有寵狗者，但屠狗烹狗者更眾。到了冬天，「香肉進補」，生意興隆。國人真可無所不食的民族，不是為了「美味」，就是為了「疾患」，直到最近才因備受國際攻擊的犀牛角事件而稍加收斂。

凡對某項事物感到興趣時，便會進一步注意和研究，如果你飼養狗，就會設法認識狗的品種，狗種之多出乎想像，且無奇不有，聖伯納犬大若驢駒，吉娃娃犬小若茶杯；其他具有名稱者，不下百種。國人傳統式養狗，大半是看守門戶的土狗，狗越土越盡責。

早在數千年前，我國便有各種動物的雕刻品，獸類、鳥類、魚類等數量繁多；犬雕雖有，但極其稀少，直到漢代陶塑犬隻才紛紛出籠。

以往，漢代陶犬非常罕見，只有在博物館或國際拍賣偶而展示一二。不料近十多年中，漢代褐釉犬、綠釉犬及加彩犬等大量湧向市場；或立或坐、或呲牙裂嘴、或表情溫馴，都塑製得十分生動。

漢代陶犬頸部，幾乎都佩戴一條束帶，狀似裝飾，實則可能便於牽制，也是名犬有主的憑證。

玉雕犬件留傳後世者，市上所見有限，不過是明代

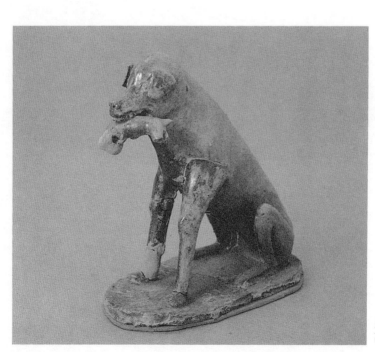

綠釉犬　北魏
高16.6cm

清代之物罷了。

犬入畫者則甚多，〈清明上河圖〉中，入熙攘的鬧市，便有三三兩兩奔跑的狗隻，雖非畫中主角，卻也扮演得十分入戲。國人對狗的忠誠常讚口不絕，但是狗專咬叫化子、流浪人、壯年漢及衣裝不整者等，落得「狗眼看人低」、「狗仗人勢」之惡名。

歐美，狗常咬郵務人員，在西雅圖一家古董店裡，有隻大黑犬，胖主人待之勝過任何顧客，獨佔豪華沙發椅一張，平時靜臥無聲，但只要見（聽見）搬運工或郵務人，便跳躍狂吠不已，狀極凶猛；個中大約有其典故，只是未曾詢問胖主人。

名犬入畫，以清代郎世寧所繪「十駿犬」最為稱著，名犬如名駒，再搭配花木山石等背景，更顯得氣勢非凡。我國曾印製成郵票十張一套，現今已行情看漲。這兩年雜項流行，集郵又變成一股熱流，不可忽視。

姑不論西歐，尤以英國畫家常將獵犬作為畫題，我國近代也有多人畫犬，都維紗維肖。狗的面部富於表情，眼神更易顯示喜怒哀樂；而且狗乃聰明伶俐的動物，最通人性，因此狗受到第八藝術重視，各國先後推出深深感人的影片。

一則難忘的忠犬故事，發生在義大利某地，戰爭中主人一去不返，所飼養的忠犬，每天同一時間到車站去等候主人，如此從不間斷達十餘年。

話說回頭，一日千里的中國大陸，已從不許養狗到流行養狗，也不過短短幾年。市場的供求成正比，今天大陸養狗風盛，名犬身價已高達十數萬元不等。常見「人不如狗」的諷刺文字和漫畫，但是以持久不變的忠誠感情而論，難道人能勝狗嗎？平時，絕不可以狗喻人，適逢主後一九九四，也正是農曆甲戌狗年之始，請接受一句「狗」運享通，大約不致冒犯而博哈哈一笑，也就是平安吉祥的開端了。

（九九四・一）

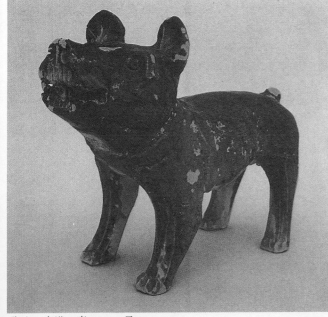

陶犬　東漢　高20cm，長25cm

118

九五・乙亥・豬

「天圓地方」的上古時代，中西隔離，誰也不知誰的存在，但彼此卻有不少共同點，像以十二個月規劃出一年，季節分春夏秋冬，都根據自然天象統計而成。雖然吾民沿用的農曆，每月計三十日（臘月例外），不幾年便和西曆差距拉大，而農曆卻巧妙地來個閏月，即按次重渡一個月，因此又恢復原狀。告別一九九四，甲戌，迎接九五，乙亥，西曆和農曆——新年和舊年特別接近，同在元月出現，這種情形不多，孩童也許欣喜，迎罷新年迎舊年，成人卻感慨不已，尤其老闆級人物，一個月中間便開銷激增。以往工農社會，多半做人家的夥計，支領固定薪資，而目前工商社會，動不動就單飛，一兩人就可以成立公司行號。當夥計時羨忌老闆，及至一腳跨上老闆地位，才知個中的五味，辛辣遠超過甘甜，甚至連夥伴那份有限薪資也得不到，卻又不能不苦撐下去。可見福中知福，很重要。

按照自然天象推算而中西相同的數字，乃是對「七」的重視；西洋重視七，根據聖經記載，上帝造天地萬物等，以七日計，也就是現今已不分中西都沿用的七日一週來由。因此西洋的七，常被選為幸運數字。而吾民自古也重視七，卻不知自何時始，把七移作忌日用，國人遵守孝道，敬畏祖先，定七月為中元節日，且不管如何運作，七同樣被視重大數字。

國人洋化，已經不再注意流傳久遠的十二生肖，年輕人可能連自己的生肖也不知道。過去的生日，都以農曆計算，現代均以西曆；拋開農曆何時，不像出世於過渡時期的人，每年要過兩次生日，陽曆農曆再加閏月，就得慶賀三個生日，累贅！今年就閏八月，兩個中秋節。

十二月台灣選舉，真所謂熱鬧滾滾，勝於過年；只是過年的熱鬧帶輕鬆，選舉的熱鬧卻帶沈重，各路傳聞，各種耳語，連連不絕，人心惶惶；選舉當晚，寧靜得像除夕，揭曉後，雖然幾家歡樂幾家愁，但總算安安定定，沒有發生什麼爭端。近月，天候作美，原本又溼又冷的冬天，仍然「和暖的太陽從天空照」（本又溼又冷的冬天，仍然「和暖的太陽從天空照」（老歌十字街頭之歌詞），常常要我回北京探親的吾姊

，在信中說此非好事，「該冷不冷，人受災星」；不禁聯想到聖經新約內「人正說平安穩妥的時候，災禍忽然臨到他們」，諺語也云「天有不測風雲」，應該隨時提高警覺。命運並非不能改觀，倘若知道且做到珍惜二字，面對正途，捨棄邪惡，自會扭轉乾坤，化險為夷，反敗為勝。

十二生肖，以小小的鼠居首，卻以龐大的豬居末位，且不論當初為何如此排列組合，而迎向一九九五年的亥豬，不易尋找以豬為主題的藝術器物，繪畫則更難見發揮。古今，牧放牛羊入畫者廣，放豬者也有，但並未入畫。早在耶穌降生開始計算的世紀之初，便記載為放豬的故事，耶穌命令附在人身的鬼群進入豬群，豬群全部墜崖，約有兩千，數目可觀。

猶太人一直禁食豬肉，卻放養豬隻，無他，賺取外匯也。猶太民族自古就是生意能手，到今天仍然掌握全球經濟財富；同樣禁食豬肉的伊斯蘭教徒，原和猶太人屬一支系，演變數千年之後，以色列和巴基斯坦竟成為不共戴天的仇敵；好在久分必合，兩國領袖已握手言歡，並共享諾貝爾和平獎。處世待人宜看淡，一切莫走極端。

月前在國外，幾位友人談到飲食保健問題，自然強調減少食肉類，特別豬肉；尤以動手術者，食豬肉，則傷口會留疤痕。首次聽聞，不便置詞，但牛羊肉的營養價值確實高過豬肉；而台灣頗多人忌牛肉，或因宗教，又因牛耕田辛勞，不忍食其肉；其實現今市場的

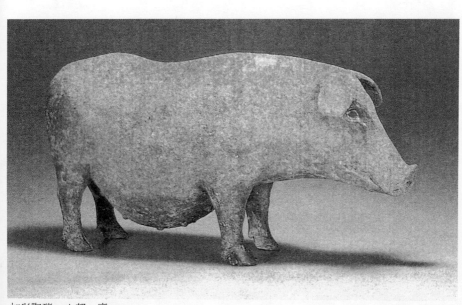

加彩陶豬　六朝　高18cm

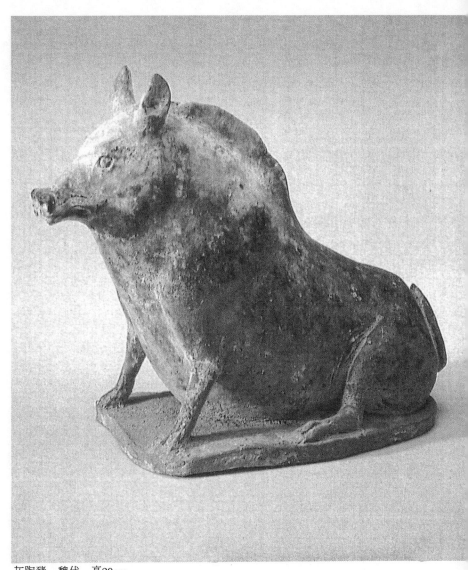

灰陶豬　魏代　高20cm

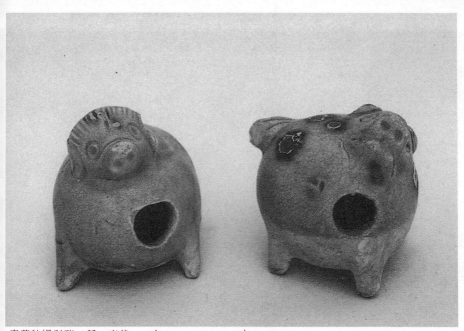

青黃釉褐彩豬二種　唐代　（左）4.6×5cm，（右）4.6×5cm

牛肉，來自專為食用而飼養的牛隻，並非耕牛。食與不食，選擇適合自己健康之途而為之；一位朋友的老父，高齡近百，卻每天仍以豬腳下飯，亦不見有礙。

豬的形貌，不敢恭維，若說誰豬頭豬腦，還帶一分俏皮打趣，若說誰狗頭狗腦，則表明愚蠢不堪了。舊約箴言謂「婦人貌美而無見識，如同金環帶在豬鼻上」，慘哉！趕快培養內在美吧！任何時開始都不遲。

形貌既不佳，畫家也就不會自討無趣。倒是徐悲鴻氏不怕困難，偏偏畫豬。徐氏之駿馬，幾乎人人喜愛，最近還有位騎士因愛馬而在尋覓一幅徐氏良駒；卻不知是否有人蓄意索得一幅豬隻？除非肖豬者。豬年又屆，懸掛一幅豬畫也很惹眼。

古時陶器倒常見豬，緣釉、晉瓷，不乏豬和豬圈；國際拍賣，也有豬隻，在無名藝匠手中塑造得神氣活現，十分突出，也會成為競爭目標，超過原來估價。一次，我旁邊坐在兩位洋人，專門針對一件陶豬，舉手奪得後，即行離去。人各有所好也。

豬，飽食終日的溫馴家畜，應是太平徵兆，十二生肖一一輪轉，週而復始，始而復週；懷著感恩意念，讓豬年諸般如意，諸事順心。

（一九九五・一）

122

叁

珠寶

翡翠戒子

世間多絕色

和季節變化一樣，世間各種事物都在流行變化中。

最明顯的要算服裝，款式、顏色和質料，不斷在更改。中國造句之妙就在這裡，「流」從水旁，水總是在流動；行，走動也。因此既會流行來，也會流行去，流行去的，又會再流行來，人生就是不停的重複。最容易重複的是自己的錯誤。

幼年，家教嚴格，尤以若母的大姊，比雙親還要嚴格。愛之深，管之切，大姊曾經為我買過好多童話故事書，到今天仍然記得久不被人提起的張天翼童話著作。進入初中，除去四月四日兒童節那天，為了自己已告別童年而懊惱之外，其餘時間，早就不屑再作兒童了。雖然對大姊敬畏如常，但背地已不惟命是從。自己原非用功學生，只是閱讀習慣未改，一時愛上大姊禁止的舊章回言情小說，情節千篇一律公子落難，小姐贈金，歷經苦難，終於團圓等，文詞半新半古，像佳人年方二八，在十二三歲的小女生心目中，二十八歲已經很老了，怎個年方二八，卻不知二八乃一十六歲，可見當時之懵懂無知。言情小說中常以「沈魚

124

落雁，月閉花羞」言喻美女，也常以「絕色」稱美女。

中國文字真叫絕，絕之右部，即色，表示色即絕。

試想這世界假若是個無色世界，將如何單調乏味！當然，也有人欣賞純淨如白色，黑色，那是因沒有紅橙黃綠青藍紫在側，才顯出白和黑的風韻。昔日的彩色影片，名曰「五彩」，然後強調為「七彩」，乃至「十彩」；而彩色絕不能歸類於若干種，說它萬紫千紅，千變萬化，也並不為過。

人類的智慧除了發揮在食衣住行上，更在地面地下和水中發掘珍奇，金銀等礦物不算，自山石內也尋找出五光十色的寶石。而國人更得天獨厚，從國土邊疆雲南，甚至越過雲南到緬甸尋找絕色翡翠。

北方貧窮，王侯公卿及大戶人家除外，一般百姓別說擁有翡翠，多數連見也未曾見過，最多久聞其名罷了。我幼年對翡翠亦無印象，僅見節儉成性的母親手上那支晶瑩的藍寶戒而已。那也是我可憐的母親惟一的飾物。我一直存有很多幻夢，卻還沒有夢過翡翠。

出產地雲南，得之比較容易，早先在喜筵上有位女士便戴了支橢圓形的翠戒，那時我還不大懂得質地和顏色，只覺綠油油的，很美。和她閒談籍貫，她出生於雲南，翠戒指是是母親的贈物。看她神色平常，心想在雲南買翡翠大約像在臺灣買珊瑚一樣，並非難事。

對珠寶有興趣，可以解釋為愛羨，和環境也有關，倘若不是太平盛世，而是兵荒馬亂，天災人禍，看你有沒有心情榮，愛珠寶和天性有關，也許有人說是虛

翡翠馬鞍對戒

去注意生命安全以外的一切物質。一九五〇年代的臺灣，還閉塞艱困得很，想也沒有想到奢侈品，更別談珠寶了，但是竟也有機會等待在那裡。初購翡翠，在嘉義菜市場後街一家小金店，小金店只零星擺了幾樣金飾甚至鍍金飾物，飾物中，我望見有塊綠色半透明體，兩頭尖尖，像個棗核。讓店主取出，問是何物？答不知道，再看綠得不均勻，旁邊有兩條紋絲，如同裂痕。不像玻璃，自忖應該是翡翠了？問價，二十五元，便宜，立刻成交。回家研究，仍覺是翡翠。當時對翡翠毫無認識，只記得聽人說過將水滴在上面，如凝聚住，是翠，如散開流下，則是玻璃。試之，凝聚未散，欣喜確是翠無疑。次日，送到一家較大的金店鑲製，成為我惟一的飾物。

俗語說：有寶引寶，我則有翠引翠。並非再有能力購翡翠，而是我開始注意那種兩頭尖的形狀稱「馬眼」，不如橢圓形普遍。年復一年，更瞭解翡翠四大要點：顏色，勻度，質地和式樣。一、顏色，翡翠先決條件要綠，翠綠可分為千顏萬色，除非出自同一原石，否則沒有一塊相同。過去深綠（即正綠）當道，而近年稍淺之綠也受到重視，行家說「深而不沈，淺而不飄」，如何斷定，須由自己多觀察體會了。一言蔽之，嬌艷動人方是絕色。二、勻度，翡翠含雜質，多雲，綿，白點，黑點，絡，紋，裂等，翡翠形狀（即大小）的翡翠飾物，幾乎找不到一塊純淨如水，或多或少帶點上述情形，雖然如此，但越純清均

勻，價值越高。三、翡翠的式樣，根據原石本身決定，琢磨時去蕪留菁，像適才言及的棗核形馬眼便不及俗稱龜背形的橢圓狀受歡迎，因為細長的馬眼形比較適合高身材及長手指的人佩戴，而橢圓形則不受約束，近年男性也流行佩戴戒指，方形、長方形甚受歡迎。其次厚度也很重要。四、質地，少雜質和透明度越高越好，最上乘乃玻璃種，反射放光，有活力，富生命感。不過如果透明度雖極高，但顏色暗弱，就遠不如質地不透卻綠得嬌豔了。原則如此，而原則需要靈活應用，有時墨守成規，過於挑剔,反倒會走機失寶。

供求之間相互影響。四十年前，臺灣市面一片荒涼，金店內至多有些日本養珠（和受日本管轄有關）多半歪歪扁扁不成形狀。別談翡翠、鑽石，更別談紅藍綠寶了。日後漸漸繁榮起來，珠寶已成為熱門行業，三步五步便有家珠寶店。翡翠更加大行其運，市面一片綠光，老坑，新坑，不知從何處湧到許多貨色）而且不斷驚豔。尤其香港連連拍賣更帶動市場，價位高升，上品紛紛出籠，幾乎人人注意翡翠，人人談論翡翠。翠玉擺件也跟著走紅，比起首飾，擺件的尺寸較大，因此綠不綠已不在意，新工雕刻亦受重視。有的造型庸俗，毫無美感，卻也有人垂青。看來流行才是驚人的大風潮，一波又一波，熱浪洶湧，淹蓋過一切。

就因為翡翠流行，這兩年冒出一種B貨，B貨並非假貨，而是部份去雜質，使其綠之，很能亂真，但若留

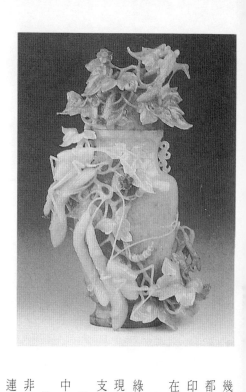

翡翠瓜蟲瓶
高25cm

意，不難辨認出來，尤其經驗豐富者，一望即知。

自一九七二年開始研究陶瓷之後，無暇旁鶩，對翡翠很有一段時間未曾涉足。八五年冬天，在紐約拍賣場的大廳內，突然驚豔，見一洋商家指間綠波如電一般閃閃發光，不由得多盯幾眼，並且向他坦率表示興趣。洋商家倒也慷慨，取下供我細賞，又綠、又勻、又透、又厚的橢圓形鑲金翠戒，真夠得上極品。以後幾年在不同的地方，常和那位洋商家不期而遇，每次都不肯放過欣賞翠中絕色。只是對他本人尚不及翠戒印象深刻，連姓名也沒有記住，連他的名片也不知放在何處。

去歲，回大陸探親，機艙客滿。不意中，瞥見一團綠，綠得那麼清澈，明透耀眼。視線跟著上移，才發現正是那位洋行家。連忙招呼問好，話題仍然圍繞那支翠戒打轉。

日前，香港佳士得拍賣，又和他相遇，在熙攘人群中，先注意到的還是他指間那團綠。

物質和感情不同，雖然我讚賞洋商家的絕色，但並非曾滄海難為水，而是除卻巫山仍是雲。拍賣時接連觀看了不少上乘翡翠，並且拍到一支馬眼形戒指，質地和勻度尚差強人意。可能出於對早年用二十五元換取的馬眼翠的記憶。同樣形狀，同樣大小，其至今天的心境和當日沒有什麼不同。只是時光相差了五分之二世紀。

儘管時光不再，但時光堆積的經驗教人淨化許多，已懂得凡事看開，看淡，用理性來估量有形物質和無形心靈的輕重和得失。青春遠逸，智慧衍生，人生就這樣在不平衡中自有平衡。

（一九九○·五）

127

復古飾物——鐲

古玉臂環　周代　徑9cm

流行，不斷推陳布新。新，也常是若干年前的陳。像手鐲，由長期遭淘汰而再度受到歡迎。歡不歡迎，和觀念有關，和時間運行有關。週而復始，去而復至，重疊不已。

近十年來，由君主專政改革爲民主憲政，風氣逐漸開放；摒除傳統束縛，東西方相同，女性服飾化繁爲簡，視手鐲、耳環、戒指等爲累贅。市面雖然偶而見到，也一眼帶過。耳環和戒指，還有人佩戴，何況戒指乃信物，至於手鐲，因不再流行而被忘懷，最多記得京戲的那齣「拾玉鐲」罷了。自然也有人購買金鐲，用意在儲蓄（黃金的價值在人類心目中千古不變，雖然目前已跌到谷底），若誰戴手鐲，才真顯得土氣俗氣。

作者性喜珠寶，喜愛其色澤、形式、鑲製等，認爲都是藝術。早先，缺乏經濟能力，而且忙碌得連純欣賞的心情和時間都沒有；自然那時也絕少見珠寶店，怎比今天三步五步一家，琳瑯璀燦，目不暇給。也難怪今天幾乎人人想致富，能不勞而獲的，是社會混亂和非法事端層出的基因。當年，沒有這麼多物質需求，精神生活卻遠較豐富。雖然古人也強調「書中自有顏如玉、黃金屋」，但讀書確實是一種享受。今天大家卻遠離書本。最近，居住的東區樓前，有文學著作

大傾銷攤位，新台幣二百元（約美金七元，港幣五十五元）可購九本一套，而購者中間少見青年學子。靠這樣的青年將來主導國家，豈非危險徵兆？

經過長時間消聲匿跡，手鐲重新受人喜愛，中外皆然。某次在飛住歐洲航線上，遇一義裔女郎，腕戴一長串各式各樣的純金及K金手鐲，十分別緻；她告訴我共有十七支，來自不同產地。流行就是跟進，當時我也真找幾支K金手鐲戴戴。但是國內及海外治安使人擔心，不敢造次惹眼。又一次在飛美國的航線上，見一女服務員左腕戴十幾支銀鐲，古色古香，也十分別緻。另一位居住在紐約的猶太裔女友，喜愛象牙鐲，令我也受到感染，在倫敦的波特貝樂市場尋到一對刻花象牙鐲，一支贈送給她，一支留給自己，卻很少佩戴。國人戴象牙鐲畢竟不如玉鐲普遍。

戴玉鐲，也不過近十年重新恢復的風氣。再早，無人問津，尤其年輕人認為戴玉鐲不合時宜，是老祖母的飾物。這一話便將三十載：旅居美國的一位女友回到台北，在博愛路惟一那家銀樓的櫥窗驚艷一對玉鐲，價格甚合理，女友想要一支，而店主非一對方肯脫手，女友問我是否願分一支，我雖愛翠玉，但一聽是玉鐲，連看也懶得便一口拒絕。嫌玉鐲太老氣。女友治商不成，只有放棄。日後玉價高漲，常埋怨我沒有眼光，我也只好認錯。流行，足能化腐朽為神奇，想不到我這排斥玉鐲的人，多年後竟然也改變觀念，很想找一支夠水準的玉鐲戴，卻不可得。

就因為流行，四面八方不知從何處跑出來的玉鐲，數量多得驚人，但一般品質都很普通，能帶點綠意已不容易，上乘翠鐲則少之又少，偶而出現，也是天價，只有望洋興嘆而已。

開始注意玉鐲以後，嘆為觀止的是懸掛在台北市歷史博物館的巨幅慈禧太后油畫像，畫像中的慈禧遠比留存於史料的照片端麗，鳳冠霞佩，皆屬極品，雍容華貴無比。尤以手腕戴的一對又綠又勻的翠鐲，以其超乎九五之尊的高位，那必定是世間絕品。

如果你不大涉及玉和翠玉，也許你這時會有疑問：「你說玉鐲，又說翠鐲，究竟是不是一回事？」

過去曾撰文談及玉和翠的區分，玉乃總稱，若再細分，玉的硬度不及翠高，我國出產的玉，通常指白色。白膩如羊脂者最為稀有，多半白中帶灰、帶青、帶土、帶斑、帶綠，其中帶綠者若綠得最上乘，稱之碧玉，又綠又勻又無雜質和綹紋。碧玉雖難得，但缺乏透明度，如石一般沒有寶光，大大不如上乘的翠。

翠也分多種等級，多種色彩，包括紫綠及俗稱福祿壽的紫綠赭色等。原產自雲南和緬甸邊境，開採歷史較晚（十七世紀以後），翠的最佳條件除綠、勻以外，加上質細而堅，透明度強，望之如玻璃綠，卻閃閃發光，極其靈活生動，稱之玻璃種，亦稱冰種。

我國文化發源最早的中原地帶，有幾處知名產玉區

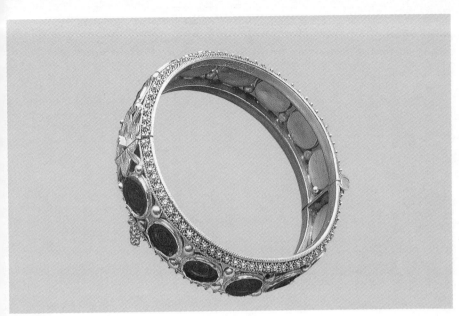

鑲翠金鐲

域。玉，一向爲王侯所用，隨身佩戴的各種玉製物件，高貴美觀，作吉祥徵兆。其中手鐲，來由已久，出土古玉中便有史前鐲，台灣東部出土的卑南文化，也有鐲。鐲和瑗、環同樣是手腕及手臂飾物，形狀因時代演變差異，如髮式和服裝一樣，在寬窄、粗細、大小上求變化。記得幼年流行過戴在臂膀上的環，那時穿著短袖旗袍已夠開放，圓潤的玉臂上再戴一支亮亮的環，上面塞一條蔴紗手絹，風靡一時。環有各種成品，記憶中當年流行的大約是金屬製作。之後倡導新生活運動，簡單樸素，數十年間棄環棄鐲，直到再度出現，但已不見人戴臂環，僅見手鐲銷量大增。

別以爲鐲乃女性專用物，古代男性也照戴不誤。可惜我國出土文物多半由鄉農耕田挖地而不意發現，隨手被人低價得之，尤以清末民初，洋人大肆搜購，志在獲寶而無暇作研究考據，只能推斷其時代而已。以古玉爲例，時代被肯定已經很不容易了，如漢代四百餘年間，至多分出西漢、東漢而已。中共統治大陸後，對出土文物漸加管理，且有專家深入考察，在學術上甚有貢獻，但也無法全面顧到；據說有時進行工程，忽然發掘到古墓，不但不悅興奮，反而感到困擾，若往上呈報，則工程進度定停頓，結果一炸了之，破壞得非常徹底，聞之扼腕。自己不重視，洋人代爲重視保管，也未嘗不是幸事。

130

佩戴手鐲，即是裝飾，男女皆然，就像古代男性也束髮一樣。而今卻倒置，男性長髮，女性反而短髮。古代留存至今的畫像很少，紙和絹都不易保留，收存在故宮博物院中一幅宋李公麟所繪的「免冑圖」卷，郭子儀手扶叩跪的胡將便雙腕戴鐲。另外宗教藝術雕刻為數可觀，幾乎都戴手鐲，飛天亦然。宋代起始，男性權威威日增，手鐲等自嫌累贅，逐漸成為女性專用，演進到清代，即使小戶小家女兒，也希求有鐲佩戴。至於王侯貴族，連女嬰也不例外。一年，在舊金山

一店內，見一支小小翠鐲，極綠，且質地特佳，店主說是中國皇族小公主的手鐲，讚聲嘖嘖，只有此時才感到身為中國人可傲之處。因當時索價過高而卻步，不久再去，店已易人，自忖物各有主，且小翠鐲無甚用途。這兩年，翠玉大行其道，香港市場供應之豐，不怕無貨，只怕價格；翠玉拍賣更常有通綠美鐲，小小翠鐲也常可見，購者不乏其人，大約改鑲別的物件，如掛墜和別針之類了。

物累，有物就有累。戒指、手鐲等都是一種約束，

出土琉璃鐲　漢代　徑7cm

蓮藕紋飾翠鐲

翡翠嬰孩對鐲

扭繩紋翠鐲

尤其現今治安不良的社會，佩戴名貴飾物，更當小心。一女友戴一小圈口的高價格翠鐲，惴惴難安，若有陌生人稱讚時，她總僞稱「假的」。有一次她惶然表示，萬一遇見歹徒，臨時取也取不下來，豈不有斷腕危險，我雖爲她這種自擾思念而好笑，卻也勸她既然如此擔驚受怕，倒不如收藏起來，到市場買支普通的鐲代替，自由自在。

佔有，人性貪婪之一，據爲己有而不能盡其用，前怕狼，後怕虎，毫不坦然，反而因煩惱而失去樂趣。古時，雖貧窮，問題卻遠不及現今富裕的問題多，擁有最美好的寶物，固然令人羨慕，但是想到其負擔處境，正如領袖等人物前呼後擁都有保鑣防身一樣，反而值得同情。無，有時比有更輕鬆。

（一九九一·五）

132

藍寶藍

如果你對珠寶感興趣，也許你還記得，十年前，英國查理王子訂婚時，贈送給戴安娜一支藍寶石戒指，曾經成為新聞焦點。盛大的婚禮，新娘便戴著那支戒指。婚後幾度新聞圖片及電視訪問，都戴著同一支藍寶石戒指。

皇室珠寶，多得可以車載斗量，精絕之品不在少數，為何英王儲其他不選，卻選藍寶作為未婚妻的禮物，想必此藍寶，在意義和價值上都高過其他珠寶。

歐美認為名貴珠寶，除鑽石外，以紅寶和綠寶為最，品質和色澤至佳的紅寶和綠寶，價格又非藍寶所能較量。但是紅色雖熱情，卻火辣辣，不夠莊重；綠色雖明艷，卻不夠深沉，只有藍色，給人寧靜感，和平而恆久不變。像天空就是藍色一樣，雖然此藍非那藍。

音樂中的藍調，BLUE，亦可作抑鬱解。最近報紙大爭報導英王妃為婚姻不美滿而鬱鬱寡歡，該不是藍寶在最初已象徵未來的抑鬱吧？身為王妃，自然擁有各種首飾，不知她是否仍如當年一樣常常佩戴那支藍寶石戒指了。

珠寶，是女性的密友，再怎麼不喜愛珠寶的女性，到了某種年齡和環境，也總會有一兩件飾物。不但女性，近年來各方面的流行趨向中性化以後，男人也手拿皮包，男用香水也十分普遍，男人穿紅著綠自不在話下。男人戴戒指的更不在少數。

珠寶，很容易使人聯想到「珠光寶氣」，庸俗之感。大凡和金錢緊緊連在一起的，都會顯得很庸俗；此乃千年來國人在標榜清高的意識下所產生的觀念。自

切面藍寶手鍊

古國人便認為「萬般皆下品，惟有讀書高」，讀書讀到通達超越，如陶淵明氏不為五斗米折腰，寧作五柳先生，清高之至。另一種看法，即讀書為求得功名，有功名，就有利祿，居住瓊樓華屋，又有如花美眷，美眷自然佩戴珠寶無疑。

我之喜愛珠寶，為了搭配服裝。以後，對文物陶瓷等感到興趣，對珠寶不再戀顧，也無力戀顧。甚至無暇搭配服裝了。

社會繁榮，一般生活水準加高，需求便增多起來，珠寶市場也就迅速擴大，除了鑽石和翡翠，紅、藍、綠寶也大量出籠。走在街頭，不論男女，幾乎人人手上都有戒指作裝飾。不過對於珠寶的知識，一般還嫌缺乏，和其他藝術品一樣，需要假以時日才能提升程度了。

寶石的身價，和其產地大有關連。世界上有不少藍寶石產地，像中國大陸便出產藍寶石，但「石」的成份居多，即品質劣，色澤差，破敗多，雜質多，談不上「寶」，和緬甸出產的藍寶不可同日而語。

緬甸，這個不與外界交往的封閉國家，卻出產最上等的翡翠、紅寶和藍寶等。一九七一年，我單槍匹馬環遊世界三個月有餘，計劃之一便是前往緬甸看寶石。我之所以停留印度加爾各答（次年曾寫《加爾各答的陌生客》一書），就為了在當地取得緬甸簽證，但此路不通，想往另一個產寶石之國錫蘭，但加爾各答未設錫蘭領事館，須因手持中華民國護照而遭拒絕。

① ② ③ ④

134

到南邊的馬德拉斯才能簽證，又距離甚遠，而印度又髒又亂，無心多留，才放棄錫蘭之行。此時談說旅行，簡易之至！頭天想走，翌日可飛；但二十年前出趟國，眞是艱難重重。

未曾赴緬甸或錫蘭，當時耿耿於懷，而今天已覺毫無道理。據說在當地市面上，若無門路，根本看不見上品寶石。今天出國旅遊，雖然易如反掌，而自己的興趣已減弱到懶於一行了。

在國外看拍賣的機會多，也常常趁陶瓷拍賣之際，一睹珠寶拍賣。緬甸和錫蘭出產的各種寶石，經常出現在不同的拍賣中，足令人眼花撩亂。

藍寶SAPHIRE，有切面和不切面之分（戴安娜王妃的藍寶切面），通常選用品質佳，透明度強的切面。藍寶和紅綠寶的切面和鑽石不同，由原石決定切法，角度沒有固定規則，其形狀也因原石而不一，一般匠工都盡量保持重量而左右形狀。當然對於極品則更小心愼重處理之。

不切面的藍寶、呈橢圓形、圓形，光芒雖不耀目，卻如絲絨一般細膩溫柔。不切面的極品價格也十分可觀。

另有帶星的藍寶，稱爲藍星石 STAR SAPHIRE，由寶石中的纖維狀雜質形成，經過悉心打磨後，折射出如星辰般六道生動的線條。百年之前，尚未發明電燈，在燭光下，佩戴星石，星光閃閃，身價百倍！而處處日光燈的今天，已反映不出寶石之星，即使映出

星來，也星弱光暗，英雄無用武之地，帶星之石比無星還要遜色。

藍寶石色有深和淺，在物以稀爲貴的原則下，像英王妃那件色深而不沉的藍寶，強過淺淡之色無數倍。緬甸近鄰泰國，大量產藍寶和紅寶，乍眼看，泰國產和緬甸產甚相似，但硬度差，品質也差，自然價位低廉許多。有信用的店家自不會混爲一談。

一位小女友最近訂婚，滿臉都是幸福感，讓我評斷她手上那支小小的藍寶戒指。我問她爲何選擇藍寶？她說藍寶是她出生九月的生日石。我向她道賀，高雅文靜的女孩，配上小小的藍寶，畫面很協調。

一克拉的普通小藍寶，和英皇室的二十克拉（？）絕品，何等懸殊。

但是請別羨慕絕品的擁有人，雖然擁有藍寶絕品，卻也擁有許多不幸。

（一九九二・八）

（右頁圖）
① 藍星石
② 不切面藍寶戒指
③ 切面藍寶戒指
④ 切面藍寶別針

奇形珍珠鑲金兔掛飾

真珠・珍珠

珠，字典解釋爲圓形之物。除了皇室，一般人的童年，最接近的，只是玻璃彈珠而已。但皇室貴族之珠，卻是珍珠。中外如此。

古代，交通阻塞，甚至彼此尚不知彼此的存在時，各國各地都佩戴珍珠。那時的珍珠，確實是珍貴之珠，也是眞正之珠，不像目前珍珠較爲普遍，減低其珍。而養珠不斷增產，眞珠反倒有限。

珠之可貴，每人都有概念，成語中常使用「珠聯璧合」、「珠圓玉潤」等。尤其吾人早先盛傳「夜明珠」一說，在在未發明電燈以前，曾給人多少奇妙幻想。實際上若眞有夜明珠，也不過是蚌殼之彩在黑暗裡發出螢光罷了，絕不可能亮如火燭。

珍珠，由蚌產生，最初有沙粒進入蚌中，無法排出，因刺激而分泌物體，層層圍裹，越聚越大，日久成珠，也就是天然的珍珠。我國文化發源最早的中原地帶，都在內陸，而珍珠產在濱海地區，因此極其珍貴。從蚌內尋出的珍珠，渾圓者十分稀少，在養珠發明製造前，形體不同的珍珠，也被大派用場，重視珠寶

珍珠鑲鑽馬蹄形別針 （左圖）
古典珍珠鑲鑽項鍊 （下圖）

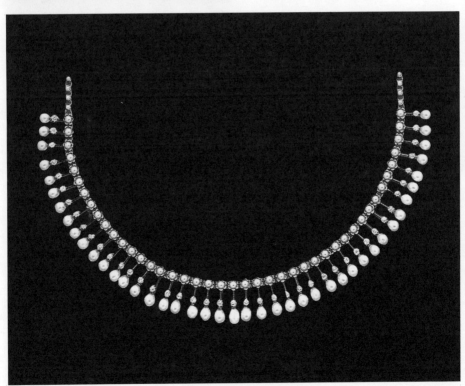

的西歐，按其形狀，設計成各種不同的飾物，發揮珍珠特有的光彩，遮掩形狀的缺失，提高其價值。

我國沿用珍珠，由來已久，漢唐時代，已盛行珠飾。當時的工藝之精，超過一切以機器代替的今日。手工的進度自然比機器緩慢得多，今天，衣食住行處處都使用機器，快速無比，但今天的社會，個個也緊張忙碌無比，反而缺少閒暇，時時患得患失。表面好像在享受，實際上卻是在忍受，忍受不滿、貪婪等衝擊在眼前。

曾經寫過，珠寶是藝術，無論其色澤、形狀、鑲製等，莫不藝術；用作搭配服飾，也是藝術，古今中外皆然，有關珍珠，第一次擁有時，已是三十年前的事。那時尚未進入文物天地，除了寫作，就是寫作，最多我同時寫兩個長篇小說，其間還每週寫一個短篇，忙上加忙，無暇他顧。我國作家，收入菲薄，雖然自己很喜愛珍寶藝術，卻無財力。一次，和一位已熠熠發光的明星同學相聚，見她手戴珠戒，四週鑲以花瓣形，而我對珍珠毫無認識，也就未再注意。那位同學卻向我談起珍珠之美、之名貴，不覺中提高興趣，然後她表露自己的珠寶太多，打算把珍珠戒指出讓，我問價，索美金一千元。今天看來，千元美金可能算不得什麼，而當年卻相當高昂，我老實說出無力負擔，她立刻提議分期付款，每月一百元，同時她深深感嘆了一句：拍電影的時間很短，不幾年便被淘汰，但寫作不受年齡限制，可以再寫幾十年。多種因素集在一起，我決定將那支圓中帶扁的大號珍珠據為己有。新鮮感使我佩戴它好一陣子，以後便置之一旁，不再理睬。行文至此，不由得換算那支珠戒，三十年前若捨珠戒而改購臺北東區的土地，可得五十坪，今天再以昂貴的土地換取珍珠，可以多到大珠小珠落玉盤了。世事變遷，誰也無法料及，三十年興起一個臺北市，卻也隕落了不少星辰，那位息影已久的老友，也早失聯絡，而她的花容玉貌和當年那聲感嘆，卻仍然停留在眼前。

之後，開始研習中國文物，日漸遠離珠玉，不過在國外市場遊逛之間，難免涉及一二。珠寶拍賣，常見珍珠，珍珠別針、珍珠項鍊、珍珠戒指、珍珠耳環等。就因為珍珠本身無色，適合各種顏色的衣著。若以一串珍珠項鍊，佩掛在黑色服裝上更顯得高貴清雅。

莫泊桑最著名的短篇《項鍊》，即描述一串珍珠項鍊的故事，一個愛慕虛榮的少婦，為參加重要宴會，借用富家同學的一串珠鍊，不幸珠鍊遺失，不得不買同樣一串賠償，為此付出十五年苦工的勞力，耗去青春，變得非常蒼老，等到再和那位幾乎認不出她來的富家同學相遇，告之都是那串項鍊惹的禍，方才知道借來的原來是一串假珠鍊。

莫泊桑時代，只有真珠，或假珠（即玻璃珠上加製一層珍珠般的皮膜，時下飾物仍在使用）尚未發明養珠（即人工將粒物放入蚌內而成），可見高品質的珍珠之昂貴，可抵十五年工資。而今天一般工資，不出數月便可抵一串上好的養珠。

① 黑白珍珠別針　　② 金色珍珠戒指　　③ 鳥翅形珍珠耳環

最近，曾到東京一行。SHOPPING，好像是旅行以及人生的必須課程，物價高昂的東京，實在想不起有何可購，只有養珠，價格卻也超過香港。珠價，根據大小、色澤、勻淨而定。大小，每人均可察量，而色澤、勻淨則像其他寶石一樣，差距必須由明眼人方能鑑別了。

珍珠在無色中，卻也劃分不少色，同樣無色的白，有的偏粉紅、偏牙白、偏淺灰、偏淡藍等。珠，必須具有光澤，所謂的「珠光寶氣」即指此而言，若光澤差，和魚目一般，便失去珍珠的珍。

像黑鑽石一樣，珠亦有黑珍珠，黑珍珠由黑唇蚌而產，灰黑或綠黑中發射引人的光潤，別具風格。另外尚有金珍珠，金色柔光，也別具韻味。金珍珠之形成，則未探究。尚有其他彩色珍珠，不及細載。

佩戴珠飾，必須小心留意，珠的硬度低，容易損壞。珠忌汗水、脂粉、香水和油膩等，稍有偏差，便會變色、生斑、發黃，這便是「人老珠黃」的典故來由。

在這生產、消費、賺錢、花錢的快速流動社會，現實享受族已遠多過節儉守財族類，儘管珍珠較難保存，但過過珠癮，又有何妨？

（一九九二·十一）

第一寶石—紅寶

紅，最耀眼奪目的顏色。

紅在日常生活中佔有重要地位，紅男綠女、紅燈綠酒、花紅柳綠、紅顏、紅唇、紅塵……紅不完。

青天白日滿地紅，五星紅旗，管你如何對立，都離不開紅。

尤其中國大陸，以「紅」命名者，多得不可勝數。如果說是流行，不如說是崇尚，東方紅啊！

正因為如此，在台灣「紅」幾乎被禁用了四十年。自然到處少不了紅色，但大家盡量不提此字，避免沾邊。

雖然如此，中國大陸口口聲聲紅呀紅，但服裝卻一片灰黑天下，誰也不穿紅著綠。相反的，台灣對紅字噤若寒蟬，卻能自由選擇色彩衣著，無人限制。

早先，受歐風影響，年輕人都崇洋，把一切國粹視為老土，特別大紅大綠，認定俗不可耐。直到中西交往頻繁後，西洋大量接納東方文化藝術，連色彩也不例外；國人又覺得紅綠相配也悅目，許多設計也就調整心態，採取強烈的對比。

藝術觸覺發達，色彩感也特別敏銳。不論中西古今的衣著，少不了飾物搭配。即使原始民族，缺乏煉製金銀和開採寶石的技術，卻也用羽毛獸骨等作裝飾。

而歷史悠久的國家，早在數千年前便煉金煉銀，並且把礦石中的精華打磨成各種寶石。

四十年來，台灣從克難到揮霍、從簡樸到豪華，逐漸注重佩戴飾物；不但女性，男性也不例外，男性金光燦燦、寶光閃閃，大家已認為理所當然。

追隨國民所得的增長，各路資訊洶湧而來，消費尺度也大為放寬；除了傳統的金飾以外，鑽石和翡翠也市場興旺。原來對紅藍寶十分陌生，正像對名牌陌生一樣，但傳播力量快速，幾年內，珠寶店多得驚人，而且櫥窗裡都有紅藍寶，流行的感染力特強，大家也就樂於佩戴紅藍寶了。

正因為紅寶明艷奪目，更顯示其名貴。早在聖經舊約「出埃及記」中，詳載聽從耶和華上帝曉諭，製出聖袍及胸牌等，方形胸牌共有四行三排，代表十二支派的十二種寶石，第一種便是紅寶（鑽石排列第六）

140

，可見紅寶的地位何等重要。原因也只有上帝知道，世界上紅寶的數量最少，產地也少，僅緬甸、錫蘭、印度、泰國等地出產紅寶。其中以緬甸紅寶最爲稱著，無它，最精美的紅寶就產自緬甸。

所謂精美，首先紅得鮮艷，最高檔爲鴿血紅（Pigeon Blood）。此乃洋人劃分。一般國人大約少有見過鴿血如何紅法。除了粵菜中有燒乳鴿一味，香港九龍的太平館，燒乳鴿香嫩肥美之至，每往香港，必大快朵頤。那時足以號稱老饕的李艾琛教授，另加一打禾花雀。日後李教授患病，我便不再到那家店，總覺得吃鴿子很殘忍；李氏在病中，常問我去吃鴿子沒有，並且鼓勵我去。李氏自一九八二年十月辭世，已整整十一年，我一直禁忌太平館的鴿子，殘忍意識減弱，卻擔心膽固醇等增加，還是盡量節制爲妥。

食鴿卻未見過宰鴿，鴿血紅只憑想像而已，無法實際較量。次鴿血紅一等乃牛血紅，想必牛血比鴿血暗而濃重。再其次，玫瑰紅等，平時所見的紅寶多玫瑰紅。紅寶若紅得鮮明，即使小小顆粒，也會大大閃爍。

紅寶精美的條件，除紅以外，須少雜質。其他寶石，包括鑽石，雖有雜質，但也有少數的零雜質（Flawless）成品。惟獨紅寶例外，若能尋找到一粒全美無瑕的紅寶，則難上加難了。

紅寶，也以克拉（Carat）計算，其他寶石有巨大上百克拉者，而紅寶的顆粒都很細小，精美的紅寶若上十克拉，就算天王星了。紅寶原石都隱藏在深山壑谷

裡，險惡萬狀，不易抵達，獲取困難，更加物稀爲貴。供應需求下，泰國的紅寶礦致力開採，因此市面所見多產自泰國。

以原石狀況，匠人決定如何琢磨，紅寶大致分爲切

① 切面心形紅寶　香港拍賣行

② 不切面橢圓形紅寶　日內瓦蘇富比拍賣

③ 小粒紅寶　倫敦佳士得拍賣

④ 紅寶鑲鑽別針　倫敦佳士得拍賣

面和不切面者紅寶硬度很高，九度（鑽石十度），並且極脆，最易崩裂（鑲製飾物時，更須格外小心，否則造成豁口等缺陷），如雜質破敗多者，就無法切面，則打磨成橢圓形或原形等（帶星紅寶，即紅星石便如此）。

紅寶除天然而外，還有些非紅寶的紅色礦石，冒充紅寶，價格懸殊。尚有各種人造紅寶，都不得不留意。多年前，台灣流行一種橢圓形紅寶戒指，謂之合成紅寶。我因其非真而未顧之。一九七五年，受邀和吳舜文女士同時擔任最佳服裝評審委員（那時還嚴禁正式選美活動），一次前往台中，見吳女士佩戴一橢圓形紅寶別針，乍看和市面上人造者相似，隨即問她是否合成紅寶？她回答非也，該物係其夫婿嚴慶齡氏之令堂大人贈送的文訂禮物，其色美質淨，令我大開眼界，深深悟到我國世家收藏之精、豐。至今記憶猶新。

前歲，在北京逛琉璃廠，一家店內有人兜售緬甸紅寶一粒，約十克拉（如指甲大小）的橢圓形紅寶，色彩美艷一等，惜內部盡是混濁不清的雜質，惟有一角清澈，但若重新切磨，只剩下一克拉餘，而索價昂貴；也許見是觀光客，相持不下，便放棄了之。大凡事物，得到與得不到都會懊悔；得到後常嫌其缺點，而得不到又常念其優點，紅寶既未談妥，便留下一抹嬌柔艷紅，揮之不去。次日再往琉璃廠，已不見那人，問店主，也不知其去向，爲此還頗有失落感。吾姊以爲我喜愛紅寶，日後旅行新疆時，購得切面紅寶曰「

魯賓石」贈我，魯賓大約是Ruby的譯音，紅則紅，且無雜質，但一望便知是人工紅寶。

國際珠寶拍賣，經常有大大小小紅寶。可觀。一年，在澳門店中，見一心形紅寶戒，而上品價格宜，細看則含敗絮，心，若不純淨豈非最大缺欠？因此不再考慮。事實上，世間不但尋找不到一粒完美無瑕的心形紅寶，更難尋得的是一個毫無惡念的完美心靈。

今年五月，旅行在外，七月回返台北，始看到香港拍賣行的目錄，其中一心形紅寶甚美，價亦合理，當即電話拍賣官Andrew胡，但因六月拍賣已過，問津無著而作罷。

紅寶或其他寶物，捨取之間，均由心情決定價值觀，取之固然滿足一時，捨之又惋惜一時，但時過境（心境）遷，又會感到取則增加累贅，捨則減輕負擔。尤以現今世界各地治安狀況，外出自以簡便爲宜，特別是年事已長，最好返璞歸真，繁華如過眼雲煙，個人的言行表現，勝過佩戴珍貴的珠寶。

不過只要取之得當，擁有也是一種享受，何況美麗稀有的紅寶，前面不是提到聖經舊約「出埃及記」中，紅寶乃上帝曉諭的十二種之冠的寶石嗎？紅寶紅，紅得可喜。

更可喜的是如今已毫無禁忌大談其「紅」。誰說民主、自由且安寧祥和的社會不比任何寶物還要可貴？

（一九九三·十）

肆

雜項藝術

中式家具的回歸

黃花梨木梳妝匣　明代　高31cm

寫作多年，時時和文字打交道，也就常有新悟新解。像忙和懶，都旁忄（豎心），二字雖然南轅北轍，相峙相對，境界迥然不同，卻也可以連在一起使用；譬如懶得忙，可以解得通，但忙得懶，也並非不通，如忙得懶寫信，忙得懶閱讀，忙得懶應酬，都說得過去。

忙，心亡，即人一忙，作其他都沒有心了，忙同忘，即人一忙便忘記一切。懶，心賴，懶即心發賴，賴著不做，人既懶，自然就有閒時間。

人忙，就想偷懶。有責任感的，忙固然有壓力，懶也同樣有壓力，因爲懶的是行爲，但未做之事仍牢記在心，除非把心一橫，任事情堆起來，不加理會，使自己麻木，變成債多不愁。

天下事，很多都咎由自取，我常感到，人的一生除了降生，生在何時、何地及何等人家，自己不能選擇，其餘的，決定在自己，即使還是稚齡兒童，也可以做乖孩子或壞孩子。及至於成長，更可以努力向上，努力向善。基督教有十誡，佛教也戒貪、瞋、癡，社

會的大小律法條文週身都是，你若有意無意去冒犯，就會吃不了兜著走，找來種種煩惱。平常更容易庸人自擾，主動和被動弄得生活忙忙亂亂，乏累不堪。像我，近來便常有忙得想想逃避，躲在一個陌生的地方，徹底享受安寧。

過去，總認為老外渡假的時間太多，一週只上五天班，每年還有休假。而老中卻一週上六七天，另外也談不到休假（現在已猛在追隨跟進），以後才越來越發現老外工作時賣命工作，講求效率第一，不鬆懈，不偷懶（老中行嗎？），過份緊張，自然需要緩衝，一到週末，甚至換個環境，徹底休息。週末的大都市，如紐約、倫敦、東京，比平時安靜得多，有的郊遊，有的關在家裡，商店也不開門，街道進入催眠狀態。惟獨香港是大都市的例外，觀光客特多，禮拜天也開店，以維持商業繁榮；其次香港人雖然西化，但還沒有整個排除家族觀念，平時各自忙碌，把禮拜天定成團聚日，若不先訂位，就得排隊才慢慢輪到。餐館聲音嘈雜，震耳欲聾，吃一餐飯，苦不堪言。如今台北的餐廳也有這種喧嘩現象，餐館內，人人習慣於提高聲音，尤其酬酢之間，不能不說話，一餐下來，如同萬里行軍，不覺菜肴美味，反覺頭暈耳鳴。考究的餐廳設有單間，和別人宴客隔離，照說應該收效，但是一個大圓桌，要和對面人交談，也如同隔岸喊話，只有就近七嘴八舌。餐廳還有一種聲音極其刺耳

黃花梨木矮几　明　長94cm

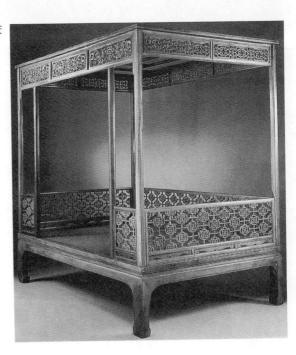

黃花梨木帳床
十七世紀
高217.2cm

即杯盤交錯相撞，叮噹亂響。講究規矩的洋人，用餐時，不可出聲，如果把刀叉和杯盤弄響，必定根然道歉。國人也並非沒有教養，幼承庭訓，餐桌上動作要輕緩，而且用餐時不可言語，但不知這套禮節規矩都交還給誰了？大家都粗動作，你一人想細緻也細緻不起來了，於是餐館變成漫天叫價的市場一般，豈非人人有責？生意好，碗碟流動量大，收碗洗碟，無法小心。磁器易破，幾乎每個碗碟都帶初有裂。考究人物避免使用有瑕疵的餐具，其中有些迷信道理，撇開迷信不談，碗碟破損，有礙美觀乃事實，即使美味佳餚，放在破損餐具裡，也為之失色。也許你認為這樣太過份挑剔，想當初如何如何，老實說，如果要比當初，你那點當初也算不得什麼，因為當初老祖宗還披樹葉，啃草根呢！難道你也要重歸上古生活嗎？社會在進步，固步自封便是退後。很多新鮮事物，老一代也許看不慣，可是別忘了當我們年輕時，一些老人認為大逆不道，也很看不慣。

生活物質不斷提升，但是個人品德和習慣等卻在下墜，現代人缺乏涵養和耐力，動輒宰殺、打人相罵更是家常便飯，連國會議院都屢見不鮮，還怎麼要求升斗小民守法？

國家富有，照說生活內涵應該重視，生活品味應該改善，某些方面確實有明顯改善，不過還有不少方面一逕開倒車，譬如中國磁器揚名全球，連英文的磁器一字都定名CHINA，以尊重磁器乃中國發明。而今天

146

我們的磁器製作，只有極少數人在努力，其餘則停滯不動。磁器是藝術品，也是使用之物，今天所使用的磁器已逐漸被塑膠製品代替（像塑膠花一樣，乍眼尚可亂真），一般餐館都使用塑膠餐具，不易破損，且易處理，大約配合「新速實簡」吧？我們這古老而逐漸富強的國家，一切都浸在塑膠世界裡，塑膠花、塑膠餐具，塑膠用物，塑膠袋，塑膠家具等應有盡有，我們既然製造大量塑膠物品，自然也製造大量塑膠垃圾。洋人現在最頭痛的就是無法處理塑膠變成垃圾的問題，大凡天然素材，都會自動還原爲塵土，惟人工塑膠例外。目前，國外已盡量減少塑膠成品，尤其裝物袋，又根據物極必反道理，由塑膠袋恢復爲紙袋了。

念及發明塑膠之初，新奇感使人人爭而用之。一切事物，多過量便爲患（連水和火亦然），當年扔棄棉織物而選擇尼龍料，尼龍也不停在翻新成各種龍，但終敵不過以不變應萬變的棉織、絲織和毛織物。在藝術品方面，被打入冷宮一百年，至少一個甲子的中國家具，又否極泰來，而抬頭挺胸，揚眉吐氣了。

西風東吹之際，新派人物迷上洋式家具，洋沙發，洋桌椅，認爲中式家具土氣不堪，一如長辮和纏足不能忍耐。蓋滿人的長辮確實醜陋且累贅，漢人的纏足，更壓迫女性，悖乎自然，應該革除掉沒錯。但中式家具，不論木質、式樣（雖然並非全可取），製作等，都是特有的藝術。木質，很難經過長久時間而不毀

雞翅木書桌　清代　長162cm

147

朽，漢唐之前不論，漢唐之後的木器，像木雕一樣，亦未見留存（除部份建築元畫而外）。宋元家具，也難得一見，只有求欣賞於宋畫元畫中。如今存餘在世的僅見明代清代家具，明代已鳳毛麟角，清代也多屬晚清及民國初年製品。大陸動亂，破四舊，所有的藝術品都遭了殃，何況家具，拿去燒材還差不多，剩餘更少得可憐。

被國人忽略的中式家具，在洋人眼裡卻是至寶，因此八國聯軍時，洋人搜掠大批而去。之後，國人崇洋習洋，把原有的土氣家具淘汰掉；很多都被商賈廉價購之運往海外。

我們慣於指摘洋人不擇手段窺據我們的藝術品，卻並不作自我檢討，倘若我們也像洋人一樣愛護及尊重我們的藝術，怎麼可能任其一一流落海外？話說回來，敵人有時就是友人，老外的搶據，也等於搶救。像出產寶石的緬甸，在當地買不到好寶石，而全流通在國外的市場；在我們本土本地，難得見到的家具，卻能在國外市場上得之。每次國際拍賣，都有明代清代家具，特別是罕見的黃花梨木、雞翅木、紫檀木，再者紅木等。過去就因為頓位大，搬運不便，而國人並未注意。不料風水輪流轉的今天，飾物復古，中國家具又逐漸走運，才廣受注意。

目前，有些商家，經常標榜某項家具乃宮中御用物等，部分爲了達到宣傳效果，不必太認眞求其可靠性

。不過中國家具名貴在設計上；並不以繁複取勝，選料愼重精密，製作細心嚴謹，經久耐用。今天出現在國際市場的高價明代家具，均展示其藝術，並非爲日常使用。自然，你若要使用也未嘗不可，如同你若要使用俗稱古月軒的精美眞品磁器一樣。

久久被冷落的中國家具店，又變得熱門起來。流行是一種傳染病，很多家庭已棄沙發而選用中式木器。古董家具價格高昂，索性訂製仿古家具，也可奏效。目前以鑲嵌貝鈿的家具甚受歡迎。一位女友向我感慨說：小時候自卑到不願把同學帶到家裡，因爲家裡都是古老的貝鈿家具，覺得又土又俗，難看死了！數十年以後，竟自動去尋找貝鈿家具，但比較之下，製作粗陋得多，再也無法得到兒時那種細緻的精工藝品了。言下不勝太息，失去的都是好的，而要經過長時間才發現，想挽回，已難。

復古，仿古，總是好現象，也是人類週而復始的必然現象。如此總算對自己的藝術創造重新估計，認知，由尊重而倡導，不再迷失。

（一九八八·五）

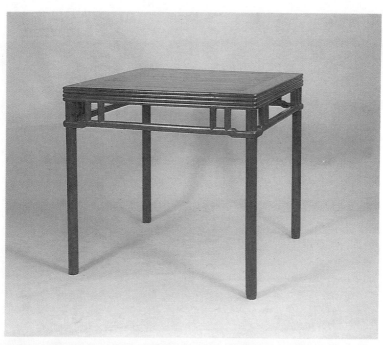

黃花梨木方桌
明代
高85.5cm

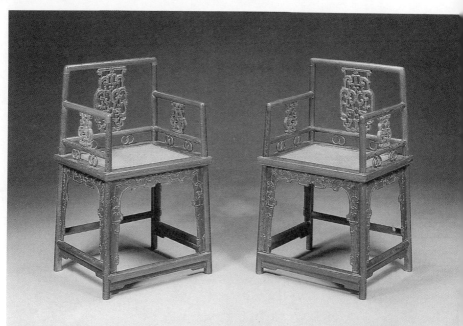

鐵梨木矮背椅　清代　高86.9cm

琉璃廠的光景

琉璃，解同玻璃，如玻璃珠，即玻璃珠，叫法不同。以科學分析，琉璃原料乃扁青石，玻璃乃碳酸鈣和碳酸鈉，或矽酸鉀（以上剛查字典惡補得之，實際這些原料對我等於七竅通了六竅，只有一竅不通是也）。如果你硬說琉璃是琉璃，玻璃是玻璃，也未嘗不可，譬如琉璃瓦，絕不能說是琉璃，雖然琉璃瓦看起來發五彩，但那是釉上的光彩，瓦仍是瓦，既非琉璃，也非玻璃。

琉璃的英文PEKING GLASS並不是中文直譯，如果再由英文譯回中文，則是「北京玻璃」。想當初，洋人在京城看到燒製的透明體以及不透明體的器物，無以為名，索性名為「京玻」。民國以後，定都南京，遂將北京改為北平PEIPING，但PEKING仍然使用，尤其PEKING GLASS，並不稱PIEPING GLASS。再之後，中共不但把漢字簡體化，把英文拼音也重新翻騰一遍，北京變成BEIJING，很不習慣，而且不自然。今年九月十八日，我自香港直飛北京探親，由公四十年闊雜，近鄉情怯，填寫入境表格時，棄中文

而用英文。表格內有一欄，從何地到何地，香港很容易拼音，但北京卻因為一時慌慌張張記不清如何拼法，忙問鄰座小義大利，才沒有把BEIJING拼錯，但也真沒有什麼道理，原以為學術和藝術比較持恆，但也跟著政權而改變，你想不改變都不行。

十七、十八及十九世紀，連同二十世紀的琉璃器，一般人必會說是玻璃器，你想見也必會包容，只認為此人外行，也就算了。但是如果有人把琉璃廠說成玻璃廠，聽者若不瞪大眼睛糾正才怪。

琉璃廠地名，只有「北京」才有，我曾經在「玻璃·琉璃·料」一文中談及，琉璃廠可能早先是燒製琉璃器物之地。自從北平又改回「北京」作為中共首都以後的四十年中間，變化甚大，城牆拆除了，沿著城牆下面修建了地下鐵。本來我也想一睹地下鐵的面目，但未能抽出時間而作罷。北平的許多地名都已更換，琉璃廠卻倖保原名，地點仍在，畢竟會給人一些思古幽情。

北平不是我的故鄉，也非我出生之地，卻是我父母

亡身之地，也是二妹一兄居地。更加我曾三臨其地，也自有深厚淵源。首次到北平，在抗戰前的童年，和父母去旅行（大陸稱旅遊，我們稱觀光），那時幼小，不懂什麼琉璃廠，也不玩什麼琉璃球（那時的小女孩只與「抓子兒」，跳繩，跳房子，踢毽子等，但均非我擅長）。及長，勝利後的一九四八年，剛完成天天「鬧學潮」的學業，到北平住了兩個月，倒是遊覽了不少地方，只隱隱約約聽說琉璃廠的地名，像天橋一樣，卻從未曾問起過。接著來到台灣，中間這麼多年，埋頭苦耕，自然仍不知琉璃廠為何地，直到一九七二年開始邁步於文物天地，才漸漸瞭解一些窯址，一些地名，琉璃廠便是其一。倘若你對某方面有興趣，便會注意這方面的消息，常有人寫琉璃廠，談琉璃廠，琉璃廠原來是個文物集散地，古畫、古書、古帖、瓷器、銅器、玉器等，店舖字號專門經營古董生意。

琉璃廠的繁華，本來可以經歷一二，但因幼小無知以及少不更事，都給錯過了。及至心嚮往之，據說已經被中共的「破四舊」和「文化大革命」徹底修理剷除掉，琉璃廠的昔往，不過是歷史的一頁數行而已。即使想去憑弔，也沒有可能，海峽兩岸等於兩個世界，返鄉無期，難怪多少當年自大陸撤退來台的人，在老之將至或已至時刻，都會感嘆「但悲不見九州同」了。

天下事，在平凡中自有其非凡，經常發生奇蹟。回大陸，四十年來已經渺茫如夢，卻突然夢幻成真。經

過數度思慮，我終於在九月十八日由港飛平，前前後後心情起伏，在此打住。且說百忙中遊罷紫禁城、頤和園、長城等地，想到琉璃廠看看，大家都認為無啥可看，至多是個觀光之地，絕不會引起喜愛且研究文物如我者的興趣。雖然文物早已遭受毀壞，但大陸自開放以後，又因世界珍視而重新珍視起來，就因為太珍視，才加以管制百年以上者出口（中共自己作生意另當別論）。這兩年，琉璃廠又應需求而開設不少店家，但十之八九都是新貨。我既久聞其名，不如一訪其貌，至少常聽別人提到榮寶齋的字畫，且前往觀之。

琉璃廠景觀

琉璃廠的小學生

151

閒坐的老者

不知琉璃廠昔日如何，而我所見的琉璃廠東街和西街，放眼望去，中式樓房建蓋得如同中國電影的佈置，恍惚間，如同走進台北士林的中國文化城，奇怪！中國建築的格調竟然如此嗎？既沒有藝術感，也沒有生命感，儘管也描金髹紅，也雕樑畫棟，但原本土頭土腦，再裝扮也無效。

東封和西封都不通車輛（自有違規者），必須步行

，這樣一來，更像走進電影佈景街道了。好在不一陣便遇見一群放學的男女小學生，活潑笑鬧，幼苗一般稚嫩，給兩邊假假的店舖帶來部份真實畫面。

大約勤於掃街，北平的街道倒還清潔（至少台北比不過）。一邊行走，一邊觀看道旁排立的店舖，偶有古董陳列於窗口，但明眼人一望即知乃仿製品。只有店名還夠古董，像如意閣，龍鳳齋，待月軒等，俗的夠俗，雅的夠雅；也有字號由吳昌碩，何紹基等名家題字，像在台北常見于右老和張大千等題字一樣。

琉璃廠的店舖均係公營，聽說過去公營事業的僱員服務態度奇差，目前因一向錢看」已大有改進，但是仍然良莠不齊。公營店舖一進門便可以感受到，空氣——氣氛不同，不是散漫，就是凝固，我既聞之在先，要求自然降低，好在只是參觀，不必和僱員打交道。榮寶齋列為主要對象，也就直徑而往，該店舖也係公營，面積寬廣，左右廳堂都陳列字畫，其中一間壁上近代名家好畫不少，且眞，但標價低廉，僅人民幣數百元，再看，都是「複製」。樓上也陳列字畫，平泛泛，但標價昂貴。樓下玻璃櫃台陳列金石印章，平平。也許有上乘精品，深藏在內廳，非熟客或要人才被邀請觀賞，而我和大姐二人事先未經安排，也未自我介紹，僅以普遍遊客身份出現，匆匆瀏覽一遍，倒也自由自在。

一葉知秋，北平的字畫遠不及香港的品質和流動量，雖然不少字畫由大陸運至香港，但一般人在大陸不

得其門而入，何況受限於管制等，不必妄費心機。

再看瓷器店舖，幾乎清一色後仿，偶見同治彩，普通民窯，無法入目；官窯僅有光緒官窯，竟也當寶。民初仿製已算稀物，一家店中擺出乾隆款粉彩天球瓶，試問年代，女店員答約七八十年仿，再問售價，人民幣八萬元。八萬相等美金官價二萬餘（黑市一萬），明知後仿，卻要如此高價，令人不解。

由東街走向西街，公營店之外，有一部份「個體戶」，即私人擁有者，舖面小，多半單開間門面，而態度卻和公營大爲不同，深知「和氣生財」，甚至對店外過往的遊客也會殷勤打招呼，笑臉相迎。店內物件整整齊齊，但新工藝品居多，以前北平人經商出名禮貌客氣，只要走進門，別想空手出去。從琉璃廠的「個體戶」，還可以尋找回來一點北平生意人的意味。

道旁有老者寂寂而坐，手盤圓球，從面容，從衣著，現出故都舊夢。我拿起相機，應該趁其不備拍下一張照才傳神，只因我已染上國外「尊重人權」的習慣，拍攝之前徵得他的同意。這樣反而使他像生手演戲一般，不知所措，原有那種從容，悠閒，甚至落寞神情盡失，可惜。

另外遇見幾位高齡長者在道旁聊天，想當年，都是行內角色，而文物古董全被摧毀的今天，只落得「白頭宮女話天寶」了。

馳名的琉璃廠，如此光景而已。

（一九八八・十二）

徐悲鴻　蘭花
（右圖）

豐子愷　郊遊圖
（左圖）

中國小娃

摘棗圖　宋代

昔往傳言道：歐洲兒童，日本女人，中國男人。意謂歐洲兒童面若粉團，最可愛。日本女人溫柔多姿，有道理。至於中國男人，除了大男人主義，還有什麼特點？不知當初哪位仁兄想出來的自我恭維了。

旅行在外，所見所聞甚多，異國，種族不同，不覺

慣於打量陌生人來自何邦，這才留意到中東的幼兒那張小臉一如成人的縮影，對此好奇莫解，也就格外留意起來；果然，不論懷抱中，或在父母身旁，五官分布個個小大人，臉上卻沒有混沌未鑿的稚氣天真。

中東多信仰回教。根據聖經舊約創世紀第二十一章內，亞伯拉罕和使女生子，不爲妻撒拉所容而被放逐，使女夏甲在曠野中迷路啼哭，上帝對她承諾，必使其子的後裔也成爲大國。據說這就是阿拉伯人種的起源。回教亦信奉聖經舊約，而且回教教義嚴格之至，比其他宗教更敬畏上帝，也就是其眞主，阿拉。回教亦如猶太敎（基督敎及天主敎的延伸），不拜偶像，亦視阿拉（即上帝耶和華）爲唯一眞神。阿拉伯人視撒哈拉沙漠是眞主的面紗，世世代代，在那片遼闊的土地上生存繁衍，長期忍受地理環境的缺失，感恩，齋戒，終於奇蹟出現，沙漠變黃金，因產石油而致富。因致富而揚眉吐氣，今天的歐洲到處是阿拉伯文字的說明標示，倫敦及他地的大百貨公司，

大量中東人士穿梭其間。科威特國民收入列位世界之冠時，臺灣的工商業還沒起步。物極必反，財富經常惹禍患，自譽為現代尼布甲尼撒（古巴比倫王）的伊拉克哈珊——也有人譯為胡賽因，因貪婪而侵略科國，繼之嚴拒撤軍而以「聖戰」頑抗眾國，儘管他在曠野叩拜的姿態優美，態度眞誠，但眞主並沒有庇護他，回教的眞主，也就是猶太教——基督教、天主教的神耶和華，備有公義和愛心，自不容胡作非為。中東戰爭告終，因石油致富後的行逕，已到檢討改進的時刻了。

世間一切發生，如果細心觀察，都具有徵兆，像美國氣候驟變，也是戰爭迫降的顯示。去年歲末，直航洛杉磯，沿海山脈一片白皚皚，從未有的現象，一向溫暖的加州，竟寒冷到零度。我常嚮往的西雅圖，更積雪盈尺。氣候十分影響心情，只得蟄守室內送舊迎新。元旦那天，我家老二程大程博士說，昨晚一夜未睡好，一直在狂風沙漠裡，不解是何徵兆。大程始終擔心臺灣的處境，卻對置身的美國本土甚為安心。我不由得勸訓他：多爲美國著想吧！美國即將陷入中東戰爭，變成第二個越戰也說不定。大程溫和地說：不會。元月九日和談破裂，十五日後即將開火，雖然戰地遙遠，但我暗暗不安，臨時縮短行程而回返臺北。果然，十七日展開「沙漠風暴」之役，一夕間眼看多國部隊獲勝，正慶幸快速和平，而伊拉克的飛毛腿亂射以色列，一波未平又起一波，不禁憂心忡忡，在長途電話裡向大程探詢中東戰局，大程篤定表示伊拉克會戰敗，我問戰爭要拖多久，他說除夕那晚他在狂風飛沙中六小時，如果一小時代表一禮拜，總要六個禮拜結束。我雖然把大程的預測放在心裡，但並未確信。不料農曆初一，即二月十五日傳出伊拉克接受聯合國安理會第六六〇案撤軍，又過數日，才成為事實，算來四十二天，整整六個禮拜。撰文至此，科威特王儲沙德親王已回到故土，伊國反哈珊聲浪高漲，中東重建工作正將開始，經過此戰，美國提升國際聲譽，財政損失也會用承擔中東復建三分之二工作量的收入平衡，失而復得，難怪大程不爲美國處境擔憂，認爲

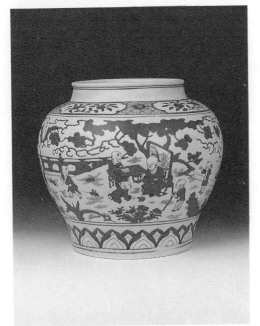

青花兒童戲樂大罐　明嘉靖　徑40cm

可憂的仍然是臺灣本土，隔岸中共威脅不說，內部失和國會鬧事，甚至當場散冥紙，豈非自觸霉頭？不信，等著瞧。

從中東幼兒，跳回中國娃娃。國人重視生育，卻不重視養育，更別談教育。國人歷來貧困，一般老百姓，但求溫飽已不容易，自顧不暇也，只有任其子女自生自滅，疾病、饑餓、疏失、夭折數量驚人。過去中國甘肅省出土的彩陶罐，曾挖掘到群體幼兒塚，未見人研究，也無法研究何以群體埋葬，不過可見幼兒死

（上下圖）
鬥彩嬰戲圖盃
明嘉靖

亡率之高。國人也有套哲學安慰自己，說什麼「是兒不死，是財不散」，在那種無望的境遇裡，已不存鬥志，百分之百宿命論。國人既隨時面對死亡，卻也有「無後為大」的教條再接再勵，更不知何謂家庭計畫。窮鄉僻壤的廣大北方，父母之命的婚姻，往往女方比男方大幾歲，好來家裡作幫手。同一對夫妻，原來就年長的妻子因勞碌和生育變得更蒼老，而小丈夫尚且年輕體壯，三十多歲便升級，又為兒子娶妻，兒子和當年自己一樣，是個不懂事的小丈夫，老妻老，兒媳又花朵一般，難免失足和兒媳逾規。北方流行俗稱「扒灰頭」即指此而言。北方又有歇後語：老公公揹兒媳婦上山——掏力不落好，好心無好報之意。

一次聚會，有人說河南夫妻生活情形：點燈說話，吹燈捏娃娃，一語道破中國人口何以不斷擴大增加。

人都經過嬰幼兒時期，古代自然不像今天，有各種攝影，可將生長過程拍攝錄製成集，留作回憶。中國文字發明甚早，但記載幼兒故事並不多見，最著名的計有孔融讓梨，司馬光打破水缸等，形貌動態只有畫家留傳下來的少數作品一探端倪；往早遠推，宋人嬰戲繪畫馳譽中外，宋代瓷器上，也常以兒童作主題，像定窯娃娃枕，耀州窯刻製娃娃碗，影青器物的印製和刻製孩童，磁州窯的孩童也不在少數。

延至明代，孩童出現在繪畫及瓷器上則更廣泛，明代成化的青花孩童嬉樂圖，嘉靖、萬曆群童圖以及清

代官窯，經常燒製娃娃畫意器皿，由一個畫稿大同小異出產很多器物，這類匠師落筆輕快靈活，所有的孩童都肥頭大耳，天真活潑。唯獨忽略了孩童的手部，畫得十指尖尖，和成人沒有分別，好在畫匠不是畫家，默默無聞，也就乏人挑剔了。一旦成名，總有人喊打，古今中外社會皆如此，既出名，別人的期望自然提高，另一方面出於妒意排擠，看你能不能長久立足不倒，決定在你的努力、毅力和容忍力了。

清代盛行百子圖，百子圖容納一百個孩童，有時也不然，只要是娃娃群，亦可稱為百子圖。國人歷來多妻制，且想百子千孫的下一代、再下一代，用乘法計算，難怪中國有四萬萬人口，然後四萬萬五千萬。今天更不得了，在毛澤東氏的「人多好辦事」推動下，已經有十一億（據說遠不止此數），雖然自一九七四年開始力求節育，人口仍然在增長中。磁器因幾十年間一味仿古，少創新，未見表現孩童，但繪畫和影藝方面，孩童出頭的大有人在。

國人早就說過「一兒一女一枝花，多兒多女多冤家」，兒女成群顯然並非幸事。而國人自作聰明，不聽上一代教誨，一味生育不息，製造多少家庭問題、社會問題。

相反的，西歐人士則理性多了，也懂得享受人生，大家都躲避生兒育女的辛勞，實行節育。人口負成長，以致國家政府大感恐慌，實施生育獎金等各種優惠，而人心並不為所動。歐美十分擔憂黃禍（黃種人）

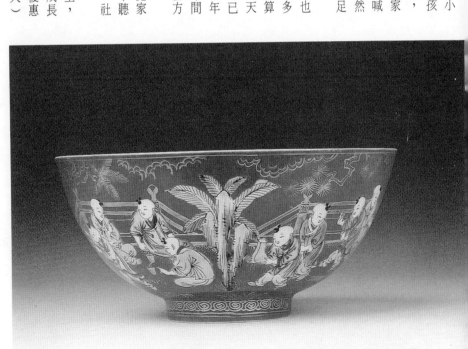

珊瑚紅地五彩娃娃碗　清嘉慶　徑21cm

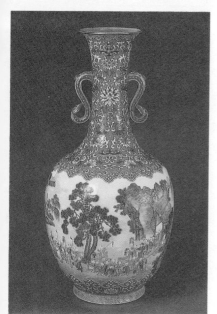

粉彩嬰戲圖瓶　乾隆窯　高41.4 cm

和黑禍（黑種人），來日人口爆炸，蔓延全球。

年少時，為人子女，不知孝道。郭氏測字：孝笑諧音，孝即笑，經常在老人面前笑笑，或保持笑容，也就盡了基本的孝。可是如此簡單，能做到的凡幾？子女不令你身敗名裂，已算幸運了，多少被子女氣炸，或氣悶成疾而終。孩童，及長，對父母恩將仇報，這也是商業社會父母只顧欲敗的身教所種下的惡果，也怪不得子女忤逆。

時至今日，視聽傳播的種種聲色見聞，都會使孩童變成小大人。若要尋找孩童應有的天真無邪，只有從早古的繪畫和瓷器得之一二了。

（一九九二．四）

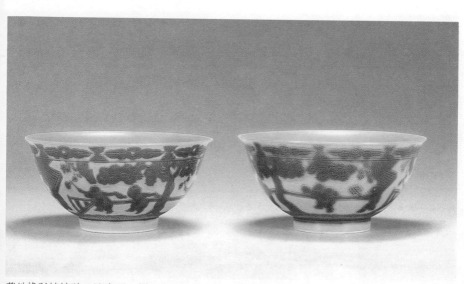

黃地綠彩娃娃碗　清雍正　徑14.9cm

高雅的竹雕

竹雕香筒　十七世紀　高22.3cm

「歲寒三友」中的竹，比其二友松和梅普遍易見得多，卻也要分地區。北方，不但有松有梅，還有臘梅，黃自的一首老歌「踏雪尋梅」中的「雪霽天晴朗，臘梅處處香」，臘梅之香確實沁人肺腑。松，也是北方產物；而竹則產在南方。我對竹有印象，還是在四川。竹，群體生長，大片大片，形成竹林，一陣風吹來，竹林「沙沙」有節奏之聲，乃大自然動人音樂，

難怪晉代阮籍、劉伶等喜聚集竹林中，肆意酣暢，被稱為「竹林七賢」。

亞熱帶，盛產竹。剛來臺灣，居住嘉義的日式房屋，圍牆即竹牆，竹牆有二，一闊開編製，較薄弱，且擋不住行人視線，一用整竹排列，像牆一樣緊密牆的建料很多，石牆、磚牆、水泥牆而外，當時臺灣多見木板牆，木板牆價格高於竹牆，但竹牆對我較有新鮮感，卻不知竹牆不耐風雨，容易腐蝕，青青的竹牆時隔一年，便在雨水中發黴變黑；颱風一來，即被吹倒，重新修理後，新竹舊竹雜混，失去整潔，也就失去美感，眞所謂的破竹籬笆也。

那時的嘉義，有不少本土式房屋，樑柱等不用木料，而用竹料，竹粗若大碗口，年久而成光亮的褐色，具有特別風貌。據說砍伐竹子，每年有一定的季節，否則便被蟲蛀，不能成材。國人靠祖先傳下的生活要訣，如何存活，如何自保，春耕秋收，都有一套道理。

竹因大量出產而價廉，隨手用作各種日常家具，如

159

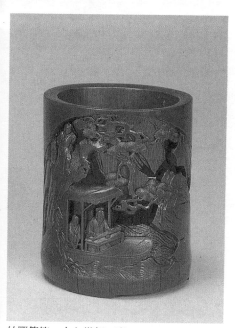

竹雕筆筒　十七世紀　高14.5cm

竹雕筆筒　十七世紀　高15.1cm

竹桌、竹椅、竹橈等；飲食用具竹勺、竹筷、竹杯等；樂器中，笙、筑、簫、笛等，用途十分廣大，不及詳載。

竹，那麼平凡、那麼普遍，但因受到文人歌頌，身價大大提升，詩人寫竹，畫家繪竹，給予竹一種超然的美。文人雅士將自己比作竹，既耐寒冷風霜，又有「節」「氣」，對竹之偏愛，甚至有「無肉令人瘦，無竹令人俗」之句。自古世人多偏俗，於今尤烈，也可以說幾乎找不出脫俗者。城市擴展，田野又漸漸形成城市，難得見到綠意，怎有空間種竹，有時間賞竹？畫家，可能人人能寫竹，但都擱筆止寫，即使成名畫家，竹的市場價碼，遠不及其他人物和景物作品，竹的供求亦弱到谷底。

不過有一人例外，即板橋的竹。清代揚州八怪之一鄭板橋，擅寫竹，板橋的書法更風格獨特，自成一體。時下一般所見到的板橋字畫，開門真跡太少，多假冒偽作，若索價偏低，須小心求證，鄉諺：「貪便宜，就吃虧。」若想碰運氣，則如中獎券一般困難。

文物愛好者，初初投入，必須先觀真品，相互對照，方易辨別贋品，絕不能僅憑看圖識字，根據書上文字敍述，就著手，即使你具有再高的藝術欣賞本能，你也會落在圈套裡，蓋仿製者抱定亂真目的而爲之，你若有識真的功力，才會查看出破綻來。仿製者往往把所有的形態都仿到家，但難以仿製的是精神，精神即

其生命，眞品有生命，才有活力。相對的，仿製則無。

竹，旣被文人喜愛，常選作身邊用物，像案頭筆筒、臂擱等，很多竹製，上雕山水、人物、花草或詩句，淡雅細緻。老宅中的內門廳兩邊，常見竹雕對聯，不外乎修身齊家之道，左右呼應，靜穆典雅。

一種名湘妃竹，即斑竹者，竹帶紫褐斑，相傳蛾皇女英哀悼夫君舜帝之逝於蒼梧，淚灑竹上，變成血淚斑斑。湘妃竹斑點生動自然，成爲扇骨上品。昔往，無冷氣，無電扇，炎熱溽暑，少不得一扇在手，折扇，則是騷人墨客相競炫耀之物了。扇面由名家題詩作畫，扇骨自然也不能馬虎，斑竹、象牙、玳瑁等，種類繁多。而時至今日，處處空調設備，若有誰再使用扇子，必被視爲怪異。失去時效的折扇，早已不見蹤跡，只有名家扇面，被裱製成册頁，以時價估之。至於扇骨，也就淘汰棄之了。

竹旣多又容易取得，特別是竹根，厚厚粗粗一團，沒有其他用途，古人便以巧思拿來作巧雕。觀其造型雕刻出山水、人物、瓜果。亦有仿古銅尊，唯妙唯肖，乍眼雖不能斷定乃銅質，但也不會認爲是竹雕品。

屬於雜項的竹雕，在文物收藏中，歷來被視爲工藝品。前年在舊金山一家古董店，見一對百年竹雕檯燈，精細雅緻，索價合理，但因體積大而不易攜帶，作罷。人到某種境界及歲月，自應多用理性，免爲物累，增加困擾。人的最大災難就是貪婪、佔有。古人的清高，即看重精神，看輕物質；富貴如浮雲

，古今中外皆有此念，像尊貴如所羅門王者，也在「傳道書」中說「凡事都是虛空」，這並非讓你看破紅塵，而是讓你視之淡然，處之泰然。

竹在國人傳統中被重視，就因象徵淸高。記得「紀曉嵐軼事」內，有一則某大官請紀氏題字，紀氏不屑其庸俗，又不便拒絕，乃書寫「竹苞」二字，大官甚覺高雅，製成巨匾，高懸門廳，終於有人指出紀氏原意，將竹苞拆而解之，豈非「個個草包」？

時尙吹動不停，局勢時時變動，經濟此興彼落，文物舞臺也跟著走馬換將，瓷器稱霸天下；字畫作爲主流；如今雜項運來，大家又將目標轉到雕刻上，古玉等奇昂，且贋品太多，不如收此二木雕竹雕玩賞。夠水準的明淸竹雕，數量有限，像竹雕名家朱三松等的眞品，和板橋的竹一樣，也很難尋得了。

（一九九二・一）

竹鳥籠　21×21×22.5cm

石雕之趣

石雕小犬　唐代　長5cm

全世界的氣候都在變，不該冷的地方變冷，不該熱的地方變熱。知識告訴我們，生態環境遭受嚴重破壞，大氣層的臭氧層已有破洞，倘若再繼續惡化，陽光直接射過來，人類便無法生存。

對一般人來說，這些艱辭的問題，讓科學家發愁吧

！大家想怎麼做照舊怎麼做，垃圾過多就過多，工廠冒煙就冒煙，機車噴黑就噴黑。真正的風水輪流轉，倫敦的大霧不見了（倫敦已不再像過去使用燒煤），今天的臺北，反而變成霧臺北，北京變成霧北京了。

霧北京，因為北京冬天燒煤取暖；而霧臺北，純係油煙污染，百萬輛汽機車、滿街堵塞，所排的廢氣滯留上空不動，居住高樓，向外遠眺，煙霧迷濛，以苦中作樂的心態觀賞，也是一景。

像歐洲舊有建築缺乏冷氣設備一樣，臺北的建築也缺乏暖氣設備。氣候改變，歐洲夏天也會熱得發喘，臺北冬天冷得瑟瑟縮縮。

今年春節又溼又寒，一通電話到北京祝賀，問吾姊冷不冷，姊說不冷，房裡二十五度。姊後又問我，因為她再也不會想到臺北室內只有十幾度。僅論這項生活條件，亞熱帶的臺北遠不及寒帶的北京。

冬季來得特別晚，最初天天小陽春，賣冬衣的商家個個愁眉苦臉。十二月初，由香港到北京，出席中國文聯出版公司為我印行一系列小說著作的「郭良蕙作

162

品研討會」，在座均係大陸文藝學術界知名人士，在此從略。當天，便和來自英倫的Q氏不期而遇。

Q氏初來京，參加十月舉辦的首次北京國際拍賣會後，一直留下來不願離開。少小由大陸移居臺灣，又從臺灣轉到華人稀少的倫敦；乍見北京的人情濃厚，物價低廉（只怕維持不久就趕上國際水準），如同進入桃源夢境。Q經營中國文物藝術品，曾在倫敦市中心的葛瑞市場開過店，之後結束業務，只作洋人所謂的By Appointment Only不定時生意，常和歐洲博物館往來。這次到北京，據他說，純旅遊、純享受。好像已忘記本行。

國人以吃表達感情，是列祖列宗留傳的方式。我每回北京探親，兄姊們總忙不迭一餐一餐，既見我認識Q，便立即和他老友一般，燕趙之風，表露無遺。

少不得問Q，來京二月，可有收穫？Q則笑著搖頭，他說國際拍賣會，未曾選中何物，市面上也乏善可陳。

此後人生的聚聚散散，動如參商，不得不感嘆世界之大！而散散聚聚，不意在異地相遇，又顯得世界太小了。

Q告訴我，和幾位畫家會過面，有人希望他作為海外代理，他還在考慮。部分原因是他很想就此收山，在北京置一房產，悠閒渡過餘年。我沒有說什麼，因為我瞭解他疲憊於西方的孤獨感。但是大姊卻認為Q離退休尚早，不可未退先休。大姊說像她早已退休，卻退而不休，我也瞭解大姊的感慨，想把打入牛棚的

孩童和牛雕刻端硯　清代　長25cm

先後十年時光，再爭取回來。

二人談說甚洽，Q得知大姊肖兔，慨然相贈從市場尋到的石雕白兔，並且說那是唐代雕刻。

我在旁不覺莞爾，中國歷史文化悠久，所創造的藝術品極其豐富，即使閱歷再深，仍有很多從未曾過目之物，大家已習慣於到手前貶其年代，到手後提高其年代。就因為斷代不易，國際拍賣市場，有時寧可持保守態度，在說明文字中不註明年代。

長約九‧五公分的石雕白兔，頗有活力，尤其緊緊貼服的長耳，帶警惕的動感，周身圓潤柔和，堪稱佳作。至於年代，尚須待考。

像Q所說的唐代雕刻，造型和氣氛均有特殊之處。舉例：臺北友人有一唐代石雕小犬，線條簡單，卻神氣活現。惜舊物主不曾珍惜隨處亂扔，身帶殘痕，雙眼也被頑童用筆戳成小黑洞，但仍能從其體態觀其真貌。像這類小小石雕，均為案頭陳設，或可用來鎮紙。既非主流，一向未被重視，存留者稀寥。

國人喜投桃報李，大姊的文學造詣高深，但對古代藝品不甚了解。Q既贈白兔，隔日檢出一對磁雞還禮，言明現代燒製的箸架，肖雞的Q於是欣然受之。

那對磁雞箸架，大姊原來要送給我，而我自研習文物，拒納一切新品。在這方面，Q要開朗得多，他把年代看得並不重要，真真假假，新新舊舊又何妨？他的著眼點在美，只要有美感，便是藝術。不必堅持原則。

北京郊外新建住宅之迷霧般景觀

164

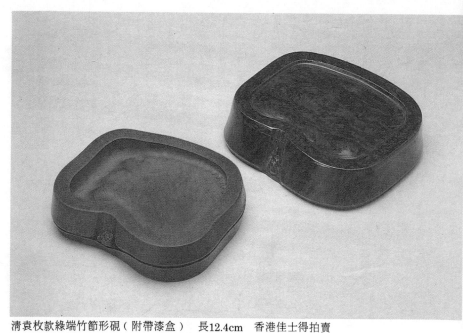

清袁枚款綠端竹節形硯（附帶漆盒）　　長12.4cm　　香港佳士得拍賣

原則有時也因時空而改變。由此，他對我說：

「記不記得那年在倫敦，幾個人為了北平、北京爭得不可開交，其實北平也好，北京也好，有那麼重要嗎？」

我沒有答話，若干年前，感受不同。而現在，北平和北京的界線模糊了，甚至根本沒有界線。劃分界線的又不是我們，而我們跟著拔河似的損傷了四十年，目前雖然恢復片段寧靜，還不知往後又有何種局面。凝望著窗外濛濛的天空，崇禎悲劇的景山隱隱可見。可憐的中國人！乃至可憐的人類！世世代代、戰亂紛爭竟然也像日出日落一般自然，一般無法避免。

撰文的此刻，我早已從霧北京回到霧臺北，而Q也回到倫敦，日前寄來一張賀卡，問我何時去倫敦，何時再去北京。並且說他正為歐洲一家博物館尋找一種石雕：端硯，囑我代他留意。

我已寄給他一封短函，告訴他一位友人曾經有一件端硯；灰中帶綠的端石，十分稀有。不過早在八八年由香港佳士得高價拍出，那是端硯的絕品之一，綠端竹型雕刻硯石，並署名「袁枚」。

而我書桌上，就有一方孩童伏在牛背上的端硯，早年李艾琛教授的贈物，孩童酣憩的神態，視之足以忘憂。

將圖片附在短函內，照片反面寫了句：個人收藏（Personal Collection）讓他望梅止渴也好。

（一九九二‧三）

犀牛和犀牛角杯

現今社會，進展快速，好像大家都在享受高度文明，生活中如果停水停電，交通工具沒有汽車飛機，只怕一切立刻停擺，誰也不能忍受。像古代那種處處緩慢的人工操作，以今天的標準來看，壓力大，人失去悠閒。機器產品，一律相同，如同人造花一樣，缺乏情趣和情調。昔往，人可以畢一生心力，織一條地氈，成為傳世藝術品。而今天大量用機器製造地氈，甚至加縫一層邊穗，三天新奇一過，便不再欣賞，不再重視。過去的慢節奏，有細緻的一面；今天，到處都在數鈔票、數字後面的圓圈（零〇）增加了，午餐卻用漢堡包或便當解決了事；晚餐也許有約會、應酬或談生意，滿懷心事和心機，昂貴的美酒美食，卻吃得並不消化。今天的速成，明天便被淘汰，棄如垃圾。人，活得如此複雜，卻活得如此不快樂。

國人向以歷史文化自豪，倘若我們還有值得洋人尊

敬的部分，也就是我們的歷史文化。研究文物，常有想不通的地方；像國人飲上虎骨酒等，尚有來歷，至少水滸傳的武松打虎，人人皆知。而國人的象牙雕刻、犀角雕刻，就令人稱奇，因為我國境內既不產大象、更不產犀牛。大象產地多，數量也多，很久以前便和西域通商，運隻大象，倒也容易，而運犀牛則不簡

古銅鼎式犀角杯　十七世紀　高8.8cm

單了。早在戰國時代，就鑄造犀牛，若不憑物寫實，絕不可能維妙維肖。一九八〇年，中國大陸將一批國寶級青銅器運往美國，首先在紐約大都會博物館展出，其中包括戰國犀尊，在週身都是參觀的洋人讚不絕口聲中，自己也頗具與有榮焉的欣慰。

RHINOCEROS所以被譯爲犀牛，大約根據其體型龐大如牛，而犀，是個冷僻的字，偶有使用「靈犀一點通」者，但不少人誤把「犀」唸別而爲「遲」。犀乃精銳之意，若加上辵（遲），由快而慢，自然成「遲」了，可見中國造字之妙。

以體型論，犀牛絕無美感，只有奇特感，奇特的原因是稀爲貴，如果和牛一樣，到處都是，也就不再奇特了。容忍力強的牛隻，生就爲人類勞碌工作，耕種拉車有份（可憐還被人類列爲最佳肉食），成爲逸樂用途毫無，平時人常罵「其笨如牛」，便知牛難訓練；古今馬戲團，連獅虎都能表演，惟有牛例外。而犀牛也有牛性子，倔強凶猛，其凶猛並不全靠其體積，而靠又尖又硬的角，一旦遭受犀角攻擊，影片中非洲背景，有時出現犀牛攻擊車輛，險象百出。

犀牛之犀，依賴其角；而人類之狠，專奪其角。不知誰發現了犀角大有醫藥功能，能解毒、卻熱、加補等。財富即禍患，人爲財死，犀爲角亡。

人類的聰明才智，除用在對付人類本身以外，更用在對付其他物類；像犀牛角，作爲雕刻品，按其功能雕成犀角杯，既可飲酒滋補，又可觀賞珍玩，剩餘碎

料用作藥材，一舉數得。

比起其他文物，犀角杯的數目有限，收藏不易，遠過宋元時代，便難考據。出現在國際市場者，以明清爲多，偶然也見元代存物，大家競相購之。早在十餘年前的歐美拍賣，便不時有犀角杯，以花卉居多，繁複精細，配上木座，作爲裝飾擺件。較貴重者，乃雕刻人物和動物等擺件，因絕少而更受珍視。

文物天地深遠廣闊，直到目前，犀角雕刻之風還沒有吹向台灣，坊間幾乎不見此物，一般人尚且十分陌生；辨別優劣、眞僞，還需要一番功夫。

不料就在此時，國人突然受到外來圍攻，英美保護動物團體一再發出警告，因吾等殘害稀有動物，特別

蟹荷圖犀角杯　清代　寬15.3cm　（上圖）
芙蓉圖犀角杯　清代　寬14.7cm　（下圖）

為犀牛角而聲言實施貿易抵制。

和象牙一樣，犀角已列為禁售項目。一時之間，犀角杯等便在國際拍賣市場消聲匿跡。這和一向對犀角缺乏認識的台灣，應該無甚關係。

國人早就有「賠本的生意沒人做，殺頭的生意有人做」一說，貪圖暴利則不惜一切，鋌而走險，犯法違紀，就為了犀角製藥功能的高價位，一批批大肆掠戮，眼看犀牛瀕臨滅種，若再不嚴加防範，犀牛必將變成歷史名詞。

英國因犀角而抵制我貿易，和美國三〇一條款對我報復不同；有關後者，至少數十年來，各種智慧財產的侵犯，不斷冒作名牌及牌名，嚴格來說，人人有責（誰敢說家中絕沒有無版權的錄影帶和書籍），擁有

蒼松圖犀角杯　清代　寬16.5cm（上圖）
高士圖犀角杯　清代　高16.5cm（下圖）

八百億美元的外匯存底，已足令人嫉妒，而你仍然為富不仁，那還有不遭受報復的道理？

只是犀角事件，大家都蒙上無妄之災，僅僅極少數人的私慾謀利而破壞整體形象（形象原就不佳），使全世界都認定我們是個缺乏愛心的國家。

犀角杯和鼻煙壺相同，自明末清初就源源供應歐洲使用。過去，為了貧窮，不得不殺生維生；時至今日，已列上富國金榜，卻為了貪婪不足而引起公憤，實在得不償失。

古人一向重視「餓死事小，失節事大」，而這種壯志豪情，都到何處去了？真正講求公義的，遠比古人留下的文物還少。

國人哪！該醒醒了吧？

（一九九三·四）

鏤雕木蘭圖犀角杯　清代　高26.5cm

看漆器

快速社會，使用各種快速之物。最初，在國外飲用快速咖啡INSTANT COFFEE，覺得實在方便，但對於懂得享受咖啡的人，快速產物的品味差多了；如速食一樣，只有孩童才叫好，考究飲食的GOURMET，望之則搖頭不已。

過去常見的「油漆未乾」標示，現在已無此必要，因為一切快速下，油漆也進步成快乾漆。以前總須等待一兩天，現在一兩小時則OK；不過快乾漆氣味十分強烈，一戶油漆，全樓刺鼻。好在空氣污染嚴重的今天，多加一種氣味，也就一忍百忍了。

任何事物，都有其興衰史，只是某些有人研究，某些無人統計罷了。像漆的流行與否，也按照軌跡運行。四十年前，初從大陸來到台灣，第一件事就是油漆所居住的日式木屋；包工一再解說木屋就要保持木料原色，而我卻認定原木看起來太陳舊。那時油漆行業很不發達，調不出我需要的顏色，還得自己動手，好

雙耳漆觴　漢代　長12.7cm　香港佳士得拍賣

在一向愛好藝術，根據繪畫調色的道理調漆，尚差強人意。以後的「克難」歲月，自己也常買罐油漆，漆桌櫃等，也是一樂。當年經濟拮据，自然避免進飯館；今天，軌跡又運行到避免進飯館，原因卻是節制熱量過高。當年的日

花卉雕漆大盤　十四世紀　徑32.3cm　蘇富比拍賣

本飯館較多，對「和洋料理」印象不惡，惟有就食矮桌和席地而坐，不甚習慣。孰不知矮桌和席地都是我國古風，千年以來日本沿襲我傳統而未改變，連漆製餐具也均由漢唐文化一代代保存至今。以上實況，直到自己研究文物，方始體悟。

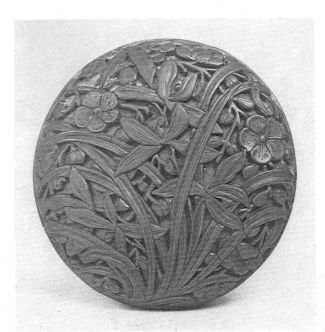

花卉雕漆盒　早明　徑9.5cm　香港佳士得拍賣

「君幸食」漆盤
西漢
徑18.5cm

嵌銀漆奩　西漢　中高16.2cm
香港佳士得拍賣

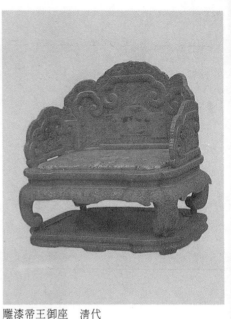

雕漆帝王御座　清代

進一步思索，漆，和生活脫不了節；你的居室有油漆部分，你的傢具也油漆過，雖然你可能沒有漆器用品或飾物。漆，大約和黃金一樣古老，只看馬王堆出土的文物，便知使用高技術產出的漆器，至少也有兩千年以上的歷史。

由此聯想起童年一段課文，寓意深刻。只是記不明確發生在戰國時代的故事主角，是漆商還是桐油商了，姑且稱他爲漆商吧！從楚國載運大批漆桶到北方齊國沽售，交易順利談妥，約定時間銀貨兩訖，不料漆商心懷詭詐，連夜啓封摻假。及至購方如約而至，察覺封條有移動痕跡，不禁生疑，當下藉故改期再來提貨。如此動過手腳的漆料全部起了變化，漆商落得自食惡果的悲劇。

數十年前在開封就讀小學的課本，早已和時下選用的課文完全不同，但信實之道仍然是醫治貪婪人性的基本方法。尤其現今唯利是圖的社會形態，更須教育當局選擇素材時，加強感化責任。

自一九七七年前往歐美觀看拍賣，間或有幾件明代及清代漆器，雕漆。其中精美者，價格高昂，均由洋人購去；我國尚未見何人收藏漆器。若有，多屬清代雕漆家具。雕漆到了清代，加重工匠的技藝，以致匠氣十足，即使宮中用物也在所難免，失去了早期雅緻的風格。

中國大陸開放，文物也隨之向外擴散，過去難得一見的漢代漆器，除了運往海外展覽外，國際拍賣中也

171

偶然出現，有的殘缺剝落，有的完整如新。

將漢代漆器和日本漆器聯在一起，紅黑相間的色澤和繪意，歷時兩千年竟無甚改變，令人稱奇。

漆器光潔而體輕，便於使用，但製作過程及工本費用絕非一般百姓所能負擔。以泥土製胚的陶瓷業，不

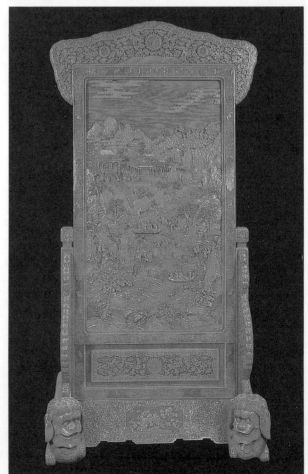

嵌螺鈿漆几　明萬曆　長61cm　香港佳士得拍賣

斷發展開拓，逐漸棄漆器而使用瓷器，漆器也就式微消退。流傳下來的製飾物反倒多於實用品，飾物的天地寬廣，小至盒匣，大至屏風，彩繪，描金，螺鈿等，花色繁複。

日本而外，越南也深受中國文化藝術薰染。日本從

朱砂雕漆屏風　清代　208×192cm

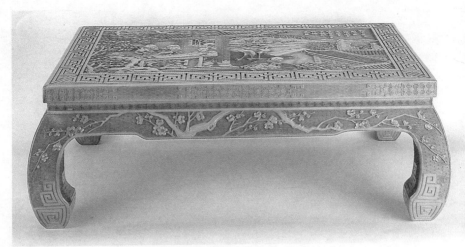

雕漆矮几　清代　長88cm　香港佳士得拍賣

未隸屬過中國（雖然元代屢攻東瀛而未下），越南卻歷代臣服中國。研究瓷器，最初常把日本、安南、高麗產物和中國瓷器混在一起，就像人種一樣，洋人難分黃種人的國籍，吾等亦難分白種人的國籍，直到相處日久，認識特徵，才一目了然。

多年曾前往越南，越南的漆器甚爲流行，友人多以亮麗漆盒相贈，以木爲胎的漆製品，其工技毫無疑問自中國引進；同樣，匠氣太重，無法視爲藝術品。

一九七五年，北越佔領南越，不免哀嘆越南一國從此不再存在。事實上，該國照常存在，而不存在的只是政黨而已。國與國，民與民，不相往來，甚至爲敵，全是暫時的；世事的興興衰衰，按照軌跡，其速度也許朝夕之間，也許十年、二十年或者更久。越南的政體尙未轉換，「胡志明市」仍然代替了「西貢市」名稱，但是情況已經全然不同，從斷交到復交，雖非官方復交，而民間往來自由，通商通航，貿易頻繁。想想看，外交上眞是沒有永遠的朋友，也沒有永遠的敵人。

日式木屋一一拆除，改建成西式洋房。洋房又一一拆除，改建成大樓高廈。漆的色調也從暗色而流行爲淺明色，乳白、粉紅、銀灰、淡紫、轉變迅速。

和其他市場一樣，文物市場也在不停轉變，包括在「雜項」內的漆器，不論雕漆或繪漆，不論高古或十九世紀，都欣然在國際拍賣及各地坊間，大展其姿。

（一九九四‧二）

173

伍

畫・書法

是非真假

從西雅圖到達香港，正逢元月十八、九兩日，佳士得一年一度的陶瓷及字畫拍賣，同時香港拍賣行也推出首次字畫拍賣。香港拍賣行於去年方始舉辦藝術品拍賣部，雖不能說是一鳴驚人，但也搖搖直上，理想成績指日可待。大凡藝術品的價格靠人為因素，拍賣方面具備優越的歷史背景，比較使人信賴，才敢放心

動手。也許你認為，收藏人士久經沙場，十之八九，都已訓練出膽識來，看物購物，管他什麼背景？話雖有理，但是除了買家需求，還要有賣家供應才成。一個拍賣機構，不可能自己製造藝術品，必須向多方面收貨，而本身必須值得信賴，別人才肯將寶物交出。

這些年來，常在國內國外遇見人問我，把東西送去拍

齊良芷　蝦

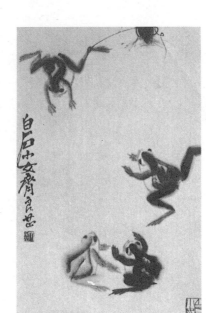

齊良芷　青蛙

賣可靠嗎？會不會遺失？會不會調包？會不會損壞？不少人急欲一試，卻又憂心忡忡，如同想將稚齡兒女送進幼稚園去，又怕老師照顧不到，怕小朋友打架，怕傳染疾病，甚至怕交通事故等等。雖然我和諸拍賣公司並無淵源，不用代他們作宣傳，但實話實說乃我個人的性格和態度，這個世界到處都是騙局，不過若想創出一番事業，建立信譽還來不及，怎會蓄意逆道而行？既然苦心舉辦拍賣，就得負責，安全，保險，自然面面俱到。香港拍賣公司在去年十一月廿七日首次拍賣陶瓷，和元月廿日拍賣字畫，我都曾參加，只因這家公司人員謙和有禮，辦事認真虛心，便覺應該給予支持掌聲。人類原本就有排斥他人的習性，尤其名利當前，更原形畢露，國人一向慣於抽人後腿，固然「牆倒眾人推」，但牆砌時也衆人推，不過被推者有福了，因爲壓力必會產生張力。所以，朋友，你若存心打擊誰，只要他是個人物，你不但打擊不了，反而促使他向上，我就聽見過一位在事業上遭受排擠的人說：「打多深，冒多高。」一點也不假。最好你省點力氣和心機，去努力自身吧！

中外雜處的香港，就因爲文物市場興旺，大家都想開闢源流，香港拍賣公司既爲當地人士創辦，豈有冷落和破壞的道理？而且推出物件尙夠水準，其次，估價合理甚至偏低。也許你認爲我不公平，臺灣也有公開拍賣，爲什麼未見你正面說什麼，問題在如果也能把握住以上兩個條件，物件正確和估價低廉，自然有

口皆碑，千萬不要弄到有口皆悲的局面才好。

在香港的幾場拍賣，集合諸多愛好人士。字畫拍賣中間，有不少幅齊白石氏的作品，當時便有人談論，去年十一月有處字畫拍賣中，那幅齊白石的送學圖，估價二十五至三十萬港幣，以六十萬拍出，是幅假畫，由臺北的某某畫家冒仿，傳說消息到達臺北，那位畫家得知自己的仿製品創下高價，還舉辦了慶功宴大加祝賀，以示自己的功力。但不知此事真假。雖然字畫拍賣前的展示期間，我也曾目睹原件，卻因無心問津，也就草草一覽，未作細究。不料鬧出冒仿問題，而且鬧得相當激烈。回臺北後，還讀到各報詳加報導，並且把送學圖製版刊登出來，認定是幅假畫。

在紐約遇見一位經營近代國畫的洋商家，經手不少作品，惟獨齊白石例外，他說齊白石的畫最難鑑定，看畫不易分辨眞假，只有看書法。而有的書法，又不百分之百開門，因此索性放棄齊畫，免得出錯。

這樣批評齊畫的，豈止一人？齊氏一生作畫的數量太多，冒仿也太多，畫壇知名人士便常這樣說，看齊畫要以齊字爲準。雖然如此，一個人一生的作品不但經常改變，而且字體也會改變，時間過久，連自己也認不出自己的字來。以我爲例，有時我對自己的字體感到陌生，甚至有一二字寫得太潦草，竟然再三辨認也認不出來何字何義。

天下無難事，只要你肯認眞去做，總會達到目的。連假鈔票都可以仿得亂眞（說不定你我都用過假鈔票

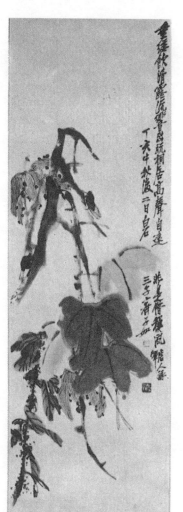

齊良焜　秋葉鳴蟬

，只是過手時未加注意罷了），何況字畫，自古陶瓷和字畫多冒仿，陶瓷受限於科技，比較字畫困難，而字畫，凡讀書人，都通琴棋詩畫，只要稍下功夫，仿字畫應該很簡單。再說畫家的子弟門生原已承襲其風格，倘若蓄意冒仿，自然更易如反掌。

像白石老人的子女，良焜，良遲，良巳、良芷等人，均擅繪畫，衣缽相傳，一如乃父。傅抱石氏的子女也如此。不過相信畫家的子女都自尊自重，愛護其父的藝術生命，斷不會見利忘義，冒仿偽造才是。

藝術貴在創新，沒有畫家不立志脫巢臼而超越和突破。冒仿，除了戲筆之外，多半爲稻粱謀，有的畫家最初無人賞識，窮得幾乎開不了伙，不得已才畫假畫

糊口。我認識一個畫家，若干年前曾仿古畫，拿到畫店換取數百元，畫店再把畫作舊，蓋上各種仿製印章，然後待價而沽，由數千元、數萬元、數十萬元不等。畫家爲了生活，只有繼續供應這類假畫，明知自己參與騙局，卻也無可奈何，況且買主多半很富裕，人有錢，上點當，吃點虧，也不算什麼。一般人好像對富有者都有這種想法。記得有一次，拍賣中一幅大家都視爲疑問的名畫，由某君爲一個有錢朋友購得，當時我頗不解，問某君，這幅畫既有疑問，你爲什麼還代他高價買下？某君淡淡應道，管他呢！反正他有錢，多用點又不在乎。我暗暗驚奇某君不負責任的態度，但是想想，他也有他一套不成邏輯的邏輯。時代變

遷，昔日，被稱爲剝削窮人的社會，現在，則剝削富人，沒有什麼不當。

重新取出拍賣目錄，細觀送學圖一畫。有人說齊白石從不把人物和風景放在一起，不過最近在香港舉辦的「齊白石作品展」一百幅開門見山的字畫內，也有人物和風景組合。若以文字論，送學圖假到竟敢洋洋灑灑寫出數行，一題再題，也很夠膽，豈不是甘願伸頭給人砍？再看此畫，相當老練，並非一般仿製蝦蟹蟲鳥之手可比，且看上端的道路及那座小橋，都甚有韻味，樹木較差，但在齊氏其他作品中也有亂枝枯椏等敗筆。

也許你要問我，你看此畫眞了？答，並無決定權，

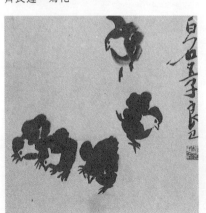

齊良遲　菊花

只是就畫論畫而已，資格離裁奪尙遠（壞就壞在一般無投票資格者，也到處說眞道假）。你若問我是否喜愛此畫？答否，因爲我曾看過幾幅送學圖，老頭手撫抹淚孩童，幾乎完全相同。藝術忌重覆，這種畫形同版畫而已。市場價格使之成爲目標，倘若售價並非如此高昂，也許不會因鋒芒太露而引起風波。

前此不久，蘇富比的張洪氏曾經爲此畫答辯，眞眞假假各執一詞，不得結論。看情形最好找畫家本人辨識，可惜畫家已辭世多年。即使至今還活在人間，也不一定能從他本人得到明確答案，像齊白石這樣豐產畫家，數量多於過江之鯽，不可能幅幅記得住，認得清。如果畫家本人也否定，那才是永不得超生。最近

齊良已　雛雞

齊白石　螳螂葡萄圖

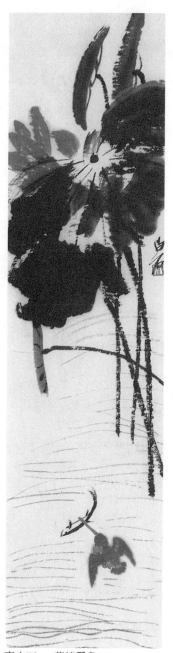

齊白石　荷塘翠鳥

，林風眠氏就在字畫拍賣展示期間否定了兩幅在外人看來並無差錯的作品，但既經他否定，便被打入冷宮。傳說某畫家經常否認自己早年的作品，那些作品實在烏烏糟糟，否認了反倒有助目前的聲望，因此一概說「假」。聽之莞爾。

市上假畫實在多得可怕，但這並不表示沒有真畫，只是購買時更要小心留意。並非高價格必定真，但勿貪圖便宜也很重要，應該價值數倍的字畫，如果你便宜得來，那很可能是個陷阱。

字畫，真假的爭論原來就多，是是非非，今後還會爭論下去。

也許爭論就是欣賞的一部分，且在這裡打油一番：

真真假假真真假假

是是非非是是非

（一九八八‧三）

老舍和齊白石

老舍（舒慶春）和齊白石（齊璜），一個文學家，一個畫家，原來扯不到一起。老舍的代表作「駱駝祥子」、「四世同堂」等，以小人物的悲歡故事及北平口語取勝，有人批評他的文字太貧（囉嗦之意），人讚譽他的文字親切，見仁見智，姑且不表。齊白石的字畫撲拙簡鍊（卻也擅長工筆），產量豐富，流傳的一萬餘幅，乃海內外愛好收藏者競攬對象；只因齊畫贋品太多，除非百分之百開門，否則令人望而卻步。藝術家最好忠於自己的藝術責任，勿論政治，否則超然格調便隨之降低。生於一八八九年的老舍，在大陸易色之初，曾經寫過「龍鬚溝」，歌功頌德，被該當局譽爲「人民藝術家」，後曾身爲文聯主席，不料一九六六年文化大革命，被紅衛兵撳到國子監街文廟，欺凌罰跪。當時滿懷冤屈，滿心不服，即向公安單位投訴，而該單位以「稻草人救火—自身難保」的處境不予受理。又過一日，老舍投太平湖自盡，「人民藝術家」落此下場，慘哉！不知他投湖時是否懊悔寫過「龍鬚溝」？

比起老舍，齊白石幸運多了！也許他生不逢所，卻死當其時。在湖南家鄉的童年，生活清苦，初習木工，以後落戶京師。日本佔領時期，封筆拒畫，可謂氣節高昂。中共當權之初，卻也畫過和平鴿，顯示擁護姿態。幸而彼生也早（一八六三）謝世於一九五七年，免去六年的浩劫，否則定是被鬥的大熱門。傳齊氏死後嚴遭江青批判，但已不再關他個人痛癢，他的家族也未倖免，到現在齊氏故居還有其後人爲當年被強行運走的一百餘幅字畫，書寫「還我手澤⋯」的抗議書。

我之所以提出老舍，因「老舍大碗茶館」引起。早先已在台北的報紙上讀過有關大陸一些報導，對大碗茶因老舍而感興趣，茶館冠之以老舍，總和文人雅事有關。來到北京和家人團聚，把老舍大碗茶館列爲遊覽事項之一。最初我問家人，大碗茶有多大，家人甚覺可笑，用手比劃一下，總有七八寸。再問什麼碗，笑曰藍花碗。心想每個人捧個藍花大茶碗喝茶，完全是北方農村風味，也是一種特色。去「大碗茶」以前

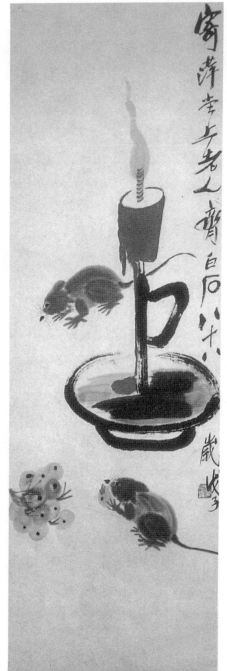

齊白石　鼠燭圖　紙本綾裱　101.6×34cm
北京故宮藏

，常誤稱爲「大茶碗」，引人發笑。離鄉已久，一切都不合時宜，不論思想和習慣，全有距離。

大碗茶在正陽門西的大柵欄（京片子讀音，柵乃木栅的栅，而欄卻是第四聲，音「爛兒」），那一帶乃老北京繁榮之地，車輛不可通行，街道狹窄，擠擠碰碰，百貨舊勸業場，老店同仁堂等都集中在此，樓房庭深的綢緞莊瑞蚨祥，曾經爲多少北國兒女添置顏色，諸多名店早已交給公營，字號仍在，卻破落失修，由種種跡象可見，四十年，足以老了北京。

正陽門，即前門，前門之馳譽，部份歸功於早年「前門煙」上的標誌。過去連沒有到過京城來的，也認識前門，一九四八年深秋，曾在北平住過兩個月，經

常路過前門，當時局勢緊張，自己又少不更事，充滿幻想，無暇憑吊古蹟，回顧歷史。而今天，心情不同，何況寫作職業訓練下，不由得注意環境形態和人物動態。大碗茶旁鄰肯德基炸雞店，據說是全世界最高營業額的分店。這兩年物價猛漲，已經不是「幹不幹，三十三」了，普通月薪已由三十三上跳二三級，吃頓美式炸雞，約六七元，仍算是豪華享受。大碗茶，走上藝品店及皮草店的三樓，衝著樓梯即是老舍戴眼鏡的胸像，面型長方，略胖，立座上乃曹禺題字「人民藝術家老舍」。對藝術家加冠任何頭銜，都顯得多餘，加冠以人民藝術家，更可悲，活生生被人民（紅衛兵）逼到絕路，冠冕泡湯，太平湖可眞不太平，如

今已填平成爲建地。

進入收門票的大廳內，才發覺大碗茶和老舍並不相干，只因老舍寫過「茶館」轟動一時，才使用這位人民藝術家大名作號召而已。春節期間，北京嚴寒，白天純吃茶，晚間有演藝節目，七時至九時，交通工具缺乏，沒有什麼夜生活，夜間街道一片冷清，街燈昏暗不明，在此不表。大碗茶廳內硬木八仙桌，硬木椅発，寬大舒適，青花大碗只在台旁擺出三兩個，作恆古標誌，顧客使用的全是細磁蓋碗，女服務生身穿織錦紅旗袍，端來四色果碟、瓜子、花生、蜜餞等。滿牆對聯、字畫，但能入目者不多。既有老舍二字，總是騷人墨客品茗閒聊的聚處，至少帶點文化氣息；而

齊白石　水牛圖軸　紙本綾裱　42×31cm
湖南博物館藏

在座皆一般婦孺，以及國外觀光客，連當年四川茶館的風味也沒有。台下喝茶嗑瓜子，台上連連表演，表演節目倒是精選，有絕活含燈大鼓（口含支架，架三支燃燭，唱時燃燭不為所動）梅花大鼓，三絃說學逗唱，河南墜子，相聲等。大陸在數十年間，屢屢否定歷史文化，自相殘害，卻仍保留住民間藝術，像馬增慧，孫書筠，魏喜奎諸氏，都技藝卓越，絃音歌韻中，並不覺時光流過，此時已非彼時。時光改變環境，環境改變身份，我已由「大陸人」改為「台胞」，由聚而散，由散而聚，其中有多少悲歡離合、不堪回首！

北京的春節藝術活動之一，榮寶齋的齊百石畫展，

齊白石設色虎圖　紙本綾裱
68.2×33.8cm　北京故宮藏

齊白石　梅花　紙本綾裱
33×136cm　北京畫院藏

為時一週，為藝術愛好者帶來一份熱鬧。前此，我曾一訪跨車胡同的齊氏居所，通稱胡同的巷子，房舍都給人古老陳舊、且因亂加違章建築而七零八碎的破敗感；外牆嵌有「齊白石故居」之寓所也不例外，四合大院被中間蓋的小屋弄得不成形象，幾乎無法想出老人在此養魚蟹、飼雛雞，看草蟲的悠哉生活。文化大革命時，門口一對石獅子也跟著遭到破壞而殘缺不全。當時被抄走的齊氏字畫一百餘幅不知下落，到現在其子嗣喊冤，卻仍是懸案。

榮寶齋展出近二百幅齊白石字畫，均係非賣品。位於琉璃廠的榮寶齋二樓廠地不寬，僅僅三五人觀立，北京，便覺擠成一團，天寒地凍季節，門窗密不透風，室內人氣濁濁，連桌上盛開的水仙花也垂萎失色。北方又多大聲公，言語響亮，此處看

畫，彼處講解。除高談闊論者，也有人專心一意，默默邊觀賞邊作筆錄，態度嚴肅，誠認真研究也。

人手眾多的公營機構展出齊畫，當應計劃週詳，但未印目錄，亦未見簡單文字介紹。齊氏作品被視為國家文物級非賣品，竟不加現代化推廣，憾事。大陸印刷昂貴，紙張又缺乏，但是以藝術為重的公家機關，不僅不應以節省和謀利為目的，而且應增加預算和經費。藝術乃陶冶人性最有效的工具，重視藝術的國家必然興盛，否則不堪設想。所幸居住在海外的人沒有經歷過破四舊，文化大革命，打倒孔家店，不知嚴重的後遺症。大陸若要從破壞成廢墟的文化環境中重建層樓，且得一步步，持之以恆，慢慢恢復吧！

（一九八九·三）

畫裡乾坤

幼年沉默且木訥，惟一受家人器重的是歌喉和繪畫。兄長良夫喜愛藝術，那時從開封上京趕考，進入藝專畢業後，又進入昆明西南聯大文學系苦讀。我則隨父母由四川而西安。在西安住的兩年，是人生最美好期，也是最叛逆期，我將該讀書的時間都用在不滿現狀和做夢上了。那種尷尬年齡，像蠶蛹皮般自我矛盾苦惱，也像雛雞掙破蛋殼般迷茫而新奇，有一飛沖天的英猛，卻沒有長出飛翔的翅膀。女同學們搶看徐訏的「神經病患者的悲歌」和「荒謬的英法海峽」，十幾歲的「悲歌」比幾十歲還要多，當時認為正常的心態，如今回想起來可真「荒謬」，片段我已在「遙望長安」一文提及，昔日的西安，荒涼中也有熱鬧氣氛，流行話劇公演，還有「華夏合唱團」，也有畫展之類的藝術活動。我只看過沈逸千畫馬展，看沈畫時，我已將興趣由繪畫集中到歌唱「彌賽亞」和其他世界名曲上。沈逸千氏專門畫馬，名氣響亮，而時至今日，只聽見徐悲鴻的馬，而沈馬消影匿跡。藝壇短跑健將，轉眼便化作雲煙，人生豈不也如此。記得沈氏畫展，捧場者眾，滿場「訂」購紅條，有幾幅還釘上幾個紅條，某某先生訂，某某先生再訂，再訂……，聽人說這幅畫喜愛的人多，因而一訂再訂，畫家事後多畫幾幅就是。

畫家開畫展，除非是銷售力強的成名畫家，否則需要別人捧場贊助。過去，公家機關，商業行號，買進不少作品，倘若只是人情之舉，作品便堆入庫房，不見天日。首腦人物如果喜愛藝術，或者附庸風雅，購得的作品便有幸成為壁飾。台港經濟成長迅速，有人商而優則藏，收購不少名瓷名畫，有人運輸界、企業界、建築界、金融界都不乏投資者，藝術品既可欣賞，又是財產，比擁有鈔票更令人羨慕，何樂不為？

一訂，再訂，是昔往的國畫展覽現象，畫家有畫稿，可以重複，一畫便畫多幅，而今天的畫家已不能為，不屑為。因為這是藝術的大忌。藝術貴在創造，創新，不是重複，不是翻版，即使自己也不能「拷貝」自己的作品，拷貝自己的作品和複製品的感覺不相上下。

初學繪畫，如同嬰兒試步，要有扶持。也像演說生手，當眾表現，要背底稿。漸漸訓練出站立起來的能力，必須拋開一切窠臼，扶持即障礙。畫家一開始，多在素描下功夫，多一份努力，多一份肯定。藝術從業者（不論那一種藝術），都像苦修僧一樣，吃盡千錘百煉之苦，方能顯出道行。

最近在國外，先後遇見兩位名不見經傳的水墨畫家，都曾跟從過名師指導，也許限於天資，也許火候不夠，不但有畫稿，而且先用筆輕勾輪廓。陪同前往的友人有意代我索畫，卻被我支吾婉謝了。以前說過洋人常把認為多餘之物謂之「NO PLACE FOR IT」，實無處容納也。五〇年代，來到台灣，初習寫作時，和「意難忘」作者張漱菡經常來往，漱菡居住台中，

李可染　暮韻圖

李可染　暮韻圖

由陳老定山處結識不少畫家，畫家都樂於以作品相贈。漱菡曾建議我向諸家索畫，而我從未動過此念。自識力鑑別真假，亦無物力收藏喜愛之作，只是人云亦云或棄權投票罷了。近幾年，風水輪流到字畫上，也不由得加緊跟進。

一九七二年開始研究文物，有時就便觀賞字畫，既無將風水用科學解釋，並非行不通，中國字畫所以轉為熱門，深受洋畫市場影響，一個畢卡索，一個梵谷，創下八位數字美元成交紀錄，自然還有其他歐美畫家的作品，售價出奇高昂。相較之下，中國字畫低廉到不合道理地步，才因而逐漸抬頭，行情看漲。儘管如此，大家仍然發牢騷，國畫和西畫的價格，不成比例，大家究竟為什麼？

李可染　暮韻圖

基本原因，國人對藝術不夠尊重，僅靠少數人倡導，起不了大作用。而且國人節儉成性，缺乏對藝術品一擲億萬金的大手筆。還有一項必須承認的事實，國人對自己的藝術認知，尚須洋人帶領。

洋人對中國字畫，並非不尊重或吝嗇付出，而問題出在鑑定的困擾，也就是說真假難辨。古代字畫不易，還有道理，但近代字畫也有太多仿冒，技術高過偽鈔對真鈔。也許有人會說；去找畫家本人鑑定呀！近者已矣，不在世的畫家，無法對證，且論仍然健在的畫家，熬到崇拜者衆的地位，幾乎都已到達高齡，漫長的藝術道路坎坷而艱辛，人腦畢竟不是電腦（不過電腦若遇故障，比人腦還嚴重），對自己曾經完成的千張萬幅作品，能夠完全記得一清二楚，談何簡單？

再加上仿冒，更是多如牛毛。作品早已屬於別人（友人或者陌生人），一時之間，寧可信其真，不願信其真。何況天下事，一涉及金錢，便因利害衝突而複雜起來，藝術原是純情天地，就因為市場高下，情緒不能不受影響，何況藝術家也要吃飯。只吃飯倒也容易，而現代藝術家和一般世俗之人同樣需要提升生活品質，年邁的一輩除提升生活品質，更遵行新孝子論（孝順子孫），志在為下一代謀福利，哪有蓄意和銀子對抗的？因此畫壇是非多，有的畫家鄭重聲明流散在外的作品多假，有的畫家說市場推出作品全假。連畫家本人都否認，收藏之作豈不成為廢紙，令人心灰意冷？

像作家最初投稿屢遭碰壁退回一樣，畫家最初開畫

李可染　暮韻圖

展也大有知音難尋之感。畫家一旦熬過漫漫長夜（但有多少畫家永遠陷在黑夜中不見黎明），自己的作品造成轟動景象，很難拒絕名利。雖然早已有「人們的眼睛是雪亮的」一語，但是人們也時時「盲從」。「你有，我也得有」乃群眾心理，名家作品行情直線上升，真假更成為矚目的問題。而觀畫者都有投票權，都有自由說真道假，問題也就越來越嚴重。

氣氛，構圖，運筆，墨色，簽名，印章等都是分辨字畫真假的重點。不過這並不是說懂得以上諸點便一目瞭然，萬無一失，某些「似是而非」和「似非而是」之作，把人弄得心神難安，無所適從，今天贊同，明天又可能否決掉。

藝術，意在創造，畫家本身應戒之雙胞案、多胞案，減少衆人的困惑。舉例：像馳名遐邇的李可染氏，以畫牛聞世，以山水稱著，其〈暮韻圖〉一畫據說有不少幅，且就近檢出各有出處的五幅〈暮韻圖〉在此展示之。暮色降臨，樹蔭濃重，一牛安然而臥，牧童悠悠依枝幹而吹笛，斗笠和上衣排在叉椏間，雙履橫飛，一幅多麼逍遙且富有詩意的構圖。觀之相同，同中有異，顯然並非全真，但也非全假，畫家重複同一題材，自然非李老一人，相信李老力求創新和突破的近年作品，絕不可能再自行「拷貝」。至於這五幅暮韻圖，真真假假，韻與不韻，且測試一番閣下眼力的高低吧！

話到此處，仍然要奉勸喜愛字畫的朋友，請別為求得真跡而自豪，對整個人生來說，自己畢竟是暫時的保管者。但也別為誤將仿製之作弄到手裡而懊惱，至少你已從真假的過程中，更進一步認識人生這一課，豈不算是意外收穫？

（一九八九·四）

李可染　暮韻圖

人在有形無形中，總會有崇拜的對象。尤其少年成長時期，更容易模仿誰，以誰作爲榜樣。一次和女醫生朋友聊天，她說男性的童年多半以父親作學習楷模，缺少父愛或是父親所作所爲會影響一生。這話自有

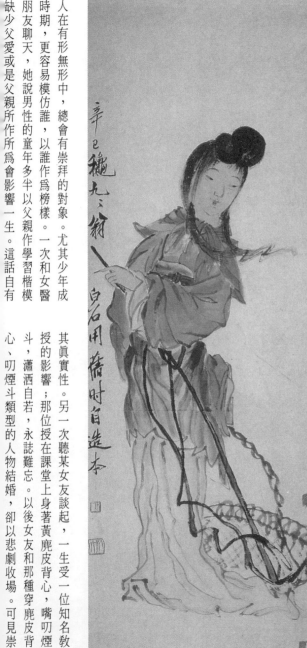

其眞實性。另一次聽某女友談起，一生受一位知名教授的影響；那位授在課堂上身著黃麂皮背心，嘴叨煙斗，瀟灑自若，永誌難忘。以後女友和那種穿麂皮背心、叨煙斗類型的人物結婚，卻以悲劇收場。可見崇

齊白石　黛玉葬花
93×33.5cm
北京瀚海拍賣

拜不可僅憑浮面表層的認知。

中學生，蛻變階段，最容易有崇拜的對象，譬如我的女校同學中，因崇拜冰心，以後還慕不慕就不得而知了。這種只是偶像崇拜，相距遙遠，影響不大，而足能直接影響的，多半是最直接的人物。

以我個人，自幼便無形崇拜比我年長許多的大姐。今年二月間回「北京」和家人團聚，見到當年在開封的緊鄰趙氏兄長，歲月突然倒退數十年，和大姐年紀相仿的趙兄一如昔日頑童，指著大姐用開封話說：「那時候誰敢正眼看恁呀！恁頭上有個光圈。」此話生生動動繪出大姐的高高在上。自然大姐可以睥睨一切，因為她具備各種外在內在的條件。那時父親守舊而嚴屬，在家中，無人敢吭聲，只有大姐挺身抗命，一為反對女大當嫁，二為爭取求學機會。而我懵懂無知，不解人事，只覺得大姐很大很大（還未知偉大二字），言行舉止都深深印在心底。大姐的少女時代，常帶我出入，大手牽小手，那雙十指修長的玉手白晰而纖麗，指甲圓圓鼓鼓的，形狀十分美好。原來指甲也各有不同，有人的指甲扁扁短短，甚至凹進肉裡。我暗暗羨慕大姐的手型，並且發愁自己何時才能長大。等我長大時，我也有一雙修長的手，卻並非玉手，而是一雙工作的手。並且我已逐漸瞭解人生就是責任的累積，盡責任就必須工作。手，不是裝飾物，而是頭腦的部屬。因此，我還寫過一篇《手》的小說，以所見所感，描繪一個具有一雙美手的少婦，整天什麼也不做，就為了愛惜那雙美手。那篇早年的作品，細節已不復記憶，也不知為何未曾收入出版的文集內，且忘記在何處發表過，自己也未存底，跟隨著歲月，散失得無踪跡。

手，能將實用和美觀併列在一起更好，否則實用重於美觀，如同健康重於財富一樣。正因為手重要，人的行為常以手作代表，如過手、經手、到手、下手，接手，幫手，對手，打手，台語更有牽手（夫婦）。又如手工，手藝，手法，手段，手術等等。手既能行善，也更能作惡，故常有「罪惡之手」說法。就因為手的經歷太多，才留下種種紋路，看一個人的手，其命運便思過半矣。

古今中外都有論手相術，此乃一門學問，像其他相術一樣，是一種積經驗的統計，也有科學部份，並非全然迷信。不過所有的相術都只能作參考，不能作依賴根據。論過去的生命留痕，十拿九穩，但若論未來，則不可靠了，所謂「相隨心變」，思想掌握行為，說來說去，多做好事，心安理得總不會錯。

手的功用十分浩大。聖經上，耶穌為人醫病，不用藥物，而用按手，像馬太福音二十一章三十四節「耶穌就動了慈心，把他們的眼睛一摸，他們立刻看見」。聖經自然還有很多醫病的例證，不一一例舉。西洋古油畫，常以聖經作題材。

來自印度而興盛在唐代的佛教，手姿的名稱和意義

傅抱石　九張機圖冊頁之一　26.5×32cm　設色紙本

繁多，宗教乃思想境界，在繪畫和雕塑上，聖者的手有異於勞動者的手，都十指纖細，甚為美觀。

中國藝術作品中的人物，展示的雙手頗有動感，像五代顧閎中氏的夜宴圖，群女吹奏樂器，大顯身手，手姿生動，可見畫手之重要，不亞於畫五官。古人穿著長袖，可將雙手藏於袖內，尤其漢唐時代的陶俑，供手和抄手居多，露出手來的少之又少，除了樂者、騎者等，不得不露手。露手，談何容易，到現在還流行「露一手」「露二手」，表示特有技能。

對日抗戰時，在重慶沙坪壩唸初一，和陳之佛氏之女雅範同班，每學期都要填保證人表格。班上幾個同學都就近托雅範找陳氏作保，陳氏身材不高，留長鬚，貌嚴肅，都不敢和他交談，只知道他任教中央大學，是位畫花鳥的畫家，尚不知徐悲鴻氏也在中央大學任教。那時學生規定住校，週末才可以回家。父母居住較遠的東溫泉，因此週末我便回到歌樂山大姐家，大姐已與現在成為名史學家何茲全教授成婚，抗戰期間生活艱苦，大姐的手從纖秀的玉手變成工作的手。

傅抱石　撫琴圖　88×59cm　設色紙本

顧閎中　夜宴圖卷一部分

次年，父親調職西安，大姐家也遷居到金剛坡、鄉野風光，山巒起伏。暑假，我這小毛頭也不顧成績單上要補考的紅字，每天往返歌樂山公立圖書館借閱小說，對人事仍然毫不知情，更不知道金剛坡正孕育著一位日後聲名大噪的畫家傅抱石。

傅抱石氏的作品，常題有金剛坡數字，以大自然為師，啟發了非凡創意，大畫山水，畫風也突破前人，除去傅氏山水中的人物仍然是結髻寬袖的古代高士，和時代脫節。張大千氏的山水，早年也總加一兩個自畫像式的人物；晚年的山水，則除去人物，反而更顯出氣勢超絕。人物在山水中，有時會變成俗物，人物與大自然較量，確實是俗物。還是以「雲深不知處」來掩藏人跡，來得清幽脫塵。

傅氏的人物，多不見其手，像常作畫題的湘夫人，像唐人詩意冊頁，不畫手、省事得多。傅氏即使畫手，也僅隨意一勾而已。唐代人物固然穿著寬式或窄式長袖，但那是一種流行，如同今天的服裝流行一樣，並非阿拉伯女性面罩般的硬性規定，必須掩飾什麼，且唐人開放，手和面目大有綠葉紅花之效，迥然有異於傅抱石氏之不畫手。最近以高價拍出的九張機圖冊頁，共仕女紡織十一幅，按其詩意，人比黃花瘦，而該女塗紅抹暈，面豐頰艷，尤其人在織機前，其手卻若隱若現，寬大衣袖飄飄然，豈不妨礙工作，似乎不夠寫實。藝術儘管可以渲染和誇張，但總要建立在合

情合理上，這是受人推崇的基本條件之一。常觀傅氏的人物，或不畫手，或大寫意，或草草了事，只能說是他的一種特色吧！相反的，偶見傅氏的人物細緻，手也工整，倒有人引疑，背後悄悄議論：「這畫不眞，有問題！」也眞無可奈何。

四十年兩岸隔離，再和大姐相聚，其纖手已由工作的手變成勞動的手，尤其被關在牛棚幾年（文化大革命之詞，牛棚即被勞動改造），做盡挑土燒磚等苦工。二月間返鄉過舊年，大姐還在院內手挖地窖，儲藏白菜呢！一雙歷盡滄桑的手，什麼都能做，粗細全來。大姐寫罷歷史書籍「唐太宗」，又在進行「朱元璋

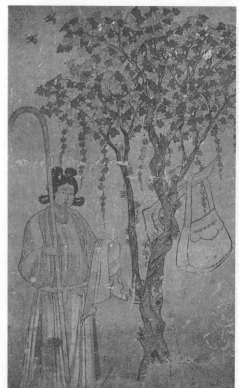

唐　敦煌壁畫　十七窟供養人圖

」了。

自幼大姐很大的感覺存在至今，儘管她早已髮蒼齒搖，但是在我的心目中仍然是個頂天立地的人物。大姐曾贈我一幅墨竹，孤竹一枝，疏朗題字「學書學畫兩無成」。昔日的高高在上，已化爲謙和容讓。

最近，收到大姐一張笑吟吟的照片，背後是一幅墨竹新作，上題「宜煙宜水又宜風，一枝寒竹窗外生」。觀其命運，又何嘗不是劫後餘生之幸，再看那雙骨凸多皺的手，反倒勝過荳蔲年華的玉手。

念自己生平造成不少錯誤，惟有崇拜大姐一節，卻始終很正確。

（一九八九·五）

192

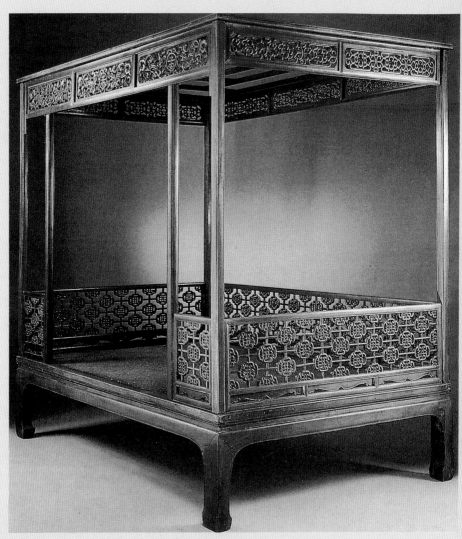

黃花梨木帳床　十七世紀　高217.2cm

黃地綠彩娃娃碗　清雍正　徑14.9cm

鬥彩嬰戲圖盃　明嘉靖

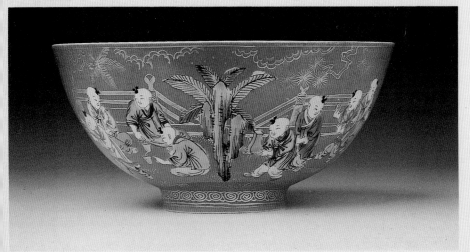

珊瑚紅地五彩娃娃碗　清嘉慶　徑21cm

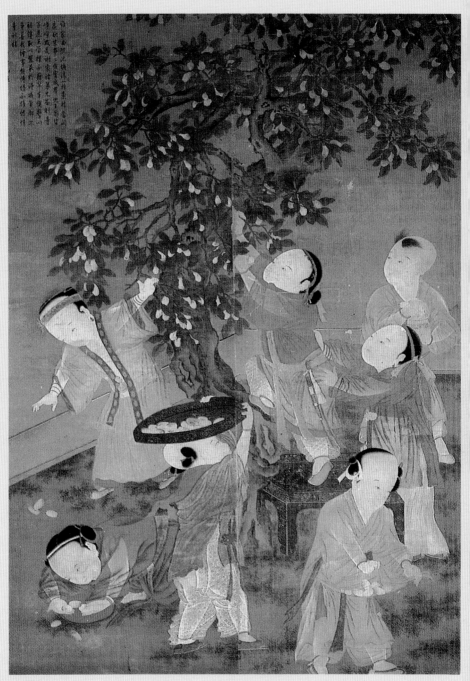

摘棗圖　宋代

195

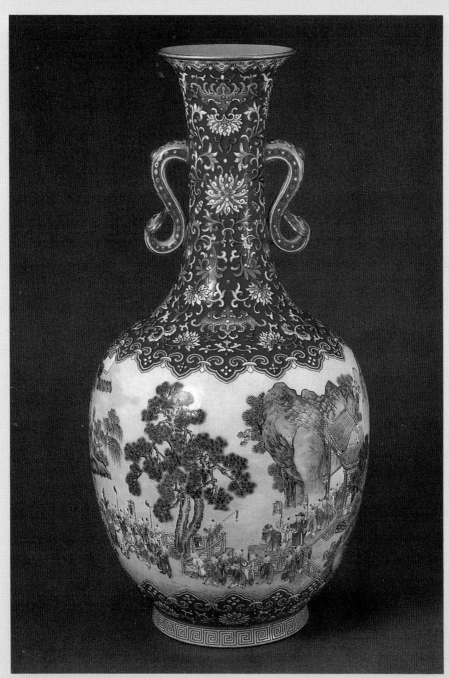

粉彩嬰戲圖瓶　乾隆窯　高41.4

孩童和牛雕刻端硯　清代　長25cm

石雕小犬　唐代　長5cm

197

蟹荷圖犀角杯　清代　寬15.3cm　（左上圖）

蒼松圖犀角杯　清代　寬16.5cm　（左下圖）

鏤雕木蘭圖犀角杯　清代　高26.5cm　（右圖）

「君幸食」漆盤　西漢　徑18.5cm

花卉雕漆大盤　十四世紀　徑32.3cm
蘇富比拍賣

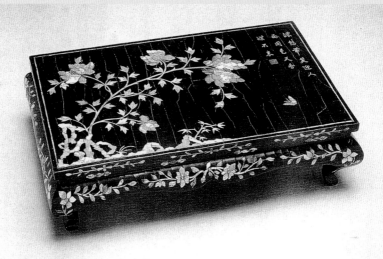

嵌螺鈿漆几　明萬曆　長61cm　香港佳士得拍賣

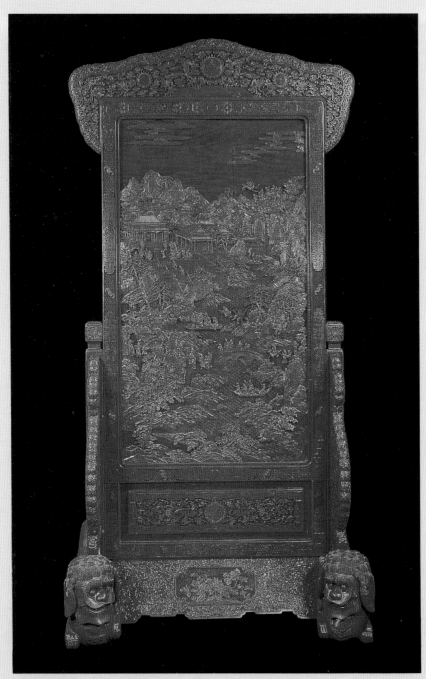

朱砂雕漆屏風　清代　208×192cm

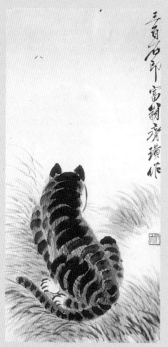

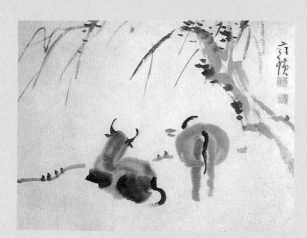

齊白石設色虎圖　紙本綾裱
68.2×33.8cm　北京故宮藏

齊白石　鼠燭圖
紙本綾裱
101.6×34cm
北京故宮藏

齊白石　水牛圖軸　紙本綾裱　42×31cm　湖南博物館藏

齊白石　梅花　紙本綾裱
33×136cm　北京畫院藏

丁衍庸油畫　少婦　61×45.8cm
香港佳士得拍賣

李石樵油畫　窗景靜物　74.3×77.5cm　台北蘇富比拍賣

張大千　潑彩山水　水墨

溥心畬　秋日泛舟　水墨　128×57.5cm

溥心畬　嬰戲圖　水墨（左圖）

由香港遠眺九龍半島　十九世紀　油畫　36.3×54.5cm

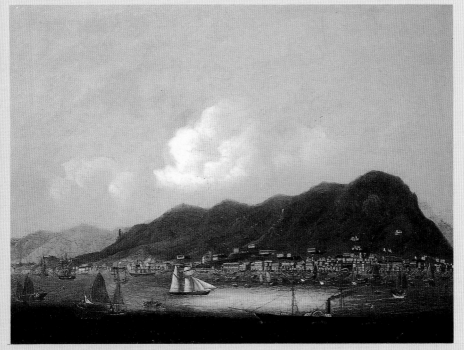

香港景色　十九世紀油畫　45×59cm

粉彩花蝶蒜頭瓶　清乾隆　高17cm

205

吳冠中　松魂　70×135cm　台北標竿拍賣

張大千　秋江泛棹圖　69×134.4cm　香港佳士得拍賣

傅抱石山腰樓觀　78×57cm　鴻禧美術館藏

胭脂紅粉彩花蟲紋盤　清雍正　徑20.8cm

習字・賞書法

宋人春江閒眺圖　紐約佳士得拍賣

引用「文如其人」到「字如其人」也未嘗不可，通常會有人說某人寫一手好字，也是一項很高的讚譽。

不過目前社會已用不著寫一手好字作爲讚譽準則，越來越難見到人寫字，「情書」也是個遙遠的名詞，在資訊時代，打打電話就行，誰還花時間寫信？商業社會什麼都用機器代替，文件、信件一律打字，頂多簽個名而已；由簽名也看不出字體優劣。過去常見洋人寫的英文難看，因爲都用慣打字機，今天的國人竟也如此，有的大學畢業，字如小學生一樣拙劣，實令人不解。當然，字也和其他一樣，要有天才，但是至少規規矩矩、端端正正並不困難，總比歪歪扭扭、亂伸胳膊腿，自以爲帥氣，卻滿是幼稚。

國人一向考究寫字，稱之書法，是一門高深學問，其重要一如人的儀表。舊式家庭教育，孩童第一項就是練字；使用筆、墨是我國文化傳統，先從格子描字，再對字帖習字，要一段很長過程。我讀小學時，「習字」還是專門課程，中學也不例外；那時可不像今

209

灌木寨氣集蓁莽墨色深沉
羸歲暮憔憔推心射干
散蹻章曉悅向古今憐竹尖
黃鐘大雅每工音為子的大
中為我調吟琴仰僂草木
閒坐遲迴浴況

蘧墨唐寅詩并畫

天這麼方便，連毛筆都已自帶墨水，隨寫隨有。而我作小學生時，還得帶銅墨盒，銅墨盒大小不一，有方、有長方、有橢圓形，上面刻的有景物字畫等；如果放在今天，必會感到稀奇可愛，但當年我卻不懂欣賞這些，只覺重重的銅墨提來提去麻煩不過；有的同學的墨盒用織物套起來，小手提著很平衡。而我沒有絨套，放在書包裡，一不小心就染污書籍和書包，把寫字的樂趣也減低了。

雖然今天我也擁有一方古董端硯，但當年習字卻從不曾使用過硯台。銅墨盒裡放的有絲綿，用瓶裝的墨汁倒入的是「一得閣」老牌墨汁。有的同學所用的毛筆，不論大小楷，什麼雞狼毫，七紫三羊毫等，用畢都沖洗得潔淨如新，而我的毛筆總聽其自然，下次再用時已乾硬一團，先用水泡，只泡開一半，就書寫起

明　唐寅　灌木修篁圖軸　紐約佳士得拍賣

來。我的字不壞，常常貼在成績欄中，但從未被列為比賽選手，我的繪畫和聲樂倒參加過比賽，並獲首名，只是因環境影響沒有繼續發展。若不持之以恆，一切天才都會歸於零，俱往矣！這就是為什麼英雄不提當年勇。

洋筆興起，毛筆式微，除了大小字非寫不可，其餘都用鉛筆和鋼筆（自來水筆），便捷省事。小學還無資格用鋼筆，只看唸中學和大學的兄姊使用，當時流行WATERMAN，好像德國製造，還有一種國產新民

牌，筆尖流暢好寫，以後才知道派克、西華等。日後成為作家，而使用的卻是廉價的原子筆，不少人送我名貴鋼筆，一概放在一旁，二、三十年下來，聽說也都夠格作古董筆了。

話說原子筆起源於抗戰末期，由老美發明，自帶似墨水而非墨水的液體，使用不竭，大家都覺得非常神奇。那位發明家（已忘其名）還到過大陸上海作過宣傳。之後發現原子筆也有竭盡的時候，失望之餘大罵那個老美是騙子，其實這是一種誤會，或是自己天真

明　文徵明　松壑高逸圖軸　紐約佳士得拍賣

，才輕信使用不竭，哪裡會有不竭的可能？像電子石英銖一樣，最初也傳說永遠自動不停，卻不知遲早有一天要換電池。早先回中國大陸探親，帶石英銖送人歡迎之不暇，不用上絃就走個不停多方便！不料一旦停擺，就報廢（大陸無零件可換，或嫌太貴不捨得換），還不及普遍手錶。市場行情輪流轉，原子筆把鋼筆打入冷宮數十年，各種名牌都製昂貴的原子筆，然後鋼筆，甚至有人批評原子筆劣點，有時寫不出水（實乃紙上有油），或出水太多弄污紙張。不過目前我還沒有棄原子筆而換用鋼筆，慢慢再喜新厭舊吧！

回到筆墨來說，進入大學，無人再寫大小字，尤其讀外文系，較洋，自然不備毛筆，既不習畫，也不習字，以後寫作也毋須毛筆，也就和筆墨絕了緣。

書畫，原為一體，若畫得好畫，必須題得好字。宋代以上，繪畫經常無字，不像今人，題字之多有時喧賓奪主，若字無功力，反而成紕。昔日，文人詩書畫俱佳並不十分困難，至少比現代教育簡單，現代必須通「文」達「理」，既要國、英高分，數、理、化也要過得去，兼顧多項能力，談何容易？

書畫需要相得益彰，像明代唐寅、文徵明詩書畫樣樣精通，而同時代的唐寅，就可只詩書而不畫，依然享有盛名，可見詩書之重要。民間故事，總把唐寅和祝枝山放在一起湊趣；唐風流倜儻，祝滑稽突梯，

（上下圖）
明　唐寅　自書七絕詩卷
紐約佳士得拍賣

清　鄭板橋題李方膺梅花卷部分　（上下圖）

配搭巧妙，傳說歸傳說，實際如何，可能大有出入。姑且不論。

揚州八怪中，都擅長詩書畫，而獨板橋最得後人欣賞，風格獨特是也。數年前，在紐約見一幅板橋竹繪，並題詩文，畫已因煙燻火燎而發黃變灰，紙張尚且完整，但因無十分把握而放棄；以後那位朋友一再追問，甚而自動削價，仍無法打動我心，直到有一天，我看見另外一幅真跡，才欣慰自己的明確決定。凡非開門見山，避之則吉，否則一旦證實係贋品，又不能嫁禍他人，只有壓在手裡，成為廢紙。

父親喜愛書法，也有收藏；年輕時為事業東奔西走，中年以後，能定下心練習書法、隸書。抗戰勝利期間，我由成都轉學上海，父母居住濟南，暑假回去省親，父親正熱中練字，並且舉辦書法展覽。父親觀念守舊，而自己又太新潮；中間代溝深巨，從不曾試圖交通瞭解。及至自己來到臺灣，和家人遠遠隔離，回想起父親的書法，才惋惜當時不曾注意，也不曾讚揚過老父一句，六一年父親病歿於北京獄中，連一幅遺墨也沒有留下。

一連多年，參加國際拍賣，觀賞過不少古畫今畫，卻無暇研究書法，雖然書法的藝術價值不亞於繪畫。同窗好友王春圃的夫婿柳顯菴氏，一直任職於香港上海商業銀行。銀行家終日與鈔票為伍，所言所行都不離本行，柳氏平日寡言，而言出必幽默，諸如：「你們知不知道？每天清掃的垃圾都是鈔票。」柳氏雖

近水樓臺，卻不作金錢遊戲，股票、房產一概不加聞問，絕不存財聚金，其生活和「顯菴」二字一樣超越世俗。在紅塵打滾，卻看淡名利，也是奇人奇事，但奇的還在後面呢！一直深藏不露的才華，將近退休之際，才化暗為明。原來顯菴朝夕勤於書法，由蠅頭小楷到巨幅橫批和立軸等，剛柔俱備，既精且美。相識數十年，今日方知柳氏的志趣何在，不禁肅然起敬。

顯菴的書法，令我感到親切的是讓我追憶起童年，帶著重重的銅墨盒，往返學校時，所習的正是他的老祖柳公權的碑帖。

（一九九二·三）

明　祝枝山　草書和陶飲酒詩冊（共三十二頁）　紐約佳士得拍賣

油畫天下

丁衍庸油畫　少婦　61×45.8cm
香港佳士得拍賣

當你自滿的時候，也正是即將跌倒的時候。幾乎誰都知道「滿招損，驕必敗」的道理，但是能警覺迴避的畢竟不多，因此在生活裡難免產生波折、挫敗，誰造成的？自己。

大機運也如此，一九八九年，台灣股市到達瘋狂狀態，都在高喊「今天不買，明天後悔」；中途雖也翻了個跟斗，還結隊組團向政府吵鬧不休，接著又漸漸回升，大眾信心更強，幾乎人人都想躍身一試。在國外，台灣客揮金如土，那時台灣自己也常誇耀錢淹腳目。自誇是危機的開始，一九九〇年初，股票漲到一萬兩千多點，有人喊道會漲到一萬五千點，甚至有人樂觀認為，會和日本的三萬點看齊。雖有朋友鼓勵我，不賺白不賺，只因自己膽小，擔心搭上末班車；而且想到「貪」和「貧」二字的相近相似，更不敢造次。

當股票開始下跌時，我還勸告朋友小心，朋友卻不以為意，認定下降後必再反彈，不料大勢已去，最低曾落到兩千多點，曲終人散，炒作的大戶悄然拔腳，太多作美夢的受害人一轉而為難醒的惡夢。遭此衝擊，牽連百業不振；現在，看誰再誇口台灣錢淹腳目，大家都緘口不語了。

世界上一切都按照規律運行，只要你專心注意，便能早一步察覺到各種動向。兩年前，便有人告訴我，油畫要炒作上來了。並且提醒我早早下手。而我，聽

張大千水墨　讀書秋樹根　97.8×62.5cm

聽而已，一來事多人忙，二來舉凡藝術，不論中西，不分項目，均為我所喜愛，因此並未將事放在心上，自然更無投資乃至投機的打算。

文物藝術在台灣佔據一席之地，也不過這十年間的事，由陶瓷逐漸擴展到字畫的天地，古畫鑑定困難，真假不一，而較易辨認的近代畫便成為主流。自從九

〇年，官窯瓷器攀登高峰後，無法再突破，字畫才更有機會展露頭角。

香港蘇富比自七四年開始拍賣陶瓷之後數年，才拍賣字畫。最初的目錄薄薄一本，沒有彩色頁，中間有幾年停歇未辦，可見經營不易。而其他各地，皆無字畫拍賣，偶而有之，都依附在陶瓷拍賣中；然後紐約

216

楊三郎油畫
西班牙鄉村
63.5×75.5cm
台北蘇富比拍賣

李石樵油畫
窗景靜物
74.3×77.5cm
台北蘇富比拍賣

吳昊油畫　秋景　73×100cm　台北蘇富比拍賣

佳士得字畫拍賣獨立門戶，紐約蘇富比亦如此。佳士得於八六年方始在香港舉辦拍賣。首次便陶瓷和字畫分別各辦一場，全部水墨。之後偶而帶一兩件油畫，估價平平，不被接受，甚而未能售出。

一九六〇年，台灣曾興起炒作股票熱風，也有朋友投身其中，先是躍躍欲試，紙上談兵，像泡在浴缸裡練習游泳，認爲已得到竅門，及至投身汪洋大海，幾乎慘遭滅頂，那時更嚴重，股票竟一落不可收拾，有的變成廢紙。朋友痛定思痛，二十多年後，股票又直上雲霄，久久不墜，幾乎人人談股票，戶戶買股票，只有那兩位朋友紋風不動，任它狂飆，絕不軋進，人道：一朝被蛇咬，三年怕草繩，而股票大有一朝賠慘

陳錦芳油畫　街頭樂師　122×91.4cm　香港佳士得拍賣

艾軒油畫
歌聲離我遠去
103.5×102.5cm
香港佳士得拍賣

，終生禁忌。

一九八一年，也就是仇炎之氏收藏拍賣之際，市場盛況空前，可惜好景頓然不再，中間黯黯淡淡達七年之久，陶瓷字畫莫不如此，其他各項更不在話下。那時為《藝術家》撰稿，何氏政廣還囑咐我：報喜不報憂啊！事實上我也這樣認為，一向推崇文物，自不忍見其凋零。當時，多少官窯（除非極其重要品）無人問津，字畫更不例外，曾被譽為「五百年來第一人」的張大千氏，作品也冷落了好幾年，雖降低價格也不得脫手。像他那件金箋通景屏彩荷，店家便壓了好幾年。

不知後來誰是幸運者？那幾年，也就是《中國文物世界》創刊的前後，市場沉寂，在台北一畫廊的水墨展，在今天的眼裡售價都十分低廉，其中有李可染氏的巨幅〈峽江輕舟圖〉，我原垂手可得，卻在猶豫之間失去機會。該畫是李氏開門見山力作，上面題有「渾厚筆墨深沉凝重」等，我曾在畫前停留甚久，遠看近看，好畫，卻覺陰陰鬱鬱，不夠開朗，足足影響到賞畫人（本人）的心情，恰巧在場有一位畫家，問他的意見，亦不投贊成票，才毅然消念。如今李氏之佳作已上衝十倍，我放棄好畫確實可惜。這畢竟是件小事，人生因放棄（或因把握）的錯誤及過失太多，而且太大的都有，一幅畫，算不得什麼。

八六年紐約字畫拍賣，仍無甚起色。有件張大千氏的〈讀書秋樹根〉，僅以三千餘美金拍出，當時雖覺畫美價廉，但並未舉手爭奪；大千經常畫高士，但該

蔣昌一油畫 四月 80.8×65cm 香港佳士得拍賣

高士在生動下垂的枝椏下，有種悠然自得的瀟灑。不過高士圖終歸是高士圖，和潑彩山水不可相比。等到一九九〇年，水墨創高峰時，該畫重現於香港拍賣，已價位大漲數倍之多。

年來油畫登場，聲勢浩大。去歲九月，佳士得先一步在香港舉行一場共六十四件作品的油畫拍賣，成績卓然。今年三月下旬，蘇富比首創台北的八十六件油畫拍賣，造成轟動。三月底，香港佳士得亦以八十六件油畫同樣行情高俏。時下都走台灣本土化路線，收

集的大半是台籍畫家之作。港人抬高奇峰氏，台灣抬的畫家更多，各種媒體報導詳盡不再重述，是非對錯，且讓歲月作判斷罷！

市場起伏，引起大家感慨不已，尤其一位水墨畫家朋友，向我大嘆油畫天下苦經，我則說水墨已佔據天下多年，該輪到油畫出頭了；他也就跟著笑道，真所謂風水輪流轉了。

油畫，原是西洋學問，在中國一直未能稱豪，國人的欣賞角度不同，如同吃西菜一樣，覺得不對胃，也用不慣刀叉，以中國題材畫油畫，又類似中菜使用刀叉或西菜使用筷子。再說對清苦已成傳統的畫家而言，畫布、油彩、時間，都增加成本，不及中國水墨和西洋水彩便捷。席德進氏一向畫油畫、水彩，進而改畫水墨，重返中國風，他曾對我說過，水墨更能表達他的感受。

潮流變化不停，國人觀念也在變化不停，麥當勞滿街，中餐西吃或使用公筷等，已到中西難分地步。大家都十分洋化，對油畫自然也比過去容易接受。牆上掛日曆的階段早就因國富享有而改觀，都懂得壁飾的重要。萬物競爭，人類更甚，尤其自家人，你有水墨，我也要有水墨；你有油畫，我也要有油畫；你買得起，難道我買不起？

以往，常說藝術無價。而隨時以金錢計的現今社會已成為藝術有價。雖然有價的不一定藝術。

（一九九二·五）

張大千　潑墨群山　水墨　43.6×36cm　1963年

<div style="text-align:right">南張‧北溥‧黃</div>

提到「流行」，總會歸於髮式、衣飾等，實際上流行涵蓋一切，連言語文字都因時代不同而使用不同。

過去「海峽」是個冷僻的名詞，只有讀中學時流行的小說「荒謬的英法海峽」，海峽二字才出過一陣鋒頭。若干年來，少再提及。直到臺灣和中國大陸有了過往，「海峽」才頓然熱門起來，「海峽兩岸」等等隨時聽人掛在口上。目前「海峽」對一般人尙未產生眞正作用，前往大陸，不論停留或過境，還得落腳香港，直接飛越海峽和穿越海峽，不知要到何時了。

海峽旣熱門，衆人皆用之，歷史博物館由元月一日至三月十二日，隆重推出張大千、溥心畬、黃君璧三人畫展，名爲「渡海三家收藏展」，「渡海」即由海峽而來，海那邊和海這邊，過去四十年，兩岸全然隔絕，而今天越來越民主開放，海反而成爲一條界線，這條界線不再以海劃分，而是以海島劃分，越演進越

顯明，海島的居民，誰屬本土？誰屬渡海而來？以前謝東閔先生就說過，大家都是從大陸（那時還不流行用海峽二字）來的，不過有的比較早，有的比較晚罷了。

奇怪！一塊巴掌大的土地，還爭個什麼？就算爲自己爭，總有一天誰也帶不走，不論是土地，或是地上各物；若爲子孫爭，且看聖經傳道書所言，「有人用智慧知識靈巧所勞碌得來的，卻要留給未曾勞碌的人爲分，這也是虛空，也是大患。」虛空乃指個人，大患乃指因坐享其成而禍患的子孫。可是就有很多人看不開、想不透，私下爭、公開爭、親族爭、國家爭，此起彼落，永不止息。現今時代，大家不是經常旅遊嗎？僅僅三萬呎的高空，從上俯瞰，便茫茫一片，土地如獸皮大小。更高更遠，整個地球也不過像我們觀望其他星球一樣，只有在晴朗的夜空中，才閃爍出一點光亮而已。

把張、溥、黃稱爲「渡海三家」，除了三人的成就外，三人都老於斯土。溥氏謝世較早，張氏次之，黃氏最長壽，而且有機會返回大陸，卻不曾落葉歸根（猜想他未曾回鄉過），也許他已經把臺灣看作根了，如同美裔黑人不可能再回歸祖籍非洲一樣，其中感情複雜，難說個明白。

溥心畬在臺北桃李天下時，我還居住南部，只聞其名，未見其人。之後我研習文物，欣賞過他許許多多

黃君璧　靈嶽春暉
水墨　54.5×54.5cm

222

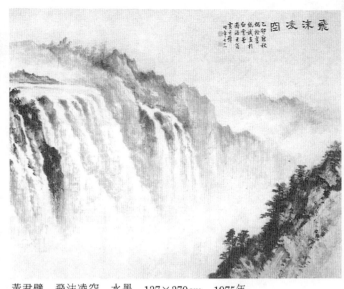

黃君璧　飛沫凌空　水墨　137×370cm　1975年

溥心畬　嬰戲圖　水墨　（左圖）

作品，且坊間時有所覽。畫量既豐，自然假畫也多。溥氏基礎深厚，即使信手拈來，也足見其功力，像他所贈送給「儷孫先生」的臨宋人嬰戲圖放風箏，雖是一件小品，但那條一氣呵成的弧形風箏線，就令人十分佩服，若是假冒，只在此線便必露破綻。其他的作品，是真是假也不難分辨。

在臺灣，和藝術結緣而不識黃君璧者幾稀，黃氏以九十餘歲的高齡故去，在校任教，門生特多。最初對其作品印象深刻，並非常見報載蔣宋美齡氏向他習畫的新聞，而是其作品有距離、層次和立體感，跳出傳統，進入西畫風格。一九六三年，臺視開播不久，我由南北遷，應邀主持「藝文夜譚」電視節目，一次訪問黃君璧氏，敍其歷程，並當眾揮毫。黃氏曾告要送我一幅畫作，日後也許已忘卻承諾，雖然若干年內，又和他會見數次，彼此都沒有提過此事，也就不了了之。這兩年，自己更看淡世間種種，擁有者的不足，缺乏者的坦寬，不如選擇後者。

說歸說，但做起來並不容易，尤其年輕氣盛時期，緊緊抓住一切，休想使之放棄（可憐有些人到老還緊抓不放）。

一九七一年，我初到美西，張大千氏還沒有從卡美奧CAMEL.的「可以居」遷到不遠處的十七里車程的「環碧菴」，張氏自六〇年代，由具象而抽象，嘗試大寫意、潑墨、潑彩。七〇年代中期，回到臺北定居，七六年在歷史博物館舉辦展覽，我最喜愛其中橫幅「

溥心畬
秋日泛舟
水墨
128×57.5cm

「阿里山初曉」，大凡絕色，乍見令人有屏息感，那種多彩多姿的瑰麗，潑灑得氣象萬千、璀璨奪目。當下念之、慕之，極想據之、納之，那時並非財力問題，而是沒有以高價取得畫紙一張的魄力。不幾日，那幅極品便被別人買去。一年之後，張氏贈予一幅謙虛題款「良蕙作家雅正」的潑彩山水，衆友皆叫好，而我卻暗中索索然，只因爲心不知足比天高，我無法忘懷於「阿里山初曉」。

昔人說「余生也晚」，今人則嘆「余生也早」，世界變化迅速，情勢朝夕迥異，如果溥、黃、張三家能倒退半個世紀，他們會像不少畫家一樣，廣作「回鄉展」。在自己出生地北京、廣東、四川各顯光芒，豈不快哉？

可惜三人已無法高唱歸去來兮了！早在數千年前，所羅門王便在傳道書中說：「已過的世代，無人記念；將來的世代，後來的人也不記念。」確實，再過一段時期，究竟是「不得歸」、或是「歸不得」，還會有誰再追探，再關懷？

翻過既往，又是新的一頁。

（一九九三·二）

張大千　潑彩山水　水墨

陸

人物及其他

從華府到常府

今年七月間，重臨長別達十八載的華府，和老友吳崇蘭、周谷夫婦、張天心、侯榕生，相聚甚歡。天心失去的道英，音容宛在，住宅門後寫著：道英說出門前檢查爐燈等開關，小心駕駛，平安回來（原文未記，大約如此），看了令人感動。天心是個熱情朋友，趕著去慶賀居住洛杉磯的陸鏗大壽了。榕生有志竟成，三十餘年前惟一的目標便是到美國，終於如願以償；榕生最愛平劇，和金爺志同道合而結爲眷屬，只等待退休享清福。榕生和崇蘭都是我在嘉義時代的朋友，偶而聚會，周谷是不聲不響，以沈默爲金，不過他燒一手好川菜。以後遷任華府，家中懸有「華陽周家」，可見周谷暗在懷鄉思親。這次他將研究中共問題的著作贈送給我，同時說：「我知道你不會看這種書。」不錯，我一向對政治不感興趣。自幼我便獨行獨斷，欠缺合群精神；有志出人頭地，當個什麼家之類，卻從不爭權奪勢。在西安尊德女中時，愛好特多，被推選爲球隊校隊隊長，張清眞任副隊長，而我這隊長從不問事，將一切都交給清眞。以後許多年，

主動被動都未曾謀過一官半職，因爲我深知需要付出。過去一向認爲藝術可以拋開政治，這種想法直到最近幾年方才突然改觀；人可以不參政，但不能和政治完全無關。就中國大陸數十年來看，藝術一片荒蕪，作家沒有適宜寫作題材而繳白卷，連歷史故事也不敢下筆，以避免影射之嫌。畫家爲除去個人主義批判，在作品上不題字，不簽名，甚至不用印章，像石魯氏、吳冠中氏都是例證。十月間，在北京觀罷徐悲鴻紀念館，聯想起徐氏慷慨豪放，隨意送畫，仔細推測，也和他的際遇有關，那時琴棋詩畫畢竟還是雅事；一九四九年以後的大陸，誰人還想收藏字畫？就算畫家有意贈送，也贈送無門了。大陸藝術復甦，不過是近十年的事。看多了報導，聽多了故事，念及文化大革命之類的頻頻災害，藝術豈可單獨存在？周谷再也料不到他那本著作，竟被我在別後的倫敦之旅中耐心讀完，朋友們均知周谷少言，但言必犀利且幽默。據周氏稱，其不愛說說和名谷有關，谷，乃訥訥少語。回臺北後曾查辭海，卻未見如是解釋。但有一事不謀而

合，我家老二孫大程遲至三歲餘尚不能言語，觀其又胖又高若四五歲狀，外人均以為這孩童真沈默，卻不知是不能也，而其幼名乃谷，谷之來源就根據他學語時只會發谷谷之音，不意和周谷之見巧合。回臺北即接崇蘭伉儷來信，各贈我詩作一首，情深意厚。我原已動筆撰寫一篇重遊華府觀感，卻中途擱淺，不久前的十月十五日中央副刊上「作家寫作家」一欄，崇蘭先一步成文謬讚我，而我又慢了半拍。面對自己的兩頁待續未續的文稿，不知何時方能完工。

那兩頁文稿在十月間被我帶到北京，又帶回來，中途更沒有寫作的情緒和環境。居住在北京的二姊一兄，都年已古稀，也許遭受文化大革命的百害一利磨練

左起常夫人李承仙、郭良夫、常書鴻、作者、郭良玉

功勞，健康和心態都像勁松一般。姊兄三人對我這遠離多年，失而復得的小妹，關愛有加。姊兄都知道我熱中繪畫藝術，特別安排看晤常書鴻氏。常氏早年留學法國，任教及執政杭州藝專，乃我兄良夫師尊，抗戰勝利後即往敦煌臨摹敦煌壁畫，達四十年，其畫作深為日人愛戴，稱之謂「敦煌之父」。常氏高齡八五，尚目明耳聰，得力於常帥母李承仙照顧有方，擅於繪事的李承仙氏健談好客，是常氏最佳助手。我兄當年就讀北平國立藝專，抗戰起北平藝專和杭州藝專合併，遷校長沙，曾活躍於巴黎的女小提琴家費曼爾也在校內。我兄雖攻雕塑，但少有機會發揮，開封芳鄰趙渢長兄常請他塑像，他總回稱：「你人胖，太費泥

常書鴻油畫　瓶花　61×51cm

巴。」彼此哈哈一笑了之。幼時我兄妹年齡懸殊，談不到一起，因此我不知我兄為何放棄藝術而又進入昆明西南聯大專修文學，學成後留在清華大學任教，頗得朱自清氏賞識，以後轉任北大。一九五九年，可憐我父鋃鐺入獄，禍延九族，我兄被貶到福建華僑大學達十七年。以上我曾在他文中提及，未盡其詳，也無法詳盡。一九七五年後，我兄重返京城，師長凋零，俟常氏自敦煌歸來，師生常在一起敍舊。常氏作品在臺灣及國際市場上雖不多見，但只日本一地便供不應求，先後邀請常氏為寺院等繪製飛天等工筆精品，常府客廳懸掛一巨幅飛天，上面佈滿來訪者簽名，密密麻麻，幾無餘地，可見常氏交遊廣闊。在常府，自不免攝影留念，談及敦煌生活，仍未能幸免，居住在偏遠的西北甘肅，文化大革命期間，也未能幸免批鬥，常氏於一九五一年獲得的獎狀，內容「敦煌文物研究所全體工作人員在所長常書鴻領導下長期理頭工作，保護並摹繪了一千五百多年來前代勞動人民輝煌的藝術偉製，使廣大人民得到欣賞研究的機會。這種愛國主義的精神，是值得表揚的。特頒獎狀，以資鼓勵。」被打上了紅×，大×打整個獎狀，我說只看打×的筆力，也像擅長繪畫，常氏回稱都是他的學生，由此可見當時的慘痛。人，被加害最深的往往是最接近的，不論師生、同事或家人親友，悲哉！出生於江南的常教授，型態不應以勁松喩之，而相似多梅，鶴髮童顏，十足的書生容貌。

我兄雖然嫌棄雕塑太費泥巴而改砌泥字，已成為大陸著名語文學家，但對繪畫從未放過欣賞機會。平時溫文謙和，發言不多，惟在常師家中賓至如歸，竟開口為我索畫，常氏慨然允諾。未幾日即完成花卉油畫。當我兄乃喜孜孜地捧到我旅居的師範大學專家樓。當他至常家時，該畫剛剛完成，常氏正在思考如何題字，見到我兄，才決定了「良蕙世妹清賞」。北京秋季窗下，滿室生輝，直到我離開時，將畫提上飛機，油彩還沒有乾透，如同我姊我兄被惜別染得溼潤潤的眼睛。

年來臺港及世界各地不斷展出大陸畫家作品，常書鴻氏在藝壇耕耘多年，目前也有人在洽談在海外展出事宜。不久將會實現。

將常氏的花卉攜回臺北，家中已有吳昊的「玫瑰」瓶花，還有張杰的紅玫瑰。我原就喜愛玫瑰，湊巧今年服飾正流行玫瑰圖案，花繁似錦，艷麗多姿，為這奔忙嘈雜的世界帶來一片美好的安寧。若人人愛好花木，不論具有生命的花木，或是紙上布上藝術的花木，相信這世界定會減少種種廝鬥煩擾。

藝術，和平象徵。重視藝術，必然重視藝術家。藝術家的收入低甚至餓飯的國度，其他一切，可想而知；不立刻設法改進，更待何時？

（一九八九・十二）

拾荒樂

拾荒，你對這兩個字可能不大明瞭，既沒有聽過，也沒有看過。尤其年輕一代，所見的不過是垃圾車而已。荒即垃圾，也就是破爛、被扔棄之物。早年在北方，常有人揹一簍筐，手拿細棍，下端有鐵絲鉤之類，扒著垃圾找廢紙，然後鉤上廢紙，甩進背簍；那時字紙相當珍貴，可以再作紙漿等。而今仍能作紙漿，但是連舊報紙都廢而棄之，無人樂於接手。早前一些家庭還變賣給收舊貨的，如今一堆報紙也不值兩文，主婦已懶得弄這分交易，收舊貨的也不願收報紙，更別說扔棄滿地的廢紙了。過去那種拾拾廢紙的，就叫拾荒。

拾荒，自然也拾其他，只要認爲有點換錢價值，都要挑挑撿撿。記憶中由男人拾荒，老少不拘，衣著襤褸，爲生活所迫。是否有女人拾荒，已不大記得。收舊貨又比拾荒高上一級，擔挑收貨，再進一步騎車收貨，有時我也難免看幾眼，別人遺棄的，也許正是自己感到新鮮的。

一位友人，長時期婚姻無著，感嘆自喻爲「拾荒者」，乍聽還不明白其義，因爲拾荒二字已遠離現實生活。再一想，原來他東挑西選，以你扔我撿的心情，尋找意中人。那位友人終於尋找到年輕貌美的女眷，正如同從拾荒堆裡扒出一粒鑽石。

拾荒得寶，並非沒有可能，雖然機遇不大，像買獎券中獎一樣，也許一生不可得，也許忽然中高。很多年前，香港發生一件世界性的大新聞，各報競相刊登，一名收舊貨者，低價收購一件銅佛，事後察覺背後有一暗開關，打開，裡面滿藏鑽石。像這種百年不遇的好運，不知羨煞多少人。

拾荒，必須具備工作的基本條件：勤勞，偶而也會拾到比廢紙破爛閃閃發光之物。人有時粗心大意，將珍貴品誤當垃圾處理：像我，便不止一次把包耳環的紙團扔進字紙簍裡，如果立刻翻找，尚能失而復得，否則便隨同垃圾一去無蹤。

垃圾以人工倒卸，還有扒挖尋寶的機會，而今天，都市人個個是個廢物製造者，處理垃圾已成爲最頭痛的問題。社會重視物質富足，培養出賭性強烈，人可

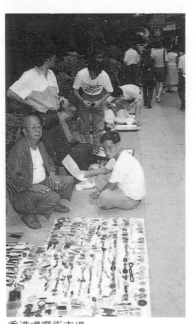

香港嚤囉街市場

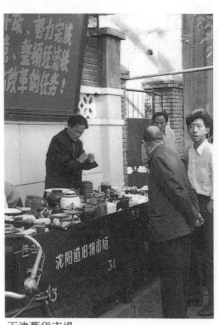

天津舊貨市場

以下各種賭注，又何必愚笨到髒污且希望渺茫的拾荒苦工。

儘管如此，拾荒的行業並沒有完全絕跡。我曾經在紐約的週末市場的攤位見一位質平平的綠寶別針，出自垃圾堆裡，雖然賣主已經整理過，但是當我用放大鏡查看時，發現縫隙中沾有泥土部分。自然我沒有詢問賣主來源，只因我這曾被亦譽亦毀為「心細如髮」之人，總會多出別人不去注意的聯想，由此我斷定那是賣主的拾荒樂。也許並非賣主本人，而是輾轉收貨而來，不過總有一個快樂的拾荒者存在。

既有人撿寶，就有人失寶。撿寶，最大的避諱是撿到贓物，即遭竊物件，一旦事發，吃不了兜著走，歐美執法嚴格，身加重刑後悔已晚。今夏，美國有個大商家，涉嫌購得波士頓博物館的失物，罪狀嚴重到可能關店，聞之頗為惋惜。

另一種撿寶沒有後果，其一，失寶人自己不慎遺失，自然這都是些小例證，失寶人發覺後無處追究，好在不影響大局，也就不了了之。其二，失寶人並不知道自己擁有的寶物，這類情況文物方面經常發生，諸如老子喜愛文物，兒子一竅不通；老子撒手歸西後，兒子不屑一顧，全部當作垃圾推出去，誰有運道，便會成為撿寶人。

話雖如此，世道不同，遍聽文物昂貴，都認為自己所擁有的價值連城，破爛贗品也當作稀世珍品。之後留給下一代，再下一代，件件拱若至寶，這也就是世

人都在談論文物價格驚人如天文數字的因由之一。

童年沉默寡言而充滿幻想，雖然不會去拾荒，但是喜歡觀看拾荒後的展示。再度提到開封相國寺道旁的地攤，玻璃匣內排列各式各樣的小玩意，幾歲孩童，不是生意對象，自不被重視，總站在人群中間靜靜觀看，只懂欣賞，不懂佔有，那時我就孤獨地往往來來，一如今日。

逛慣了小攤，不一定能撿寶，或者說完全撿不到寶，但是有一種自由自在的輕鬆，反而對大文物藝術店興趣減低。大店舖門禁森嚴，多半要先按鈴，開鎖，進門便有人跟蹤，也許是禮貌，但說是監督也絕不過分。如果拾荒像野犬，小攤像土犬，大店則像具有血統書的名犬，器物整齊，價目高昂，這種寶隨手得來，得來後即置之藏之，毫無意外的驚喜，說不定你的付出已超過你的預算或能力。

倫敦的友人總奇怪我喜歡逛週末市場，經常空手而歸也不在意。卻不知道市場是最高層拾荒，就像京戲「紅鬃禧」即「棒打無情郎」裡金玉奴之父金松那叫化頭出場時得意的自白，換個皇位也不肯坐。可見自古以來，人類就瞭解爬得越高，即使不跌得也重，但在高處的壓力和負擔，絕不如等閒之輩逍遙輕鬆。

週末市場俗稱跳蚤市場，不足觀之意。有人怕去那種地方，一來徒勞往返，二來有失身分，而我卻大感如魚得水。一年年，市場規模擴大，多半已除去跳蚤而改名為週末市場或舊貨、古董市場。好在已成歷史

巴黎週末市場

的舊貨都可以名曰古董，不拘數年、數十年、數百年或數千年。倘若自己的格調越來越高，可能一件也看不上眼，只和相識的攤主閒話幾句家常，也充滿人情溫馨。

世界各地的高級場所，如大飯店、夜總會，都相去無幾，一如世界各地的舊貨市場也非常近似。友人為我剪下一分臺北一家報紙的彩色版，報導紐約ANNEX古董市場，有聲有色，文圖並茂。及至今年六月前往紐約，才發覺報導不詳，缺乏地址，曾四處問之，皆搖頭不知，曾兩度乘計程車專程尋找，也都找不到什麼ANNEX，先後都載我到西二十六街角口，那不過是早就有的跳蚤──週末市場，十餘年前我便攝取過鏡頭，因為市場可以望見巍巍然的帝國大廈，景物對比強烈。

香港的嚤囉街，更是攤販雲集，不分週末與否，每日窄街兩旁都蓆地而設，連桌椅都免除掉，賣主屈膝或盤腿而坐，買主也得低彎著腰，或者蹲下來觀看和挑撿。

北京琉璃廠，不論公家經營及個體戶，或大或小都是店舖，沒有攤販，店舖外觀一概灰撲撲的，街道清掃得倒很乾淨，越發顯得冷落蕭條。文化大革命中，首當其衝的北京城內文物慘遭破壞，幾位無事可做的老師傅在道旁閒坐，只有話古的分兒了。

天津，還保留遺風，可以到瀋陽道舊貨市場，觀望一番拾荒者所拾的荒，也許你一時興起，參加拾荒行列。常旅行，儘量囑咐自己減少累贅，一無所獲反而勝過取得食之無味而棄之可惜的雞肋。

逛市場，確實有一分樂趣，雖然撿寶已經是「踏破鐵鞋無覓處」的遙遠夢境，但是仍能在各地看見幾件國寶級如元釉裡紅、明五彩、甚至永樂青花天球瓶，有的故弄玄虛，做舊塗髒或破損丁點，表示頗具年代，但一眼便知新仿而不覺失笑。

機會絕少，卻並非絕無，也許有一天「得來全不費功夫」，你突然撿到一件寶物。

誰知道，這世界畢竟還有好運，甚至好運重重也說不定。

（一九九○‧十一）

232

肯特之行

常聽到肯特香煙、肯特公爵，可不知你聽到英國的肯特沒有？以前我也不曾注意過，直到去年夏天，我才切切實實去到肯特。

我還要解釋：肯特不是地名，是個郡名，就像我們的省名一樣，人在肯特，卻找不到肯特。多少次到倫敦，總在市內郊外活動，最遠去過南方

清代外銷瓷犬

的布來頓。並非旅遊賞景，而是和李艾琛教授去看古董，最大的收穫不過是一件所謂明鈞的廣窯觚，黑灰胎，體型美，全身紫紅斑。那已是十幾年前的事了，當時識物者有限，還有捉寶機會。

你會問，你提肯特，難道也有捉寶機會？

事出有因，且待分解：九○年八月在倫敦，天熱難當，週末起個大早，往波特貝樂趕集。我一再說我去波特貝樂只爲了那種特有風貌，雖然再難找到入目的中國器物，但看看洋物和洋畫也好。

儘管貨色雜七雜八，露天攤位卻不斷擴展，順著兩邊人行道越擺越長，我也就漫無目的順勢東張西望。然後我停在一個攤位不動了，並不爲三兩件靑花出口瓷，何況又有修補；而是爲一幅油畫。

涉獵油畫，也不過近幾年的事，從宗教畫開始。等自己注意時，冷門多年的宗教畫價位又漸上揚，拍賣和畫廊都問津不得。而普通市場的油畫，一般都很低劣，只有此刻使我站住不動的這幅，還有點吸引力。

畫的是兩女一男在夜巷鳴琴歌唱，畫面生動、色調

不俗，畫幅不大，沒有簽名，像是十八、九世紀的法國作品。

我望了又望，只怕是仿製吧？不見畫主，才猶豫地離開攤位。

過了一陣，仍然懸繫著那幅畫，我又回到原攤位，後面多了個年輕人，蓬蓬棕髮，倒像藝術家，笑嘻嘻的向我打招呼，而我沒有理會他，因為我已望不見那幅畫。

追問時，他聳聳肩，不大在意。再追問，又聳聳肩，已經賣掉了，下禮拜六再過來吧！

下禮拜六我要到巴黎。你有宗教畫嗎？

有，好像有，還有別的。如果你有時間可以到我家去看。

你住在哪裡？

肯特，來以前，請先給我電話。

我把他的名片拿在手裡，彼德・杜・林屋・格蘭路，覃特頓・肯特。

肯特離倫敦多遠？

肯特的覃特頓，一個小時的火車，到車站，我來接你。

失去的總是好的，得到也許後悔。那幅畫既被人買走，便悵悵引以為憾，說不定那個彼德真有可看之物，既然如此推想，也就決意往肯特一行，獨自在海外往來來，雖然訓練出膽量，但正因為此，也就格外小心。去肯特，會見等於完全陌生的人

，即使有實待尋，也要顧念各種安全。

我問過幾個較熟的朋友，都對肯特搖頭。最後我想到尼奧，一個由美國來倫敦定居的古董商，過去在教堂街開店，經濟萎縮下，歇了業，作些散貨，有時在拍賣和市場遇見他。當下，便給尼奧撥電話，像尼奧那種熱心人，一聽便欣然答應。

然後聯絡到彼德，禮拜三午後前往肯特。

尼奧來接我時，駕了輛棗紅色的兩門歐迪。作英國居民已久，卻仍有老美的豪爽，一加油門，跑得飛快。倫敦市內街巷複雜，又多單行道，轉轉拐拐並不順利。尼奧一邊開車，一邊查看地圖，我不禁暗暗不安起來，警惕之意油然而生。我認識這人，不錯，但是和他單獨探訪陌生之地，不能不慎防。因此我對尼奧說，還是乘火車方便，尼奧知我個性堅決，便就近過橋，到滑鐵盧站搭車。

買了票，撥電話給彼德說明班次，心才踏實下來；車站亂哄哄的，在陌生處境中，人群還是很重要。

車到覃特頓，中途經過幾個站，倫敦鄉野特別可愛，草原油綠，樹木茂密，英式房舍很性格。一面觀賞倒退的景物。一面和尼奧閒聊古董，個把小時不難打發過。

車到站，便望見彼德的笑臉，介紹他和尼奧相識，然後乘上他那輛五門載貨舊車，順道而駛。鄉野的空氣清新而清涼，越過農舍田莊，二十多分鐘以後，才停在綠蔭滿處的小屋前。

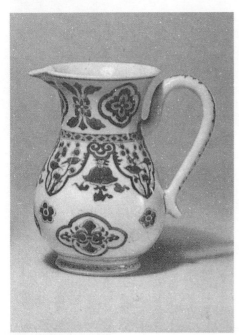

清代外銷瓷粉彩盤

早清外銷瓷青花把壺

很一般的小屋，當年新建時也不會出色，如今已陳舊，應該說破舊；花圃無花，雜草叢生，毫無美感。好在我來看畫，其他不必注意。像許多洋人，彼德也從後門出入，走進廚房，即是相連的客廳。外面樹影使房內顯得十分陰森，家具和雜物四處堆放，眞亂得可以。壁爐也好久不用了，裡面全是破紙爛布。從窗口外眺，雜草中也有不少破爛，被棄的輪胎，殘缺的玩具，其中還有猙獰的木製怪獸，陶土骷髏頭。「颱」，黑色巨物從草叢飛躍而過，是隻大黑貓。我吸了

口涼氣，心想約尼奧同行明智不過，否則獨自而來，當不知如何恐懼難安，彼德的笑容雖然開朗，但我仍然會聯想到很多恐怖傳說。

安下心，環顧房內可看之物，有幾個歐洲瓷器，還有中國外銷的粉彩盤，殘破修理。另外原本一對的瓷犬，卻剩下一隻，而且也破損。均非我所喜愛。

「畫呢？宗敎畫。」我問彼德。彼德答應者，卻從暗處移出一幅巨大的畫像，長者靜坐桌前，一手握筆，陰暗背景烘托出畫像十分莊重肅穆。

235

「好畫。」尼奧點頭稱讚。

「我花大價錢收的，很可能是蕭伯納的畫像，我正在求證。」彼德的信心益增，手摸著下角破洞說：「可以修補，再配上好框，一定值高價。」

「好框要兩千多鎊。」兩人一對一答在研究。

我卻不感興趣。我欣賞美麗的人物和景物。一個大老頭子，即使真的是蕭伯納，真的在市場售高價，我也不願經手。我選擇藝術品全在個人喜好，明知錯過獲利機會，也不以為意。

「宗教畫，你說有宗教畫。」

彼德聳聳肩，從物堆裡翻出兩幅油畫，一幅畫在木板上，他肯定是十七世紀，而我認為夠一百年已經滿意。另一幅十九世紀的耶穌半身畫像，面部完整，服裝部分剝落，但神色表現出愛心、包容和慈祥。我未加思索便作決定。彼德忙著準備茶水和啤酒，我一一婉謝，陰沈的房裡，無一處潔淨可坐。廚房更可怕，碗盤積在水槽裡未洗，乾土司和食物碎屑散佈的檯面，竟還有幾本克麗絲蒂的小說。一架舊打字機也在廚房，旁邊堆了不少紙張。

「彼德，你在寫作？」

「是，我正在寫一部小說。」彼德收起笑容，一本正經：「我想當作家。」

「神秘奇幻小說家。」

「是呀！我一生的夢想。」

我張了張嘴，沒有告訴彼德我就是辛勤了幾十年的

十九世紀耶穌畫像

作家。尼奧也不知道，以為我是文物雜誌的記者，也是小格局的文物收藏家。

「這種環境很適合奇幻小說。」我無法鼓勵他什麼，因為我早已有職業倦怠，只淡然表態。

「所以我住在這裡。有一天，我要專門寫作，古董而我呢？寫作、古董、旅行、享受孤獨。我的希望又是什麼？一時我有點迷茫。

對我不過為了解決生活。」

當晚，彼德倫敦有約，順便送我和尼奧在滑鐵盧站下車，約定下次到倫敦再見。

236

牟利羅　1617～1680

我將耶穌畫像帶回臺北，請何家老大肇衢畫家代為草草修整。到現在還沒有時間配框。

今夏，我為我家老大孫大程博士在臺北的佈道大會，忙得無法去倫敦。也許多天走一趟，到時候我會和彼德通電話，問問他的小說是否已完成，而且又收了什麼油畫和其他。

不過我相信我不會再走訪肯特小屋了。

（一九九一・十）

作人畫家的作品

一九八八年九月，首次重返大陸北京，近鄉情怯，百感交集，經過四十年離別，父母俱歿，惟兩姊一兄全都健在，也是不幸中的大幸。姊兄總說：「人家回來探親，一住就三個月，你連三個禮拜都不肯住。」

感動得我不得不又延了幾天，卻也無法空閒，因為又安排了一些活動，其一是師範大學演講，聽眾滿坐，我也興緻盎然，講後紛紛傳遞紙條發問，我則一一簡短回答。有位同學提出：「請問您對魯迅的看法。」

年輕人的熱情，換取我的真誠，我也就率真地表示己見，我並不很欣賞魯迅的作品，並且對其作品道出部分意見，雖然那時我還不知道魯迅乃中國大陸最推崇的國寶級作家。真誠是最珍貴的方式，不論何時何地何人，待之以誠，絕不失策。

在我初一的課本上，便選有魯迅的作品，題目已忘記，但還記得開始和結尾都用了一句：我家後院有兩棵樹，一棵是棗樹，還有一棵也是棗樹。國文老師講解時，稱讚備至，認為這是最佳手法，換上別人，定會寫道：後院有兩棵棗樹，而魯迅的筆墨竟如此生動

將兩棵棗樹分開描敘。就為了老師的盛讚，直到今天我已忘去其他，卻對此句字記憶深刻。雖然我個人已寫作多年，但仍未感覺到一棵是棗樹，另一棵也是棗樹，如何出奇制勝。不過我倒深深記得課本最後所選的冰心短篇「寂寞」，佔幅多頁，而國文老師沒有講，也沒有提，我卻自動讀之，一個孩童對玩伴的得與失那種淡淡的憂傷，頗令人感動，甚至成為我日後走上寫作道路的潛力之一。

撇開魯迅不談。而我之所以談魯迅，因為魯迅有位手足，名周作人（魯迅本名周樹人）。周作人氏也是位作家，不過此人常和政治掛鉤。最初年幼，以後居住臺灣，我對周作人不甚瞭解，也撇開不談。而我之所以撇開周作人，因為不同姓卻同名的畫家，吳作人氏。

對吳作人氏，也不盡詳知，海峽兩岸一逕隔絕，各有各的藝術文學。直到一九七五年，大陸才透出一點開放信息，香港字畫市場，展顯出大陸畫家的作品，吳作人氏便是最初出現於拍賣的畫家之一。

七五年前後，臺灣畫壇也開始活耀，通過香港管道

238

吳作人　天鵝　46.5×46cm　香港佳士得拍賣

，丁衍庸、程十髮、李可染等畫家的作品，交易十分活絡。自然傅抱石等更加廣傳。可惜贗品充斥，十不得一，很多人受到矇蔽而不知曉。這段期間，吃虧上當者不知凡幾，但識貨捉寶者也正是大好時機。吳作人氏的水墨在此際一一推出。

那時收藏之風遠不及今日普及，大家還在圍著知名老畫家打轉，有的畫家名氣雖高，但風格不被接受，如林風眠氏，一直沈沈寂寂，終於掀起即興追逐熱潮，也不過是近幾年的事。流行，是一種即興的追逐曲，人為亦為，有點盲目。八〇年，丁衍庸作品大行其道，我

也不禁跟著動手，像游泳難免喝水，也曾受挫於贗品，自己無暇研究，又遇人不誠（也許該人經手時也不諳真假），只有棄如垃圾。所幸只在游泳池游泳，小嚐苦澀滋味，不像有些人膽敢投身汪洋大海，慘遭覆沒（全假）。

吳作人氏的作品，散見香港拍賣，計有駱駝、老鷹、熊貓、金魚等。熊貓體積龐大，皮毛黑白分明，但動作遲緩，沒有表情，入畫之效果不佳。而金魚則不然，本身靈活生動，尾部搖擺，如同舞者的長裙。我也曾購得吳作人氏的金魚，但自己缺乏辨識力，而有人置疑說假，失望之餘，交人轉手，而那人畫銀兩查，詢問時含含糊糊，時間一久，不了了之。至於該畫是真的假，還是假的假，也未攝影為憑，永成懸案。

八二年經濟衰退，文物市場黯淡。直到八七年，才顯曙光。香港拍賣，又有吳作人氏金魚，心嚮往之。

回到北京，重見童年居住開封之舊鄰趙渢兄。趙渢嫂雲南人，烹飪能手，我姊我兄在趙府數度歡聚，笑談往事，一片喜慶，天真赤誠，一如當年。趙兄身為音樂名家，主辦音樂學院，見多識廣，遍交天下士，和畫家也常來往。因見趙兄擁有吳作人氏的老鷹，精神奕奕立於岩上，睥睨群山，題曰：「遠矚，趙渢同志屬正，作人」，也就向他坦言喜愛吳氏的金魚。趙兄一聽，慨然承諾代索。

再度回北京，趙兄並沒有索取到金魚，據說吳氏有恙，刻患目疾，未能作畫。慷慨成性的趙兄為了不使

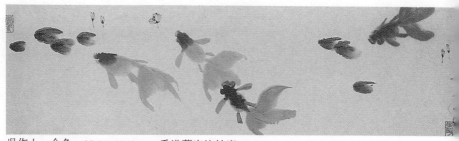

吳作人　金魚　28.5×97.7cm　香港蘇富比拍賣

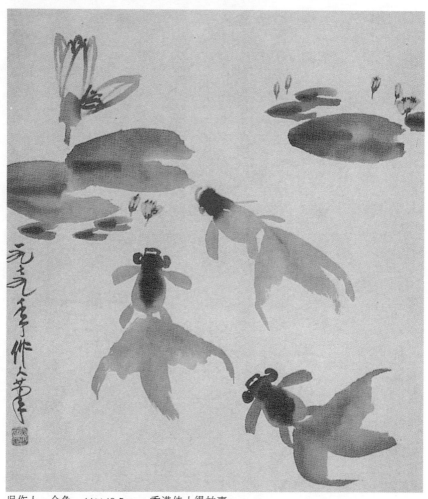

吳作人　金魚　44×49.5cm　香港佳士得拍賣

我失望，以自己的老鷹相贈，並且另行書寫一段情文並茂的故事作交待，文曰：

「數十年前，郭、趙二家比鄰居住大梁，二家隔牆相呼，兩代人過從甚密。抗日軍興，天各一方。四十年代不期與良夫兄相會於昆明，五十年代又得與良玉大姐良琛姝妹相聚於京華。今良蕙小妹萬里歸來，請余向作人兄索畫，逢作人病目，謹將舊藏轉贈良蕙小妹，以示數十年得以相見之歡。趙渢，己巳年晚於北京上層樓。

吳作人　奔犁　冊頁　香港佳士得拍賣

足見現實的今天，仍然有古道熱腸人士。

老鷹，孤立岩石，傲視峰巒，高處不勝寒。金魚，游於水中，悠然自得頗有韻律，剛勁、細柔，全然不同意境。既得老鷹，自不便再提金魚，時隔三載，未悉吳作人畫家目疾是否痊癒？

去年香港佳士得拍賣，還有吳氏一件十餘年前繪製的金魚。藝術創作，永無休止，願吳氏老而彌堅，更

（一九九二·九）

吳作人　河西牧場　82.5×51cm　香港蘇富比拍賣

馮氏發言時神態

感觸‧感慨

世界人口暴增，高樓大廈暴增，一切都跟著暴增，各種車輛，各種物品，舉目皆是。其中名貴如珠寶鑽石，數量已到可疑地步；常聽見的反應有兩點：一、哪裡來這麼多鑽石珠寶？二、是真的還是假的？

固然，鑽石有蘇聯鑽（人工製造），紅藍綠寶中很多並非來自緬甸、錫蘭、哥倫比亞等正宗產地。翡翠更有 **B貨C貨**（人工處理，甚而染色），但是如假包退的「真」品也多得令人驚奇。其他地區不說，早先的台北，金店銀樓各櫥窗，難得看見鑽石和翡翠；而今天，卻大大小小排滿耀眼之物，民間的貧乏和富裕，幾乎是難以相信的強烈對比。

不過這也並非一朝一夕所形成，雖然猶如夢境，但卻經歷了三十年。三十年間，嬰兒已是中青年，中青人已轉向老邁；有些事，一如昨日；有些事，恍如隔世。全決定於你的悲喜感受了。

大眾收入普遍提高，對一般人而言，購買一顆小小鑽石，已不算太難的事。而過去，需要長期縮衣節食，竭力儲蓄，才能達到心願。

243

三十年前旅歐時，聽接待我的朋友談起，在我之先，曾接待一位年長護士，這位護士在南非辛辛苦苦工作數年，合約期滿返台前，購得一顆鑽石，結伴同行的還有一個年輕同事，途中，年長護士收藏在皮包裡的珍貴鑽石不翼而飛，除去年輕護士，別無嫌犯，而年輕護士矢口否認，鬧得不可收拾，最後分道揚鑣，各走各路。

這段故事使我感觸良深，雖然未悉事實真相，但不免同情年長護士，其勞累積蓄一旦化為烏有，悲痛可想而知。由此我更提高警覺，皮包絕不假於他人之手，一來避免類似事故，再者自己一向粗心大意，經常會有鈔票短少情況，倘若有人介入，反倒東猜西疑，可能讓無辜蒙上不白之冤。

自幼對數學便頭腦漿糊，平時雖也記賬，卻很難平衡。通常一疊錢鈔，轉眼便減去大半，如果一一細加計算，才發覺並無失誤。只因自己不夠節儉罷了。

時光，更加如此，一年開端，好像日子大把，卻不知怎麼一眨眼便如流水一般消失而去。轉年換月時，總不大習慣，每當提筆很自然地寫出去年或上月的日期，等到完全意識過來而不再算錯，此年或此月已將近結束。

不久前，還在爲一九九三年作計劃，而有的計劃尚未動手，卻又即將邁上九四年。

一次在香港看拍賣，遇見一老一少兩位朋友，二人同時患染感冒，同時咳嗽不已。隔了兩天，再度相遇

中華文物學會聯誼餐會盛況之一

馮氏父女示範保健心身之拳術

，年少的全然而癒，年老的卻咳嗽如舊
；我問年少，何能很快復元？答道睡足一覺就好了。而年老的既就
醫又休息，直到數週之後通電話，還聽見他話聲嘶啞
。此事又使我由感慨而提高警戒心，而年事已高者，歲月不饒人，衝
闖，火拚，年輕人的事；而年事已高者，切勿過於勞
累，時刻注意自己的健康指標，由綠轉黃就要剎車，
萬莫由黃燈變紅，那就得大費周章了。

這幾年，帶動文物熱潮的「中華文物學會」十分活
躍，講習、旅遊、訪問等，對內對外，作業頻繁；出
版方面，除了年刊，又編印會訊。忝為發起人並常務
理事，因自己事務太多而投入有限，所喜有不少同好
非常熱心，尤以邀請陶瓷專家馮先銘氏來台訪問，此
大手筆誠非易事，信函往來不斷，終於克服了種種困
難，其間黃政旺理事長，黃一鳴祕書長，陳昌蔚、吳
棠海常務理事等多位人士，共同為藝術文化而盡力，
方能贏得斐然成績。

今年元月初，馮先銘氏由其愛女小琦陪同，抵達台
北，各新聞媒體廣加報導，轟動一時。日程安排得十
分緊湊，由學會主辦三場專題講座，聽眾踴躍，接著
訪問故宮博物院、鴻禧美術館、歷史博物館等，都受
到熱列歡迎。元月十七日，學會特別舉辦會員聯誼餐
會，雖然天氣奇寒且連連大雨，與會者也將近百人，
更有摸彩節目助興，氣氛歡騰。當時有人請教馮氏，
如何保健養生，馮氏則當眾示範他日常運作的國術式
「香拳」，很多會員都站立起來，跟隨他練習，因為

有一年，購得一件磁州窯紅綠彩繪碗，一心爲之美容，把髒污部份洗刷清潔；不料剛放在水中，紅綠彩便淺淡淡褪色，如非迅速搶救，可能完全褪消。弄巧成拙的懊惱下，才悟到年代久遠的器物，必須小心維護，一個疏失，就造成無法挽回的遺憾。

惜物，更惜生命，聖經說：「人若賺得全世界，賠上自己的生命，有什麼益處呢？人還能拿什麼換生命呢？」

種種跡象，更顯出九個果子「仁愛、喜樂、和平、忍耐、恩慈、良善、信實、溫柔、節制」中，最後一個「節制」的重要，尤以年長者，更須節制，節制佔有，節制勞累，節制飲食，節制怨言，節制怒氣等等，因爲去日多而來日少的人，已經無權任性，無權揮霍了。

（一九九三‧九）

都羨慕他寶刀未老，紅光滿面。

學會爲馮先銘專家安排的日程到二十日爲止，二十二日即農曆春節除夕，按照習俗，國人總要回家過年；而馮氏父女在台灣有不少親友，久別團聚也是一樂。直到元月二十九日方離台返回北京。雜誌主編盼能邀請馮氏寫稿，而我因彼此兩忙，邀稿一事轉託江美英理事代勞。瞬間兩個月過去了，心想馮氏旅台訪問後，必然異常忙碌而無暇執筆。四月十六日，翻閱中國時報，頓見馮氏的圖片，旁邊的標題卻並非「講習」，竟然出現「猝逝」二字，爲之一驚，再讀內文：「年初風靡台灣陶瓷界的大陸古陶專家馮先銘，十三日凌晨心臟病發辭世，享年七十二歲⋯⋯」

我怔忡著難以置信，人的生命竟如此脆弱，如果在學會聯歡會上未曾目睹其保健示範，也還不會感慨萬千，那「香拳」的動作，那養生運動的技巧，那延年益壽之道，都到哪裡去了？

根據以往的觀察作統計，黃昏日落之際，天邊倘若火紅出奇，瑰艷無比，氣候必大轉變，或是颱風的前兆。同樣的，步入老境，而紅光滿面，發福肥胖，實乃亮起紅燈的信號。由此，不覺記憶起患染感冒咳嗽的年少者，稍作休息便立即痊癒，而年長者卻拖延甚久尚未根除。

近聞，大陸發現古墓後，並不挖掘，以免引起變化。由於古老的器物、書畫，一輕出土曝光，就會風化，飛蝕，變色，變質。

磁州窯紅綠彩繪碗　金代
徑17.7cm　紐約蘇富比拍賣

由香港遠眺九龍半島　十九世紀　油畫　36.3×54.5cm

舉世矚目的焦點——香港

二十年前，在加州認識一對華籍老夫婦，家裡陳列許多中國藝術品，好好壞壞、眞眞假假皆備。那時李艾琛教授常和老先生交易，我則因火候不夠而少下手，只是隨時問價；一來好奇，再者瞭解市場行情，而李氏認為不妥；一般習慣，有意購買時才能問價。雖然如此，我和那對夫婦相處十分融洽，李氏過世後的十年間，我每到舊金山，照例和他們聯絡。

那對老夫婦除了器物外，還收有多幅西畫。西畫可能太名貴，不肯曝光。一次老先生取出兩張圖片，十九世紀的油畫，取材卻是中國沿海地區的景物，色調黯淡，線條刻板，談不上意境，找不出美感；而老先生報價高昂，我不禁搖搖頭。老先生卻以常使用的口頭語說：你不懂。我不以為忤，因為我確實不懂，天下之大，不懂的事太多了，惟有學然後知不足。自此，我翻閱國際拍賣的目錄時，開始注意這類油畫。有幾次發現標售的油畫，竟然是香港兩岸的景色，如果不留心，很容易忽略過去，因為一百年前的香港，還是一片人工未鑿的單純，山光水色都近乎原始般寧靜

，雖然已有些樓房和船隻，卻稀少得歷歷可數。若以今天的情況對比，實在無法連接在一起，百年大夢，滄海桑田，改變之巨，對比之強烈，令人驚嘆不已。

據最近統計，香港龐大的觀光收入，多半來自臺灣。臺港相距接近，一小時的航程，轉眼到達。尤其這幾年，臺灣大步革新，出國旅遊已無限制，來去自如，方便之至。只是曾經有一度，簽證十分困難，總要幾個禮拜方能批准，而且很多人都被拒絕入境。那時手持中華民國護照進香港，面對移民局官員，頗有壓迫感，因為隨時官員會提出問話，稍有偏差，便被擋駕。不過這並不能禁止大家裹足不前，自從臺灣開放觀光旅遊，第一站爭取的就是遊港。全世界的著名都市很多，但是不一定每個人都知道，惟獨香港，無人不曉。今天，香港的繁榮，有目共睹，其過程卻也並非一帆風順，巨巨細細，經歷過不少艱辛。

一九五〇年代，大陸震盪，眾人紛紛前來香港，自然有更多人前往臺灣。這兩個島嶼，總算未負眾望，成為東南亞的政經要地。過去誰又估計到今日狀況？地域和人物一樣，也有起伏興衰定數；繁華老去，甚至湮沒；青澀茁壯，放射輝煌光芒。前途未卜的五〇年代，倘若我和復且同窗友好春圃，從上海來港定居，歷史又將改寫，也許我不會辛辛苦苦成為筆耕者；不過也許我仍然會在香港開墾出一角小小園地。正如聖經所說，在創世以前，一

香港景色　十九世紀油畫　45×59cm

香港跑馬地景物　水彩畫　34.4×65.5cm

切都已定了。

蟄居臺灣十多年，直到一九六四才首次赴港。那時的東方明珠已赫赫有名，雖然那時的樓廈遠不及現今重重矗立，但夜景璀璨，再無其他城市可比擬，即使紐約，也因地形顯示不出立體多面的閃爍之美。

忙碌和沈迷於現實生活中，大家很快便把往事拋掉，像六〇年香港經歷過的缺水災難，早已被人忘懷。在臺灣，最深的印象，大凡香港客使用衛生設備，都不沖水，起初以為懶散的壞習慣，之後方知香港因水荒而惜水，如此還好長一段時間，才由「東江之水天上來」解決了大難題。

接踵而來的嚴重災難，發生在六六年，國內的文化大革命波及香港，暴動四起，人心惶惶，移民火熱，房產狂跌。為了鎮暴平亂，禁放鞭炮，免和槍聲混淆不清，自此香港不復存在「炮竹一聲除舊歲」的氣象，直到今天。

政治風暴後的經濟風暴，在七三年左右侵襲香港。人常說上帝要毀滅一個人，先使他瘋狂；同樣的，上帝要毀滅衆人，先使他們瘋狂。像九〇年的臺灣狂炒股票一樣，香港在七二年股票飛揚，幾乎人人談股票，炒股票，連職員和女傭都請假或辭工，將賺得的鈔票用來遊埠（旅行）去了。物極必反，股票一瀉千里，由狂漲到狂跌，惡夢一般，甚至有人因負債而輕生。香港的市面也就一蹶不振。

經過長期蕭條，好容易才喘了口氣，八四年又因中

二十世紀末的香港

英談判香港回歸問題，一切跌到谷底，再度抓起移民熱。有辦法的人，都以狡兔三窟式，身懷澳、加、英等國居留權，和臺灣多年來的情形一樣。只是聽天由命的大多數，仍以不變應萬變，也能平安渡過一道道難關，倒顯得那些為身分往來奔走的徒勞無功。

香港，蓬勃再蓬勃，藉地利之便，讓大量出土及傳世的文物一批批不斷流入；很多過去從未見過的珍寶，只好憑經驗來據斷而引證其真實性。多少器物失之交臂，多少器物疏失錯誤，個中滋味也惟有冷暖自知了。

惜乎一度「錢淹腳目」的臺灣，在文物收藏上都未列入席位，膽識魄力都差歐美以及日本一截。雖然和香港近在咫尺，高檔文物很少有人問津，吾等刊物竭力推動，將屆十年，卻距離沙漠綠洲尚有一段路程。香港文物行家對九七置疑者，和其他敏感人士相同，已先下手為強，早在認為安全的國家購下產業，只要風吹草動，立刻遠走高飛。不過大多數人，都抱定守在原地不動。年復一年，香港照例日新又新，繁榮更繁榮，樓廈越蓋越高，許多樓房都在拆除重建擴張中。香港既非地震區，大可向空中發展，蓋它個百多層，有朝一日全世界最高的大廈可能出現在香港，搶去紐約帝國大廈的鋒頭也說不定。

時光腳步邁向九七越來越近，香港的繁榮有增無減，荷里活道，摩囉街等地的古董店，此落彼起，相應頻頻，每家都裝潢一新，物件堆滿。拍賣公司，由蘇富比、佳士得，又增加了香港、協聯、永成等多家，平均一年推出硬件和軟件達數千件，在市場低沈的過渡期間，卻照樣能全部消化掉，潛力不足憂慮。

二十世紀末的突飛猛進，一百年前再也無法想像。一個荒僻的漁村小島，由日不落帝國攬在手中，日漸形成舉世矚目的焦點，比玩魔術還奇妙；魔術畢竟是虛假遊戲，而香港的一切都確確實實存在著。但願未來和既往一般，繁榮而安定，對玩古董的朋友來說，還有一番好景！

（一九九三·十一）

「古月軒」的故事

粉彩花蝶蒜頭瓶
清乾隆　高17cm

按門鈴時，阿陶還壓低嗓子急急對我說：

「老師，東西真的國寶級，她就是不開價。想辦法讓她開價呀！」

阿陶很技巧地在大門打開以前恢復鎮定常態。

矮個，瘦小，頭髮蒼灰而稀疏，一雙凹進去而稍帶疑光的雙目，還相當銳利。阿陶告訴過我，已經八十歲了，不大像。

「齊伯母，這就是郭老師，我對您提過。」

「啊！歡迎歡迎！」齊伯母畢竟是見過世面且十分歷練的老人家。阿陶說過已經辭世多年的齊老先生很有身分地位。

坐在收拾得甚有條理卻已陳舊的客廳，懷著落幕的感覺，像翻書一樣，一代一代就這樣成為歷史了。新起的代替了原來的，時間湮沒一切聲息，不論如何威赫，也會歸於沈寂。

這家人，想必也熱鬧過，而今只剩下齊伯母一人在支撐。看她倒茶的脊背彎曲著，夠堅強，卻又顯得脆弱，畢竟高齡了；年紀，不必在意，但也不能忽視它

251

的數字。

「別忙了，齊伯母，」阿陶半站著，有些著急：「您就拿出來您的寶吧！人家郭老師很忙，我好不容易請她來的。」

齊伯母的「噢！」拖得漫長，走向裡面，喃喃地在說話，意思是：告訴你別麻煩，又不急著出手，你們來也白來。

齊伯母把舊錦盒捧出來時，一直喃喃不停，年紀大了，話一開口就止不住，此乃衰老的一大敗筆。

阿陶連忙迎過去，不是迎她，是迎舊錦盒。

齊伯母自然不交給他，她小心地放在我面前的方几上，阿陶要幫忙，她卻把他的手拂開。

我雙手輕輕拿起觀賞時，房內出奇寧靜，阿陶和齊伯母都是一派不在乎而又在乎的神態，並且都在等待我的答案。

然後我在思索如何措詞才能達成阿陶相托的使命。

盒內的粉彩瓶，確實是「古月軒」，開門的真，瑩艷麗令人屏息，畫的是花鳥，並帶詩句，難得一見的絕品。來到以前半信半疑，此刻已一掃而空。

「怎麼樣？喜歡吧？」阿陶乾咳著笑問：「齊伯母，我給您找到了人，郭老師最可靠，您就開個價吧！」

齊伯母在眨眼睛，失血打皺的薄唇習慣性地抖動了兩下，搖著頭說：

「告訴你多少遍，我不等錢用，我也不知道價錢，我只想留著不賣，你要我怎麼開價？」

「哎呀！齊伯母，您玩了多少年，也玩夠了，找個新主不好嗎？」

阿陶急得有點結巴，他把我拖來，就想找藉口買到這件想望已久的乾隆古月軒粉彩瓶。阿陶是個幹練的古董商，有三兩個大客戶對他非常信任，他認定有利可圖，才不肯放棄；尤其齊伯母畢竟風燭殘年了，還留著寶作什麼？真想不開。

齊伯母也是急脾氣，被阿陶一再重覆追問，也就大聲回答：

「非讓我開價，我就開個一億吧！一億打八折，八千萬。」

「八——八千萬？」阿陶傻了：「什麼幣呀？」

「當然是台幣了，難道還要你美金嗎？」齊伯母的目光有點狡黠：「告訴你不想賣，非要我開價！開價了，怎麼樣？」

「八千萬？」阿陶的舌音發硬：「哪有這種價錢？」

「怎麼沒有？」齊伯母口齒還很靈活，像年輕人一樣不甘示弱：「多少年前就有人出過價，以那時候的錢買八千萬呀！別說八千萬，八億也不止了。」

接著齊老太太在換算當年台北市東區的地價，阿陶則繼續發傻。

「算了，」步下樓梯，我安慰阿陶：「讓她留著吧！你何必非要不可？」

阿陶仍然不服氣：

「我看她年紀這麼老，又沒有親人，何必省吃儉用

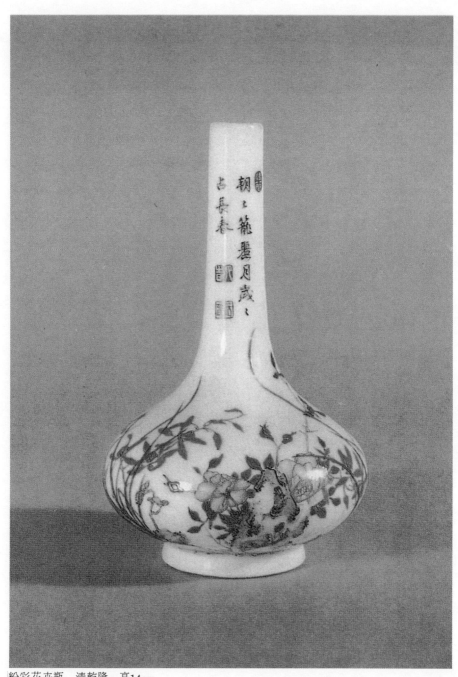

粉彩花卉瓶　清乾隆　高14cm

，什麼都不捨得，趁現在還能走動，換成現款享受享受不好？」

「看樣子，倒是很健康，人又開朗，誰知道，說不定再活個一二十年呢！」

「也不見得，她血壓高，心臟也有毛病。」

「你就耐心等！鍥而不捨，志在必得，總有一天會到手。」

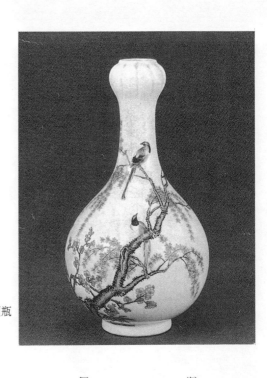

粉彩花鳥蒜頭瓶
清乾隆
高17cm

「八千萬，這老太太！」

「開價開價，成交歸成交，慢慢磨吧！」

匆匆又過了半年，和阿陶通電話時，想起擁有粉彩瓶的齊老太太，順便問他一句：

「齊老太太的寶物有沒有進展？」

不料阿陶慨然而答：

「別提了！齊老太摔了！」

「什麼？瓶摔破了？」

「不是瓶，是人，齊老太走路不小心，頭上摔了個大窟窿，腦震盪，不能動了。」

我怔住，齊老太在我記憶中閃動不已。

「你去醫院看過她沒有？」

「看過，她不認識我，什麼人也不認識。」

「那，」我惦念「古月軒」：「那瓶呢？」

「誰知道！」阿陶嘆氣：「還能問瓶嗎？」

又過一段時期，聽說齊老太被一個遠親接去休養，仍然是植物人。

「古月軒」瓶也就不知下落。

國寶級器物雖然稀有，卻並非沒有，阿陶又去忙碌其他了。

這世界，長江後浪推前浪，浪濤洶湧，波濤驚駭；就這樣，一代代轉移過去，不再有痕跡。

齊老太還在人間一角斷續呼吸。

而「古月軒」瓶，在哪裡？

（一九九四‧六）

勁松的勁松

勁松，北京一地區的名稱。

四十年的隔離，昔時的記憶已模糊，至多東安市場、勸業場等地。一九四八年圍城前，曾在中南海住過兩個月，直到八八年首次回去時，已方向莫辨。至於勁松，可能早先是郊外的郊外，之後北京拆了城牆，劃大區域，勁松才逐漸人煙稠密起來。

知道勁松二字，還是在八五年，香港蘇富比字畫拍賣葉義醫生的收藏目錄中，有一件水墨景物，穿過老松枝椏，透露點點房舍，上題「北京勁松多」，那時的印刷幾乎全是黑白圖片，看不出所以然，並且只有簡單標明：吳冠中。據我所知，那時吳氏的作品初上拍賣，估價低廉。

以後香港「聯齋」在《中國文物世界》內刊出吳冠中氏的白樺，市場價位也不高。接著紐約佳士得拍賣選其作品，水墨寫實，業林溪流，跳躍突出，而我仍未動手。一般文人，對經濟概念比較籠統，常憑情緒為之；有時莫明其妙購買些垃圾，有時卻眼高手低，總想取得某人的絕品，至少也要上品，而結果常常空

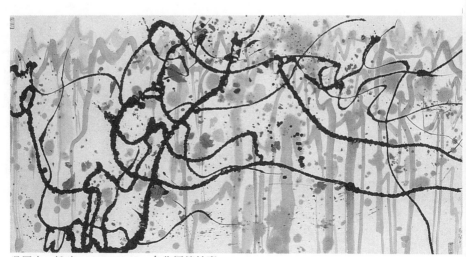

吳冠中　松魂　70×135cm　台北標竿拍賣

無所有。

一再遲延，等我由吳氏的水墨注意到其更精彩的油畫時，價位已十級跳，望塵莫及了。月前「標竿藝術」拍賣也推出吳氏的作品。

大凡資深收藏家的手面，都趕不上新秀，正值英年的新秀，豪氣十足，能大量賺進，也肯大量擲出，百萬千萬面不改色。而資深收藏家，經歷過漫長的「混沌時期」，對一本萬價「檢寶」機遇，食髓知味，已不甘願再付出巨資購物了。

另一種心態，總回想當年的低價，而現在越發下不了手。以張大千氏的作品而論，一九七六年張氏從加州落葉歸根後，曾在歷史博物館舉辦潑彩水墨展覽，普通標價皆十餘萬元，其中上上之作，六十萬而已（當時美元四十對一），一件最昂貴的巨大金屏彩荷，標一八○萬，卻無人消受，輾轉數年之久；而後張氏病逝於市場蕭條的一九八三年，其作品也跟著低沉了好一陣，大家都忘記「逢高拋售、逢低買進」的經濟原則，而一致守候不前，卻不知時代演進不停，社會的一切都在驟變中，連文物也受制於流行和不流行，冷的會被炒熱，熱的也會說冷就冷，十分令人捉摸不定。以前認爲「專家」常跌破眼鏡，現在卻認爲已無專家非專家了，跟得上節奏，在衆人眼裡才算是行！

這兩年，張大千氏作品不但柳暗花明，而且大放光明，競爭得噴噴稱奇；比流行感冒傳染得還要迅速，除台灣而外，各地對張氏之作都趨之若鶩，價格直線上升。世事實難以預料。

八九年，回北京探親，便中和吳冠中氏取得聯絡，立意爲刊物作篇訪問，驅車前往其居所，勁松區，號碼難找，也就無心注意勁松是否多說，抑或只是象徵取名。

和吳氏談紋間，並爲他連續攝影，將背後那瓶紫色蘭花也納入畫面。五年前他在北京難得看到可以說是相當名貴的蘭花；那年他曾在新加坡展覽，必然是新加坡誰人攜贈的。爲了旅行簡便，我使用一個效果平平的傻瓜相機，洗出後甚覺不滿，也就打消原刊出的計畫。

對於舊有之物，重新過目時，常會感覺已不合時宜，甚至慘不忍睹。惟獨對照片的感覺例外，倘若將不滿意的照片，保留兩年，再取出來觀看，會發現不少優點，至少歲月不居，年輕總是可愛的，其他也就不再挑剔了。如果時間長久，經歷十年、二十年或更多年，不但自己，尤其別人更會驚訝照片是不是同一個人？因爲相對之下，已落得慘不忍睹了。

近檢舊照，又感覺「傻瓜」攝影尚有可取之處，動感十足，而且花與人相互對比，吳氏的手姿猶如勁松，住在勁松的勁松。

這幾年，也常回北京探親，每次來去匆匆，時刻和兄姊團聚；他們雖然沒有用言語表白，但心裡都不願我單獨行動，和畫家一談數小時，等於分奪了應該屬於他們的時間。據聞吳氏已遷出勁松，不知新址，

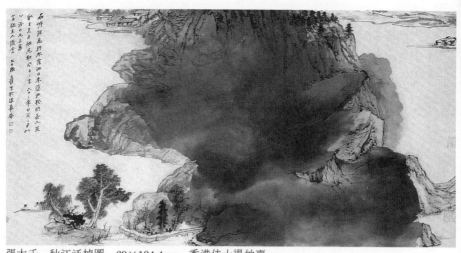

張大千　秋江泛棹圖　69×134.4cm　香港佳士得拍賣

吳冠中氏談話時之手姿

也就未再聯繫。

前此，報載吳氏認爲香港一家拍賣公司拍出其僞作而訴諸於法，實情不詳，頗覺遺憾。不過沈默和包容乃一切言行的方良；只有從政者才願意製造聲音。

勁松區不知何時開闢了文物市場，名：民間藝術品舊貨市場。也許已有歷史，而我去年才抽空一覽，改期再另寫見聞。

聽說那片區域，地攤越聚越多，包羅各種新貨舊貨，天不亮即人頭鑽動，俗稱曉（小）市。吾姊特別爲我寄來兩篇曉市報導，盼望我能回鄉拾荒撿寶。卻不知我正不斷學習由「得」進入「捨」的境界，也就是拋開窄狹邁向寬廣境界，盡量對「佔有」淡然了。

（一九九四・七）

名人名物——熊式一氏晚年

徐悲鴻氏一九三三年
為熊式一氏素描

幼年，擠進相國寺人群裡；青少年，擠進電影院和街頭；然後咖啡座和餐館，只要人多，就是娛樂。記不得從何時開始，漸漸躲避人群，不但不再認為有人就有趣，反而不耐雜亂鬧嚷。除了旅行時，無可選擇，已不再進電影院，不再逛街，非不得已，不去超市和百貨公司。

世界在變，經常變得令人感慨萬千。二十餘年來，每到香港，都住在富都酒店。前年，那家酒店還在擴大慶賀二十五週年；今年四月底，卻為了大樓拆建，結束營業。而我到達香港，不得不另找新定點。

住在九龍，每日過海香港，論時間和金錢，地鐵最方便，但我偏偏要浪費乘的士；若有朋友同行，勸我搭地鐵，我仍堅持乘的士，並由我付車資。原因就為了怕上下出入地鐵的人擠人。

一九八六年六月，陽光下，我乘的士往山頂，經過纜車站，還有一段路，才到達熊式一的居所。山上空氣清新，溫度也低兩度，是個好住處。我事先和熊氏電話約定，帶了傻瓜相機上山。

有一則爛熟的笑話：某縣太爺有懼內症，欲知下屬如何，乃召集所有官員至衙門，問道凡怕太太的站到那一邊，只見所有人員紛紛按指示而行，只留下一人，縣太爺問那人，你為何站立不動？那人回稱：我內人對我說過，人多的地方不要去。

孩童及青少年時期，不願獨處，只要有機會，就往人多的地方湊熱鬧。以後，感覺到曲終人散，再以後，越是人多，越寂寞。如此，與歲俱增，由忍受寂寞而轉為享受寂寞。

258

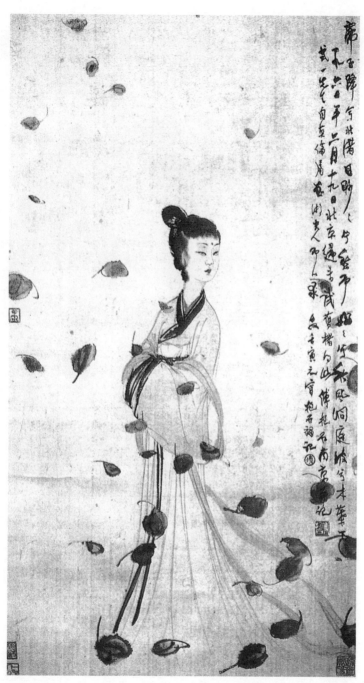

博抱石氏贈熊式一之
〈湘夫人〉
99×54cm

259

當時和熊氏已轉眼十年不見，一九七〇年前後，他常往來台港之間，那還是我的咖啡和餐館階段，有時和他見面；熊氏一貫佩戴幾隻玉鐲，跟隨動作，玉鐲輕觸，清脆悅耳。那些年他在九龍創辦一所清華書院，造就不少人才。

繼續回顧，一九六四年夏天，為參加書展而初抵香港，曾經應邀至清華書院的文藝座談會，專論我個人小說著作。再也沒有想到日後由小說著作，兼顧研究

熊式一香港家居便服

文物，並撰寫散文。八五年接熊式一氏函件，約我趁赴港之便，和他晤面。

論年紀，熊氏乃前輩。很早就聽說他的「王寶釧」享譽英國，連續演出達三年之久，大約那是他最閃亮輝煌的時日了。此刻驅車至山頂的樓宅，好像熊氏暫時住此，當時話題很多，熊氏又健談，我也沒有詢問他的生活。

人一老，就不再有心力注重儀表，不但不考究衣著，甚至邋遢成習。記憶中，身材短小的熊氏總是一襲中式長衫，潔淨飄逸；而當我見到他時，他卻穿了件睡袍，雖然解說家居隨便，也禁不住令我暗中感嘆，只是對於長者，無法像常人一樣要求罷了。

談話中，熊氏不斷介紹住在一起的孫輩，並且取出孫輩的新婚照片，面帶欣慰的笑容，述說不已。難道人一老就將歲月不居的遺憾，投影在兒孫的現狀來補償嗎？

大凡熱愛文物者，不會被「人」吸引，而會被「物」吸引，我早已將目先移向牆上的素描。

仔細注意，還勉強和眼前的熊氏牽連在一起，那是徐悲鴻為熊氏的畫像，時在「癸丑」，一九三三年，半個世紀有餘，紙已變黯，人已變貌。前塵如夢，哪來的永恆？

和傳統讀書人一樣，熊氏並沒有蓄意收藏字畫，不過老一代知名人士惺惺相惜，彼此贈書贈畫，已成習俗。熊氏交遊廣闊，徐悲鴻、傅抱石、張大千等諸家

，先後贈送他不少字畫。其中傅抱石氏的湘夫人曾在

七〇年左右，出現在台北的北區畫廊，卻因索價太高

而未得出售。那時席德進氏的作品也常在那家畫廊出

售。直到八〇年，由香港蘇富比拍出，該湘夫人乃傅

氏的仕女畫中，最美比例最完善者，畫有熊氏上款，

而熊氏竟不惜將它脫手，傳聞為他所創辦的清華書院

籌謀款項。教育事業之艱辛，可見一斑；讀書人距離

金錢總是那麼遙遠。熊氏取出幾件重要字畫。然後題

贈其著作《天橋》一書。

接下來一年又一年，忙碌不已；偶而想起熊氏的字

畫，但自己畢竟不是深諳經營之道的生意人，無法代

他向誰推銷。

最後一次看到熊式一氏，已是九一年秋季，熊氏自

華岡打來電話，約好下山見面。見面後他鄭重提出和

我合辦字畫拍賣的企畫，由他提供收藏，再搭配一些

作品，必定成績斐然。

可惜我不如熊氏那麼積極樂觀，並非我意念消沈，

而是不願為貪求實質而過分勞累。我只聯想到拍賣的

繁重事務，難以負擔，但熊氏卻認為既然有一本《中

國文物世界》作宣傳後盾，就要把握住功能盡量發揮

。我抱歉自己缺乏動力，並且建議他和別人商談，我

提出幾個人選，他都笑笑，沒有接受。

我不知道他為什麼和我合作，也許文人找文人，比

較融洽公平；但是他忘記了「秀才造反，三年不成」

，秀才經商也同樣不易成功。

不過我仍然好奇他的衝刺精神，照說老年的物質需

求已逐漸減少，九十高齡最需要的不過平安健康而已

，何不輕名淡利？

分別時，彼此都說再聯繫，而彼此都沒有再聯繫。

隔年，得到他辭世的消息。

九三年，台北以高價拍出徐悲鴻一件油畫，聽說是

熊氏遺留在倫敦的收藏之一。

其他，物各有主。且不管屬於何人，都會有一個共

同點；擁有某一個時段。

世代更換，物主也更換。

（一九九四·九）

史大哥的故事

認識他時，大家都叫他史大哥。

那還是二十年前「中華商場」時間。

那時，台北的中華商場雖然在鼎盛期，但已有走下坡的徵象。史大哥在忠棟開設古董店，正是我開始邁入文物天地的啓端。

史大哥的店不大，單開間，有限的物件擺在新製的櫃子裡。早先的樓房比較簡陋，店舖也不考究裝潢，史大哥的店油漆白白的，巨型日光燈照得滿室發靑，人的膚色也發靑，不過還算有股新氣息。

史大哥半路改行，中年轉業，相當辛苦，不過憑他豪爽性格和大嗓門，很能敦親睦鄰；大家又不欺生，也沒有「同行相忌」的心態，反而都往他店裡跑，小老弟小老妹們都叫他史大哥。

我則叫他史先生或是史老闆，他總皺著眉頭發笑，謙虛地搖頭反對：

「哎！別那麼客氣，就叫我老史好了！」

這樣反倒令我日後不得不隨衆人也叫他史大哥了。

史大哥的文物段數，我不太清楚，因爲我正摸索試

步。常聽一些人說自己不懂，也常聽一些人吹吹擂擂；而我自顧不暇，一心惡補，也就未追究那些話的虛實。

史大哥的店名曰「萬寶樓」，人生擁有幾寶已經很難得了，何況萬寶？可見其雄心之大。那時台北的古董界還在混沌階段，有寶不識，非寶當寶；至於萬寶樓有寶或無寶，從店面上，看不出來，直到史大哥把萬寶樓遷址到中山北路，才發出寶氣來。

中華商場要拆建的事早已風聞，但何日實現，誰也料不到。很多事都料不到，像以往誰也料不到台灣今天會錢淹腳目一樣；今天誰又能料定台灣日後又將如何？判斷和決策多少帶點冒險性，也就是賭性，卻又不可孤注一擲，若擲錯，就麻煩大了。

史大哥這一擲，竟然勝算，店大十倍，萬寶樓的招牌熠熠發光，來往車輛行人莫不側目。史大哥擴大營業，貨進貨出，器物相對增多，史大哥無所不營，應有盡空間大，

有。人跟著習慣走，有一段日子，我不時到史大哥店

262

五彩團龍罐　嘉靖景德窯　高37.4cm，口徑21.8cm，足徑18.8cm

在古玉尚無市場時，史大哥就開始經營起古玉來，而且把古玉列為主要項目。店內一角的顧客品茗天地，總坐有幾個玩玉的朋友；我偶而參加，也只是聽聽，無發言權，實際也無言可發。有時在背後聽到不少真真假假的談論，都認為史大哥能言善道，有兩件「大充頭」都創下高價。

直到有一次李艾琛教授來台北，幾人一起到史大哥的萬寶樓，當時興起，聊至夜深。史大哥以知音難尋的喜悅，把數件自認為名貴而絕少曝光的瓷器從裡面搬出來；李教授的瓷器鑑賞段數很高，史大哥一一展示，並且強調某某人曾重價求他割愛，他都婉拒了。

其中一件五彩團龍大罈，是史大哥最得意之物，連連讚嘆得來不易，雖然無款，但按其彩繪、畫意、造型等，斷定絕對是明代嘉靖官窯，有人出價六百萬（當時的兩層樓價），他也一口回絕了。當下李教授觀看甚久，並且點頭稱好。

離開萬寶樓，我問李教授明五彩罈是否「真」品？他卻答以「後仿」二字；我再問他為什麼誇好？他回說為了禮貌，不便直言。

對此，我還頗不以為然，但想想看，以當時的情況，確實無法澆史大哥的冷水，他既認定真，就讓他認定真吧！

不久，便聽人談起史大哥對外傳言，李教授佑那件

花冠玉鳳鳥　西周　長4cm，高2.6cm　　　　玉雌鳥　西周　高3.5～4cm

嘉靖五彩官窯，至少值八百萬。

古董界總有些曲折故事，聽多了，便一笑置之。

轉眼間，就是好多年。多年來自己常在國外，回到台北，瑣務絆身，也就沒有和史大哥往來。一次，和古董界朋友談到史大哥，那位朋友說原已半退休狀的史大哥，最近發了筆財，賣掉一件明五彩官窯，成交價三千萬之多。

古玉穀紋璧
西漢
徑11.5cm
香港佳士得拍賣

我立刻憶起那晚的五彩譚，但沒有說什麼。

那位朋友卻邊說邊笑，大談發了財的史大哥非常活躍，每天到古董店看貨買貨，像蝴蝶一般穿梭。

不過緊接著那位朋友收起笑容，鄭重表示：上了年紀的人，最好不要把財物看得太重，否則患得患失，影響健康。

好像讖語一般，只有半年時間，在文物聯誼會上，我看見相違已久的史大哥。史大哥胖了許多，也蒼老許多，一反當年的滔滔不絕，只是靜靜坐著。我過去和他打招呼，他也沒怎麼理會。我正納悶何事得罪了這位老哥，卻有人悄悄告訴我，史大哥身體很差，患上老人癡呆症。

整個聚會中，我都在注意史大哥，史大哥已經不是當年的史大哥了，兩眼發直，面無表情，頭偶而擺動，嘴唇偶而顫抖，人在面前，卻像距離得很遙遠，不屬於這個世間。我暗暗沈重，忍不住這樣想：如果不突獲厚利，如果不天天蝴蝶穿梭，而能悠閒自在地生活，史大哥會不會還是原來的史大哥？

不久前，聽說史大哥將所有都歸給美國回來的遠房侄兒。

鰥居的史大哥進入東部小城的一家療養院了。

聽到這消息時，我正重讀舊約傳道書，其中「有人用智慧、靈巧、所勞碌得來的，卻要留給未曾勞碌的人為份，這也是虛空」。豈非史大哥的寫照？

又何嘗不是眾人的寫照？

（一九九四・八）

265

終・鍾・衷
——記鴻禧美術館創始人張添根氏

壞消息的結束，常是好消息的開始，如同舊年關閉，邁向新春一般。舊年前，又有文物界的星辰殞失，先是鄭中邦，然後是張添根，靜靜告別世間。死亡，人生路途中終點，沒有一個能避免，時候到來，帶給親友哀痛和感傷。動如參商的現代社會，彼此久不見面，總以為對方活得很平安，卻不料傳來的常常是已然與世長辭，有時難免自責不曾多多聯繫。

有一度，很想為一些人士撰寫專欄，想得太多和說得太多是行動的大敵；實踐派即少想、少說、多做。多想多說不但浪費時間，並且可以藉故不做。行動也是一種慣性，要停都停不住，不行動則靜止，一直靜止下去。

人物專欄沒有開始，卻偶而為之，都出於斯人已矣的不得不為之，像李艾琛、胡伺清、熊式一等到人作古以後才執筆，遲雖遲，總勝過繳白卷。

年輕的生命，猶以租賃來的，不肯愛惜，任意揮霍，往往提早報廢。生命的機器經過長久使用以後自然受損故障，如何維護保養，有不少書籍和報告可供參

鴻禧美術館創始人張添根氏

266

胭脂紅粉彩花蟲紋盤　清雍正　徑20.8cm

張氏和鴻禧美術館道賀的來賓黃石城寒暄

考，而做不做得到，只看各人的恆心和耐力了。

歲月不停推進，不願加上「老」字也不行；不知從何時起，衆人已把張添根先生改成張老先生，一方面兒輩有成，一一居於先生之位，父輩自然成爲老先生。認識張添根時還不是老先生，而且衆人也不以先生稱之，中華文物學會剛成立時，都以官稱，呼之理事長，學會改選後，仍然沿襲以理事長稱呼，另一稱呼則由張氏家族企業的裕隆國產汽車的頭銜：董事長而來。

國人歷來重視稱呼，因輩分及地位等而不同，不像現代人缺乏敎養，無論任何情況，都不分老幼尊卑，一概直呼姓名。

不過大家對張添根，直呼其名較少，因爲張添根三字即是謙和仁慈的表徵，早年從認識張添根開始，一直就溫文爾雅，態度彬彬有禮，言語慢條斯理，一個人修養如此，著實不易。

見張添根之前，他已經聞名收藏界，特別是他以低廉價位換取的胭脂水琺瑯彩雍正官窯對盤，幾乎人人羨慕，個個巴望這種捉寶時機。

一九七六年李艾琛和張氏家族往來密切，我也參與其中，張氏三兄弟：添根、建安、允中，和第二代：秀清、秀政、益周，經常以物會友。手足間容貌相像者甚多，但也有沿由父系和母系而迥異者。張添根較清癯，頗似國畫中之高士。月前鴻禧美術館四週年慶，同時添根圖書館揭幕，遇見體重已大減的張建安，

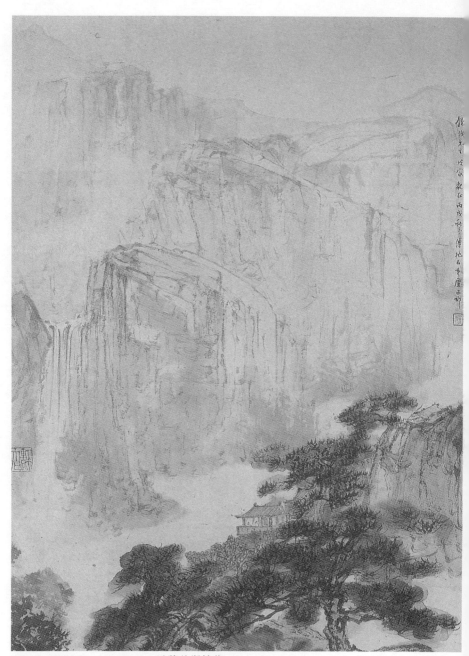

傅抱石山腰樓觀　78×57cm　鴻禧美術館藏

惋惜兄長過世之餘，低喟道，下一個輪到他了。面對人生之旅遲早要結束的問題，一時不知說什麼好。

藏而優則館，張氏家族聚集龐大的珍藏，共同創辦鴻禧美術館，展出均為稀世絕品。我也隨聲而應，張添根都對我說：常常來。每次見面，卻慚愧沒有做到，否則也可多和張添根會晤談敍，談文物、敍人生，如今已遠去不返，方覺自己不曾對一位長者盡到應盡的心意。

以張添根的優越條件，正可以享受殷勤耕耘後的大收割，何況現今醫藥發達，高齡日眾，而他卻就此謝幕，令人慨然。

人生總會有為人所知和不為人知的遺憾，像大家心目中一切美滿的張添根卻也懷有隱憂。認識張添根時，便知其夫人長年臥病；初至其居所，觀賞雍正琺瑯彩盤，曾見過病中的張夫人，家有病患所負擔的沉重壓力，未讓張添根溢於言表，可見其涵養之深，容忍之強。

從九歲那年購得一支青花小瓶開始，張添根對文物的愛心與日俱增。張夫人過世以後，遷居新廈，樓層較高，雅潔舒適，但卻有高處不勝寒的感覺。就因為他面向窗外遠景說：可以從這裡遙望其夫人歸骨所在地。順其指示，高高低低的樓房逐漸隱沒在塵埃煙霧裡，我沒有看到什麼，卻聽出他的低沉話聲中那哀傷悼念。

在這多變的社會，愛情不堪一擊，夫妻也常反目，而像張添根的深情，不能不稱奇。纏綿病榻已久，人既物化，對彼此都是一種解脫，但張添根仍然蠶絲般繞繞率率。雖然兒輩至孝，但畢竟各忙事業，無法常侍左右，寂寂獨居，影響心情。張氏女管家歐巴桑就說過，主人胃口不好，吃不下飯。

記起聖經箴言那句「喜樂的心乃是良藥，憂傷的靈使骨枯乾」，日後曾贈送張添根一面小小的座右銘「忘記背後，努力面前」，出自聖經腓立比書，希望張添根豁朗起來，而奏健康之效。

一次聚會，閒話收藏，我有感而發：「大家都是暫時的保管者。」眾人談興甚濃，當時在座的張添根卻和平時一樣，「衆中少語」保持沉默。

沉默者常常是實踐者，也許那時張添根已在策畫創辦美術館，將暫時保管的豐富收藏託之美術館做永久保管。

經過幾年籌備進行，鴻禧美術館於九一年揭幕，館內每個角落都精心設計，每件展品都具有代表性，處處見證張添根領導家族的取於社會而用於社會的回饋。

原以為張添根氏大可以繼續收藏之樂，享受晚年，卻不意靜靜走了。沒有廣發訃聞，也沒有哀榮鋪張的喪儀，生前去後都嚴守律己之道，成為大家懷念不忘的人物。

（一九九五·四）

作者簡介

郭良蕙

名作家兼文物鑑賞家郭良蕙女士，致力於文字工作多年，曾出版長短篇著作數十部，包括：「遙遠的路」、「他們的故事」、「青草青青」以及「心鎖」等，其盛名享譽文壇。而這十餘年來，郭良蕙女士投注心力於文物研究，卓然有成，自文物鑑賞的範疇之中，得到許多寶貴的經驗。並且長期在「藝術家雜誌」上發表文章。其一系列文物探討的著作：「郭良蕙看文物」、「青花青」，廣受好評；最新力作「世間多絕色」輯選多篇近年來發表的精采文章，有系統的介紹各類藝術文物。

國家圖書館出版品預行編目資料

世間多絕色／郭良蕙著--初版, --台北市：
藝術家出版：藝術圖書總經銷, 民 86
面；　　公分
ISBN　957-9530-57-2（平裝）

1. 古器物-中國-論文, 講詞等
2. 藝術-論文, 講詞等

790.79　　　　　　　　　　85014226

世間多絕色

郭良蕙◎著

發 行 人　何政廣
編　　輯　王庭玫・王貞閔・許玉鈴
出版者　藝術家出版社
　　　　台北市重慶南路一段 147 號 6 樓
　　　　TEL：（02）3719692~3
　　　　FAX：（02）3317096
　　　　郵政劃撥：0104479-8 號帳戶
總經銷　藝術圖書公司
　　　　台北市羅斯福路三段 283 巷 18 號
　　　　TEL：（02）3620578 、 3629769
　　　　FAX：（02）3623594
　　　　郵政劃撥：0017620-0 號帳戶
分　　社　台南市西門路一段 223 巷 10 弄 26 號
　　　　TEL：（06）2617268
　　　　FAX：（06）2637698
　　　　台中縣潭子鄉大豐路三段 186 巷 6 弄 35 號
　　　　TEL：（04）5340234
　　　　FAX：（04）5331186
製　　版　恆久彩色製版有限公司
印　　刷　科樂彩色印刷有限公司
初　　版　中華民國 86 年（1997）1 月
定　　價　台幣 360 元

ISBN／957-9530-57-2
法律顧問　蕭雄淋

版權所有・不准翻印

行政院新聞局出版事業登記證局版台業字第 1749 號